20세기 혁명적 예술 사조
표현주의
The Expressionists

1 아우구스트 마케, 〈목욕하는 여인들〉, 1913

20세기 혁명적 예술 사조

표현주의
The Expressionists

볼프디터 두베 지음
이수연 옮김

도판 162점, 원색 82점

SIGONGART

시공아트 064
20세기 혁명적 예술 사조
표현주의
The Expressionists

2015년 12월 14일 초판 1쇄 인쇄
2015년 12월 21일 초판 1쇄 발행

지은이 | 볼프디터 두베
옮긴이 | 이수연
발행인 | 이원주

발행처 (주)시공사
출판등록 1989년 5월 10일(제3-248호)

주소 | 서울시 서초구 사임당로 82(우편번호 137-879)
전화 | 편집(02)2046-2844 · 마케팅(02)2046-2800
팩스 | 편집(02)585-1755 · 마케팅(02)588-0835
홈페이지 www.sigongart.com

ISBN 978-89-527-7519-1 04600
ISBN 978-89-527-0120-6 (세트)

차례

"나로서는 오직 내가 보고 느낀 것을 완전히 이해하고
가장 순수한 표현 방법을 찾고 싶다는
설명할 수 없는 갈망이 있을 뿐이다."

– 카를 슈미트로틀루프

2　막스 리베르만, 〈암스테르담 동물원의 앵무새 길〉, 1902

기원

20세기로 접어들 무렵 독일 미술은 여전히 1871년 독일 제국 수립 이전의 정치 상황을 반영하고 있었다. 분리된 주마다 독자적인 미술사상을 실천하는 화파가 결성되었고, 이러한 경향은 한동안 지리적으로 확산되었다. 전국적 유파나 미술 운동이 전개되지는 않았지만 제각기 중복되는 부분이 상당히 많았는데 프랑스와 비교해 보면 이 상황은 훨씬 뚜렷하다. 프랑스에서는 미술적 발전을 위해 손잡은 단체들이 수도에서 결집했기에 새로운 양식이 논리적이고 설득력 있게 발달할 수 있었던 것이다. 이러한 경향은 1871년 프로이센과의 전쟁에서 당한 패배에도 여전히 지속되었다. 반면 1918년까지 이어진 독일 제국의 번영은 막스 클링거Max Klinger(1857~1920)도3 같은 화가들에게 호기였던 듯하다. 하지만 역사적 사건과 국가적 행사를 묘사했던 클링거의 교훈적인 작품들은 제1차 세계대전이라는 대재앙 속에서 그 작품을 높이 평가했던 사회와 함께 잊히고 말았다.

빌헬름 라이블Wilhelm Leibl(1844~1900)이나 한스 폰 마레Hans von Marées(1837~1887)를 아무리 높이 평가할지라도 구스타브 쿠르베Gustave Courbet(1819~1877)나 에두아르 마네Edouard Manet(1832~1883)와 비교해 보면, 독일인이 '순수' 미술을 제작하기란 아주 불가능한 일은 아니라 해도 최소한 얼마나 어려운 일인지를 알 수 있다. '순수한' 그림에서 이상적으로 달성되는 형태와 내용의 조화로운 균형은 철학적 개념의 무게, 이를

3 막스 클링거, 〈올림포스의 그리스도〉

테면 이상주의나 낭만주의에 의해 쉽게 무너진다. 독일 특유의 이 근본
적인 특징은 표현주의의 원동력이기도 했다. 하지만 여기서 말하는 표현
이 형태를 결정하게 되는 순간 더 이상 요정과 영웅 그리고 우화로 위장
할 필요가 없었다. 색채와 형태 자체가 회화 개념의 저장소가 되는 이 과
정은 추상 미술이라는 논리적 결론에 도달한다.

　　1880년경 태어난 세대가 미술 활동을 시작하던 19세기 말에서 20세
기 초의 상황은 다음 몇 가지 요인으로 이루어졌다. 베를린에서는 안톤
폰 베르너Anton von Werner(1843~1915)가 황제의 편에 서서 주도권을 잡고 있
었다. 그는 통치 왕조를 찬미하고 왕실의 마음에 들도록 유명한 역사적
소재를 다루던 화파의 대표자였다. 뮌헨과 드레스덴을 비롯한 여타 도시
의 미술 단체 역시 이 같은 역사화와 풍속화를 다루었다. 이런 기존 미술
에 대한 반발로 1890년대에 다양한 '분리파'가 일어났다. 그중 첫 번째는
1892년 프란츠 폰 렌바흐의 절대 권력에 항의하기 위해 들고 일어섰던
뮌헨 분리파였다. 그곳에서 프리츠 폰 우데Fritz von Uhde(1848~1911)도4와

4 프리츠 폰 우데, 〈정원의 두 소녀〉, 1892

5 빌터 라이스티코프, 〈덴마크 풍경〉

휴고 폰 하버만Hugo von Habermann(1849~1929), 프란츠 폰 슈투크Franz von
Stuck(1863~1928)를 비롯한 여러 화가가 '예술가협회에 반대하는 단체
Gegenverein zur Künstlergenossenschaft'를 결성했다. 그들의 목표는 프랑스 인상주의
미술에 대한 지식을 장려해 전시회 수준을 높이고 국제 교류를 촉진하는
것이었다. 그들은 모든 전시 참가자들에게 작품을 세 점씩만 출품하도록
하는 엄격한 규칙을 세웠다.

1889년에는 베를린에서 동요가 일어나기 시작했다. 막스 리베르만
Max Liebermann(1847~1935)이 이끄는 반제제 청년 예술가 집단이 프랑스 혁
명 100주년을 기념해 기획된 《파리 국제 전시회Paris International Exhibition》에
참여했다. 반군주적 성향 때문에 공식적인 독일 미술계에서 무시되었던
전시회였다. 2월에는 리베르만을 회장으로 내세운 '11인회Vereinigung der Elf'

6 아돌프 휄첼, 〈붉은색 구성〉, 1905

가 결성되었고, 발터 라이스티코프Walter Leistikow(1865~1908)도5와 루트비히 폰 호프만Ludwig von Hoffmann(1861~1945), 프란츠 스카르비나Franz Skarbina(1849~1910) 등 다양한 성향의 진보적인 화가들이 참여했다. 같은 해 '예술가협회Verein Bildender Künstler'에서는 노르웨이 화가 에드바르 뭉크 Edvard Munch(1863~1944)를 둘러싸고 스캔들이 일어났다. 이 협회의 초청에 대한 응답으로 그가 50점이 넘는 작품을 전시하자 안톤 폰 베르너가 전시회를 폐쇄해야 한다고 주장한 것이다. 투표가 열렸고, 발의는 120대 105로 통과했다. 그때부터 베를린 분리파를 결성하자는 논의가 시작되었다. 라이스티코프는 자신의 그림이 1898년 레어테 철도역에서 열린 전시회에서 거부되자 '11인회'를 확대하자고 주장했고, 리베르만을 회장으로 내세운 베를린 분리파가 결성되었다. 그들은 1902년에 뭉크의 그림

스물여덟 점, 1903년에는 세잔과 반 고흐, 고갱, 뭉크의 작품을 전시했다. 뮌헨 분리파는 이 당시 이미 위기를 겪고 있었고 리베르만은 회원 중 가장 뛰어난 인물인 막스 슬레포크트Max Slevogt(1868~1932)와 로비스 코린트Lovis Corinth(1858~1925)를 베를린으로 영입하는 데 성공했다.

1893년 드레스덴 분리파가 독일의 초기 인상파 화가인 고트하르트 퀼Gotthardt Kühl 아래 결성되었다. 이들의 연례 국제 전시회에서는 미술공예운동의 작품들이 특히 주목받았다. 빈 분리파는 구스타프 클림트Gustav Klimt(1862~1918) 아래 1897년 결성되었다. 빈 분리파는 모든 종류의 새로운 사조에 활짝 개방된 전시회와 잡지 『베르 사크룸Ver sacrum(성스러운 봄)』을 선보였다.

뮌헨 분리파 회원들은 루트비히 딜Ludwig Dill(1848~1940), 아돌프 횔첼Adolf Hoelzel(1853~1934)도6,7, 아르투르 랑하머Arthur Langhammer(1854~1901)

7 아돌프 횔첼, 〈풍경〉, 약 1905

8 파울라 모데르존베커, 〈호박
목걸이를 한 자화상〉, 약 1906

등 구세대 예술가들이 소속된 신다하우 화파 같은 새로운 단체들로 분열
되었다. 이들은 글래스고 화파의 영향을 받아 당시 누구도 거들떠보지
않던 다하우 황무지의 황량한 풍경에서 회화적 가능성을 발견했고, 1894
년부터 그곳의 풍경과 시시각각 변하는 분위기를 화폭에 담았다. 그 매
혹적이고 서정적인 그림에서 형태는 단순해지고 색채는 유독 초록색과
노란색을 선호하는 성향을 나타냈다. 다하우 화가들이 조화로운 '교향
시'에서 기본적으로 자연을 특유의 독일 낭만주의적 태도로 표현하는 데
관심을 갖고 있었던 반면, 1899년 '향토회Scholle group'를 결성했던 청년 화
가들은 훨씬 밝고 선명한 색으로 더욱 인상적인 효과를 나타내려 했다.
그 회원인 프리츠 에를러Fritz Erler(1868~1940), 에리히 에를러Erich
Erler(1870~1946), 레오 푸츠Leo Putz(1869~1940), 발터 게오르기Walter
Georgi(1871~1924) 등은 『유겐트Jugend』지와 『짐플리치시무스Simplizissimus』지
의 고정 필자였고, 이들의 그림은 후기인상주의의 영향을 드러냈다. 더

오래된 화가 집단과 비교해 보면 이들의 작품 구성은 훨씬 견고하지만 근본적인 차이는 향토회가 분위기나 장식적 특징을 희생시키지 않으면서 채색과 2차원성을 강조했다는 점이다.

다하우파에 필적하는 이들은 보르프스베데와 고펠른에 정착했던 화가 공동체일 것이다. 보르프스베데는 1884년에 프리츠 마켄젠Fritz Mackensen(1866~1953)이 발견한 곳이었다. 브레멘과 멀지 않은 이곳은 거칠고 화려한 색을 자랑하는 황무지다. 얼마 지나지 않아 이 외딴 곳에 형성된 화가 공동체에는 하인리히 포겔러Heinrich Vogeler(1872~1942), 오토 모데르존Otto Modersohn(1865~1943), 그리고 그중 가장 중요한 인물인 모데르존의 아내 파울라 모데르존베커Paula Modersohn-Becker(1876~1907)도8,9가 속해 있었다. 보르프스베데 공동체는 1895년 뮌헨의 글라스팔라스트에서 합동 전시회를 열었을 무렵, 이미 풍경에 대한 서정적인 접근 방식으로 세간의 큰 호평을 얻었다.

드레스덴 근처 고펠른에 형성되고 1890년경부터 카를 반처Carl Bantzer(1857~1941)와 파울 바움Paul Baum(1859~1932), 로베르트 스터를Robert Sterl(1867~1932) 등이 속한 화파는 작센 지역의 보르프스베데 공동체라 할 수 있었다. 고펠른 주변의 풍경은 20세기 초반에 에른스트 루트비히 키르히너Ernst Ludwig Kirchner(1880~1938)와 막스 페히슈타인Max Pechstein(1881~1955)도 끌어들였다.

1890년대의 또 다른 미술계의 현상 역시 뮌헨을 중심으로 일어났다. 이는 독일에서 벌어진 미술공예운동으로, 이 운동은 사실 단테이 게이브리얼 로세티Dante Gabriel Rossetti(1828~1882)와 에드워드 콜리 번존스Edward Coley Burne-Jones(1833~1898), 월터 크레인Walter Crane(1845~1915)이 공예를 통해 대량 생산의 규격화에 반대했던 영국에서 유래된 것이었다. 이들의 이론은 1893년 런던에서 발행되기 시작했던 『스튜디오The Studio』로 전파되었다. 그리고 1895년 율리우스 마이어그레페Julius Meier-Graefe는 베를린에서 『판Pan』지를 만들었고, 『유겐트』와 『짐플리치시무스』 모두 1896년 뮌헨에서 발간되기 시작했다. 이 잡지들이 독일 특유의 아르누보인 유겐트

슈틸Jugendstil의 기원이었다. 이 운동의 주된 목적은 장식이 부속품에 불과하다는 과거의 오명을 벗어나게 하고 순수한 자연 형태를 바탕으로 한 양식화에서 선과 면이라는 그 기본 요소에 적절한 지위를 돌려주는 것이었다. 식물과 새의 세계에서 모티프를 찾기 위해 영국과 일본 미술을 참고했던 유겐트슈틸이 가장 먼저 주목한 소재는 '꽃'이었다. 이 꽃이라는 모티프는 오토 에크만Otto Eckmann(1865~1902)과 페터 베렌스Peter Behrens(1868~1940), 프리츠 에를러, 토마스 테오도르 하이네Thomas Theodor Heine(1867~1948), 헤르만 오브리스트Hermann Obrist(1862~1927), 아우구스트 엔델August Endell(1871~1925)의 작품에 주로 묘사되었다. 1899년경부터 이 방향은 '추상적' 유겐트슈틸 운동으로 대체되었다. 이 운동은 벨기에인 헨리 반 데 벨데Henry van de Velde(1863~1957)가 주도했다. 음악가이자 화가, 실내 장식가였던 그는 1899년에 파리에서 『라 레뷰 블랑쉬La Revue blanche』지의 편집실을 꾸민 후 뮌헨으로 온 터였다. 이 평론지는 나비파Nabis라고 알려진 상징주의 아방가르드 집단의 기관지였다. 반 데 벨데는 드레스덴 미술공예 전시회를 위한 전시실을 장식해 큰 성공을 거두었던 1897년 독일에서 처음 관심을 받았고, 1911년에 바이마르로 이주했다. 유겐트슈틸은 본거지였던 뮌헨에서 독일 전역으로 확산되었다. 에크만은 1897년에 베를린으로, 요제프 마리아 올브리히Joseph Maria Olbrich(1867~1908)는 1899년에 다름슈타트로, 베른하르트 판코크Bernhard Pankok(1872~1943)는 1901년에 슈투트가르트로, 베렌스는 1903년에 뒤셀도르프로 향했다.

프랑스와 북유럽이 독일에 미친 강한 충격을 언급하지 않는다면 예술적 상황에 대한 이러한 개요는 충분치 못할 것이다. 프랑스 인상주의는 클로드 모네Calude Monet(1840~1926)와 마네, 시슬레, 피에르 오귀스트 르누아르Pierre Auguste Renoir(1841~1919), 에드가 드가Edgar Degas(1834~1917)를 필두로 1865년부터 1875년 사이에 발전했고, 1890년에는 프랑스에서 널리 인정받았다. 독일 화가 리베르만과 코린트, 슬레보크트는 이 시기에 프랑스를 방문하고도 인상주의를 접하지는 못했다. 하지만 갤러리와 아카데미에서 공부했고 바르비종파와 네덜란드 풍경화가 요한 용킨

9 파울라 모데르존베커,
〈금붕어 어항과 벌거벗은 소녀〉,
약 1906

트Johan Jongkind(1819~1891), 요제프 이스라엘Joseph Israels(1824~1911)에 매료되었다. 20세기 초 베를린과 드레스덴, 뮌헨에서 대규모 프랑스 인상주의 전시회가 열리고 나서야 비로소 프랑스 인상주의 작품이 독일에 알려졌다. 이 때늦은 조우는 쇠라와 반 고흐, 고갱, 세잔, 앙리 드 툴루즈로트레크Henri de Toulouse-Lautrec(1864~1901)의 전시회와 더불어 순수 인상주의에 반기를 든 프랑스 작품이 독일에 상륙함과 동시에 이루어졌다. 이러한 후기인상주의는 젊은 독일 화가들에게 훨씬 큰 영향을 주었고, 이들은 그 이론과 인식을 적극적으로 받아들였다.

그 가운데 가장 큰 영향을 준 화가는 네덜란드 출신의 빈센트 반 고흐Vincent van Gogh(1853~1890)였다. 목사의 아들이었던 그는 실재하는 세상과 하느님, 인류에 대한 사랑으로 화가가 되었다. 그는 황홀경을 경험할 수 있었고, 그 경험은 불꽃같은 선과 눈부시고 빛나는 색으로 표현되었다. 또한 자신이 그린 대상에 깊이 빠져들었고, 그 때문에 자신과 세계 사이의 방벽을 파괴했다. 공포감에 휩싸여 있던 가운데 정신이 뚜렷한 순간에 벌어진 그의 자살은 필연적인 결말이었다.

폴 고갱Paul Gauguin(1848~1903)은 전혀 다른 인물이었다. 반 고흐와 마찬가지로 반항적인 화가였지만 고전주의자이기도 했다. 일본 미술에서 영감을 받아 텅 빈 화폭을 수직과 수평 구도로 잡거나 윤곽을 드러내는 드로잉을 선보였다. 이러한 절제되고 통제된 방식은 인상주의에 대한 그의 조치였다. 그는 음악의 화음처럼 정신과 상응하는 색채의 오케스트라를 위해 원색을 이용했다. 그가 신화를 파고들었던 이유는 서구 문명에 염증을 느꼈기 때문이었다. 소박하고 원시적인 태평양 제도로 도피한 것은 바로 그 때문이었고, 페히슈타인과 에밀 놀데Emil Nolde(1867~1956)를 포함한 몇몇 독일 청년 화가도 그를 따랐다.

폴 세잔Paul Cézanne(1839~1906) 역시 현대 미술의 세 번째 위대한 개척자로 독일에서 존경받았다. 하지만 독일에서 그의 작품은 프랑스의 입체주의에 미친 영향에 견줄 정도로 중시되지는 않았다. 눈과 지성을 똑같이 이용한, 엄격하고 논리적인 그의 회화적 구성은 독일 미술계에선 관심 밖

이었다. 초기 독일 표현주의의 강렬한 정서는 세잔의 섬세한 그림을 제대로 감상하는 데 필수적인 공감이나 평온, 인내를 갖고 있지 못했다.

파울라 모데르존베커도8,9는 이 시기 자신의 초상화와 정물화에서 세잔에 대해 진정한 반응을 보여 주었던 유일한 독일 화가였다. 그녀는 세잔이 세상을 뜬 지 꼭 1년 후 사망했다. 1898년 마켄젠과 함께 공부하기 위해 보르프스베데에 도착했을 때 파울라 베커는 스물두 살이었다. 그곳에서 그녀는 오토 모데르존을 만나 1901년에 결혼했다. 이곳에 도착한 후 몇 년 동안 그녀가 그린 풍경 습작은 공동체의 다른 화가들이 다룬 주제와 일치했지만, 모데르존이 1899년 브레멘에 전시했던 그녀의 작품에 대해 얘기한 것처럼 '너무나 포스터 같아서' 그리 비슷하지 않았다. 그녀가 화면에 집중하기 위해 원근법의 규칙과 깊이를 무시했던 방식을 보르프스베데 화가들은 그저 틀린 것이라 여겼다. 1900년 처음으로 파리에 간 그녀는 미술품 중개인 볼라르의 갤러리에서 세잔을 발견했다. 여기서 그녀는 긴장감으로 가득한 통일체 속에 질량과 평면을 결합하려 한 자신의 시도가 타당하다는 것을 확신했다. 파울라 베커는 1903년, 1905년 그리고 1906년과 1907년에 1년 이상 다시 파리로 돌아가 작업했다. 그녀는 나비파와 고갱에게서 깊은 인상을 받았고, 특히 고갱에게서는 색조와 인물 구성에 영향을 받았다. 그리고 생애 막바지에는 반 고흐에 매료되었다. 그녀는 "색채에 도취감과 충만함, 열정을 싣고자 한다. 나는 색채에 힘을 부여하고 싶다"라고 1907년 세상을 떠나기 몇 달 전 기록했다. 심지어 이젤에 남긴 마지막 그림도 〈해바라기가 있는 정물화Still-life with Sunflower〉였지만 아마도 이는 우연한 에피소드인 듯하다. 1907년 출산 중 사망하기 전 그녀의 마지막 소원은 파리에서 열린 세잔의 전시회를 보는 것이었다. 베커는 일찍이 1898년에 '형태와 색채의 중요함'을 자신의 목표라고 선언했지만, 거기에 할애한 시간은 단 2년에 불과했다. 파울라 모데르존베커는 개인적인 고백이나 감정을 그린 적이 없었고, 저항이나 극적인 사건에도 관심이 없었다. 앞으로 살펴보겠지만 바로 그 점이 그녀와 표현주의자들을 나누고 있다.

노르웨이 화가 에드바르 뭉크는 파리에서 반 고흐와 고갱, 툴루즈 로트레크 등에게서 결정적인 영향을 받았다. 그는 자신의 인상을 그림에 관능적으로 표현했고, 그 그림의 비애감과 외설성은 전형적인 스칸디나비아의 특징이라고 여겨졌으며, 같은 시기에 입센과 스트린드베리, 비에른손 등의 문학가에 의해서도 묘사되었다. 뭉크의 이러한 심리적 관점은 역동적인 선과 분열된 색을 위대하고 독특하게 만들었다. 하지만 바로 그 특징이 초기 표현주의 미술에는 존재하지 않는다. 초창기 표현주의자들이 윤곽선과 아라베스크 무늬에 지녔던 호감은 그들이 툴루즈로트레크만큼이나 뭉크에게서도 빚을 졌다는 사실을 드러낸다. 뭉크의 그림에 가득한 신경과민은 새 세대의 활기찬 낙천주의와는 전혀 공통점이 없었다.

표현주의 : 어원과 개념

'표현주의'라는 단어의 기원은 너무나 다양한 곳에서 그 유래를 찾을 수 있다. 이 단어를 '인상주의'의 상대적 의미로 쓰고 싶다는 저널리스트의 유혹을 감안하면 그리 놀라운 일이 아니다. 화가 쥘리앵오귀스트 에르베Julien-Auguste Hervé(1825~1892)가 1901년 파리에서 열린 《앵데팡당Salon des Indépendants》전에서 아카데믹하고 사실적인 스타일의 자연 습작 몇 점을 전시하면서 '표현주의'라는 명칭을 붙였을 때 유래되었다고 보는 이들이 있다. 또 앙리 마티스Henri Matisse(1869~1954)의 그림을 '표현주의적'이라고 표현했던 평론가 루이 복셀Louis Vauxcelles(1870~1943)이 이 단어를 만들었다고도 한다. 한편 베를린 분리파의 심사위원회 회의 때 이 단어가 처음 언급되었다고 주장하는 이들도 있다. 회의 당시 누군가가 페히슈타인의 어느 그림을 인상주의로 분류할 것이냐고 물었다. 그때 미술품 중개인 파울 카시러Paul Cassirer가 부인하며 그 그림은 표현주의라고 대답했다고 한다. 이 이야기가 사실인지 아닌지는 확실하지 않다. 아마 '표현주의'라

는 용어의 정의에 도움이 되기보다는 '야수주의'의 어원을 둘러싼 일화에 대응하고 싶다는 욕망을 나타내는 듯하다.

　이 책이 다루는 맥락에서 중요한 '표현주의'의 용례는 1911년 4월에 열린 제22회 베를린 분리파의 카탈로그 서문에 처음 등장했다. 이 서문에서 일반적으로 야수주의나 입체주의로 설명되었던 프랑스 화가 조르주 브라크George Braque(1882~1963)와 앙드레 드랭André Derain(1880~1954), 오통 프리에스Othon Friesz(1897~1949), 파블로 피카소Pablo Picasso(1881~1973), 모리스 드 블라맹크Maurice de Vlaminck(1876~1958), 알베르 마르케Albert Marquet(1875~1947), 라울 뒤피Raoul Dufy(1877~1953)가 '표현주의자'로 일컬어졌다. 1911년 6월에 뒤셀도르프에서 열린 《존더분트Sonderbund(특별연맹)》전에 출품한 이 프랑스 화가들을 비평가들이 다시 한 번 표현주의자라고 일컬은 것은 바로 이 때문이었을 것이다. 또한 1911년에 영향력 있는 이론가 빌헬름 보링거Wilhelm Worringer(1881~1965)가 같은 의미에서 이 단어를 썼고, 1911년 『라인란테Rheinlande』지의 12월호에 수록된 파울 페르디난트 슈미트Paul Ferdinand Schmidt(1878~1955)의 글 「표현주의자에 대하여」에서 그 단어의 의미는 프랑스 화가뿐 아니라 독일 화가들까지 아우르며 확대되었다.

　헤르바르트 발덴Herwarth Walden(1879~1941)은 1912년 베를린에 있는 자신의 슈투름 화랑에서 첫 번째 전시회 《청기사와 프란츠 플라움, 오스카어 코코슈카, 표현주의자들Der Blaue Reiter, Franz Flaum, Oskar Kokoschka, Expressionists》을 선보이면서 마지막 용어에서 다시금 프랑스 화가만 언급했다. 사실 발덴과 그가 만든 잡지 『슈투름Der Sturm』은 표현주의라는 용어를 뚜렷하게 설명하기보다는 오히려 모호하게 만드는 경향이 있었다. 발덴은 얼마 지나지 않아 유럽의 아방가르드라고 여겼던 것을 포괄하는 동의어로 표현주의를 쓰게 되었다. 결국 그는 그 단어를 일종의 등록 상표로 다루었는데, 1918년경 그는 다음과 같은 글을 썼다.

　　그 어떤 예술적 권리도 없으면서 표현주의라는 위풍당당한 명칭을 무

단 도용하려는 일부 화가와 문인들의 뻔뻔한 시도 때문에, 예술적 가치와 발전의 뚜렷한 정의를 위해 표현주의에 대단히 중요한 모든 화가들이 한 자리에 결집했다. 그 자리가 『슈투름』이다.

'표현주의'라는 용어는 1912년 쾰른에서 열린 저 유명한 《존더분트》전과 관련해 일반적인 의미로 다시 등장한다. 다음 글은 카탈로그 서문 중 일부이다.

올해 열린 제4회 《존더분트》전은 가장 최근에 일어난 미술 운동의 현재 상황을 살펴보기 위해 마련되었다. 자연주의와 인상주의에 뒤이어 등장한 이 운동은 표현 형태를 단순화하고 강화하고자, 새로운 리듬과 색채를 달성하고자, 장식적인 형태나 기념비적인 형태로 만들고자 한다. 다시 말해 이 전시회는 표현주의라고 하는 운동의 전체적 조망이다…… 현존 화가들의 이 국제 작품 전시회는 표현주의 운동의 대표적 관점을 보여 주는 자리이지만 빈센트 반 고흐와 폴 세잔, 폴 고갱의 작품 등 논란이 분분한 이 시대 회화의 역사적 토대 역시 회고전에 포함되어 있다.

'표현주의'라는 단어를 이토록 불분명하게 언급하는 바람에 그 의미는 더욱 모호해질 뿐이었다. 특히 화가 자신들이 그 용어에 충성하지 않았다. 본에 있는 코엔 미술관은 1913년 여름에 《라인 표현주의자Rheinische Expressionisten》라는 전시회를 기획했다. 이 전시회에는 하인리히 캄펜덩크Heinrich Campendonk(1889~1957), 아우구스트 마케August Macke(1887~1914)와 헬무트 마케Helmuth Macke(1891~1936), 하인리히 나우엔Heinrich Nauen(1880~1940)과 막스 에른스트Max Ernst(1891~1976) 등이 참여했으며, 그 대부분이 쾰른에서 열린 《존더분트》전 때도 작품을 선보였던 이들이었다. 독일 화가들의 작품이 '표현주의자'라는 명칭으로 전시된 최초의 전시회임은 사실이지만 어떤 종류의 체계적인 선언을 표명한 것은 아니었다.

파울 페히터Paul Fechter(1880~1958)가 1914년 표현주의를 주제로 쓴 최

초의 논문은 확실한 정의를 시도했다. 페히터는 프랑스의 입체주의나 이탈리아의 미래주의와 마찬가지로 표현주의는 인상주의에 대한 독일의 저항운동을 가리킨다고 했다. 그는 특히 독일 아방가르드를 언급했다. '드레스덴과 뮌헨 모두 새로운 예술의 발상지가 되는 영광을 누리고 있다.' 그렇게 페히터는 전반적으로는 지금도 타당한 한계를 규정하는 데 성공했지만, 표현주의라는 용어의 정의는 여전히 불분명했다.

따라서 당대 비평과 언론은 혼란스러운 양상을 나타냈다. 그렇다면 화가 본인들은 그 주제에 대해 어떤 이야기를 했을까? 1914년『예술과 예술가Kunst und Künstler』지는 카를 슈미트로틀루프Karl Schmidt-Rottluff (1884~1976)에게 '새로운 선언서'에 대한 견해를 알려 달라고 요청했다.

> 나는 '새로운 선언서' 같은 건 알지 못한다…… 그저 예술은 영원히 새로운 형태로 그 자체를 드러낸다는 것만 알고 있을 뿐이다. 영원히 새로운 사람이 존재하기 때문이다. 그 본질은 결코 바뀔 수 없다고 믿는다. 내가 틀렸을 수도 있다. 하지만 내 생각을 말하자면, 내겐 선언서가 없다. 오직 내가 보고 느끼는 것을 이해하고 그것의 가장 순수한 표현 수단을 찾고자 하는 형언할 수 없는 갈망이 있을 뿐이다.

1912년 뮌헨에서 발간된 예술연감『청기사Der Blaue Reiter』에서 프란츠 마르크Franz Marc(1880~1916)는 이렇게 말했다.

> 새로운 예술을 둘러싼 이 치열한 투쟁의 시대에 우리는 오래되고 조직화된 권력에 맞서 조직화되지 못한 '야수'로 싸우고 있다. 전쟁은 불공평해 보인다. 하지만 정신에 관한 한 승자는 숫자가 아니라 생각의 힘이다. '야수들'의 무시무시한 무기는 참신한 생각이다. 이 무기는 깨뜨릴 수 없다고 생각했던 것을 강철보다 더 효과적으로 깨부순다. 독일에서 '야수'는 누구인가? 그 대부분의 사람들이 유명세를 떨쳤고 그만큼 공격받았다. 그들은 드레스덴의 다리파, 베를린의 신분리파, 뮌헨의 신동맹이다.

따라서 화가 본인들은 '표현주의'라는 단어를 회피했다. 바실리 칸 딘스키Wassily Kandinsky(1866~1944)마저 딱 한 번, 『예술에서 정신적인 것에 대하여Über das Geistige in der Kunst』의 각주에서 넌지시 말했을 뿐이었다. 이 각주에서 그는 "외부의 현상이 아니라 주로 내적인 인상의 요소로 자연을 묘사하는 것. 그것을 최근에는 표현이라 한다"고 했다.

그렇다면 결국 표현주의가 여전히 매력을 발휘하는 일관적인 현상 이라고 말할 수 있도록 하는 것은 무엇인가? 그 점이 공식적 선언으로 명 시되지 않았음은 분명하다. 다만 마르크는 다시 『청기사』에서 이렇게 말 했다.

> 이 '야수들'의 최근 작품을 인상주의의 형식적인 발전이자 재해석이 라고 설명하기란 불가능하다. 가장 아름다운 스펙트럼의 일곱 가지 색과 유명한 입체주의 모두 이 '야수들'의 목적으로 그 의미를 잃었다. 그들의 생각은 또 다른 목적을 만들어 냈다. 그것은 작품을 통해 그 시대의 상징 을 창조하는 것이었다. 정신의 제단에 우뚝한 그 상징 뒤로 기술적인 창작 자들은 시야에서 사라질 것이다.

20세기의 문턱에서 신념과 자신감으로 무장한 신세대는 야심찬 선 언을 준비하고 있었다. 키르히너가 작성하고 1906년 다리파를 위해 목판 에 새긴 선언서는 다음과 같다.

> 작품을 제작하는 이와 즐기는 이 모두가 새로운 세대이자 진보를 믿 는 우리는 청년들을 불러 모으고, 내면에 미래를 짊어진 젊은이로서 구태 의연하고 안주하는 세력으로부터 삶과 표현의 자유를 쟁취하고자 한다. 우리는 창작의 힘이 무엇에서 비롯되든 그것을 왜곡하지 않고 직접적으로 재현하는 이는 누구나 다리파의 일원이라고 주장한다.

세상에는 '아름다운 것, 낯선 것, 신비한 것, 소름끼치는 것, 신성한

것들이 넘쳐난다'는 믿음으로 불타오른 열정적 청년들과 더불어 이 세대는 새로운 종류의 예술이 나타나 새로운 인간의 표현이자 상징이 될 자유를 요구했다. 시인 요하네스 R. 베허Johannes R. Becher는 당시를 이렇게 회상했다. "우리는 맹렬했다. 이해할 수 없는 것을 이해하기 위해 카페에서, 거리에서, 작업실에서, 밤낮없이 미친 듯 빠르게 '행진'했다. 시인, 화가, 음악가 할 것 없이 모두들 '세기의 예술', 과거의 그 어떤 예술보다도 언제까지나 우뚝 솟아오를 예술을 만들기 위해 함께 노력했다."

각 예술의 차이와 구분이 아니라 모든 예술을 결합하는 요소에 스포트라이트가 비추어졌다. 그들은 동시대인이었던 프란츠 카프카Franz Kafka와 함께 이렇게 말했을지도 모른다. "하나의 목적지가 있을 뿐입니다. 우리가 길이라고 부르는 것은 망설임에 불과합니다."

2

드레스덴

| 다리파 |

젊은 독일 화가들의 혁명은 1905년 드레스덴에서 결성된 단체인 다리파가 이끌었다. 혁명의 중심 세력은 네 명의 건축학도로 이루어져 있었다. 에른스트 루트비히 키르히너와 프리츠 블라일Fritz Bleyl(1880~1966), 에리히 헤켈Erich Heckel(1883~1970)도10, 카를 슈미트로틀루프였다. 최연장자라고 해야 스물다섯 살이었고, 가장 어린 사람은 스물두 살이 채 안 되었다. 네 명 모두 특별히 언급할 만한 미술 교육을 받거나 그림과 관련된 경험을 한 적이 없었다. 따라서 그들의 미술적 발전은 그룹의 결성과 함께 시작되었다. 이 그룹의 원동력은 다름 아닌 그들의 의지력과 자신들의 능력에 대한 믿음이었다.

키르히너와 블라일은 1901년부터 드레스덴의 공과대학에서 건축을 공부하고 있었고, 그곳에서 1902년에 아는 사이가 되었다. 두 사람은 함께 회화와 소묘를 실험하기 시작했다. 훗날 건축에만 전념하게 된 블라일은 키르히너와의 초기 관계를 이렇게 기록했다. "우리는 단번에 친해졌고, 같은 목표를 향해 매진하면서 빠르게 우정을 쌓았다. 공대에서나 하숙집에서나 늘 함께였고, 밤이면 드레스덴의 대공원을 거닐었다. 늘 우리 손에는 연필과 종이가 들려 있었다."

거의 같은 시기, 대학 입학을 준비하던 헤켈과 슈미트로틀루프는 켐니츠 인근에서 서로 알게 되었다. 문학회에서 처음 만난 두 사람은 시뿐만 아니라 그림을 좋아한다는 것을 알게 되고는 같이 그림을 그리기 시

10 에리히 헤켈, 〈다리파 전시 포스터〉, 1908

작했다. 헤켈은 1904년에 드레스덴으로 가서 건축을 공부했고, 얼마 후 형의 소개로 키르히너와 블라일을 만났다. 결국 슈미트로틀루프 역시 건축을 공부하기 위해 드레스덴으로 향했지만, 단 두 학기 동안만 건축을 공부했다.

교수였던 프리츠 슈마허Fritz Schumacher(1869~1947)는 이 네 학생에 대해 기록을 남긴 바 있다. 도시 계획가였던 슈마허는 그 무엇보다 제도 도구 없이 도면을 자유롭게 그리는 자재화自在畵, freehand drawing 교수법으로 대대적인 개혁을 일궈낸 인물이었다.

건축학과 교수라면 누구나 알고 있듯, 다리파의 네 친구 모두 하나같이 정력적이고 집요했다. 키르히너는 처음부터 다소 과묵하고 우울했으며, 헤켈은 항상 열정적이었다. 그가 어느 정도까지 집요하게 파고들 것인지 교수로서는 알기 어렵다. 그러한 특징은 순수한 지적 능력과 결부될 뿐 실질적인 작품을 창조하지 못하는 경우가 많기 때문이다. 그렇기 때문에 내가 이 정력적인 이들에게 서서히 순수 자연주의적 기법의 길을 알려 주는 데 성공했을 때 몹시 기뻤다. 하지만 기쁨은 그리 오래 가지 못했다. 느닷없이 중단된 것이다. 뚜렷한 흑백 목판화처럼 식물을 그리던 헤켈이 어느 순간부터 서로 부딪히며 팔랑거리는 나뭇잎을 힘들게 관찰하는 대신, 대상의 전반적인 양상과 비슷한 점이 거의 없는 것을 종이에 마음껏 그리기 시작했던 첫 순간이 지금도 기억난다. 내가 지나치게 마구잡이로 그렸다고 나무라자, 그는 양식화할 수 있는 자신의 권리를 주장했다. 나는 양식화 단계로 넘어가기 전에 제대로 그릴 수 있어야 한다고 하면서 그와 비슷하게 흑백 포스터 같은 스타일로 작업했던 윌리엄 니콜슨William Nicholson(1872~1945) 등의 그림을 얘기했다. 형태의 정확한 습작을 바탕으로 제작되었음을 예시하기 위해 내가 종종 이야기했던 그림들이었다. 하지만 그를 설득하지 못했다. 그는 자신이 관심을 갖고 있는 딱 한 가지 중요한 것은 전체적인 표현의 포착이라고 말했다.

키르히너와 블라일은 1905년 건축학과의 기말고사를 치른 후 헤켈, 슈미트로틀루프와 함께 그림에만 전념했다. 본능적으로 그리고 그 어떠한 가르침 없이 자신들에게 맞는 예술적 자극을 선택한 결정이었다. 그들은 드레스덴 국립미술관을 찾아가 회화관과 판화관의 작품을 연구했다. 판화관장인 막스 레어스Max Lehrs(1855~1938)는 해외의 현대 인쇄미술 작품을 전시하고 매입하는 정책을 펼쳤다. 가령 툴루즈로트레크의 석판화 중 가장 뛰어난 작품을 1900년부터 그곳에서 볼 수 있었다. 젊은 화가들은 프레더릭 아우구스투스 2세Frederick Augustus Ⅱ(1836~1854)의 판화 컬렉션을 브륄 궁전의 테라스에서 보았고, 루카스 크라나흐Lucas Cranach(1472~1553)와 바르텔 베함Barthel Beham(1502~1540), 알브레히트 뒤러Albrecht Dürer(1471~1528), 초기 이탈리아 거장들의 작품, 그리고 헤르쿨레스 세헤르스Hercules Seghers(1589~1638)와 반 라인 렘브란트van Rijn Rembrandt(1606~1669)의 드로잉과 에칭을 좋아하게 되었다. 얼마 후 민속 박물관에서 팔라우 제도의 조각을 본 키르히너는 흥분에 가득 차서 친구들에게 말했다. 마티스가 파리에서 흑인 조각을 사서 피카소에게 보여 준 것과 거의 같은 시기였다. 또한 당시 피카소는 그 나름대로 고대 이베리아 미술을 막 발견한 때였다. 이 기막힌 시간적 일치는 고갱과 더불어 시작되어 당시 비약적으로 발전한 움직임들이 필연적이었음을 보여 준다.

가장 중요한 자극은 대중의 인기를 끌기 전 드레스덴의 여러 개인 미술관에서 열린 전시회였다. 아르놀트 갤러리는 1905년에 일찍이 반 고흐의 작품 50점을, 그리고 1906년에는 조르주 쇠라Georges Seurat(1859~1891), 앙리에드몽 크로스Henri-Edmond Cross(1856~1910), 폴 시냐크Paul Signac(1863~1935), 에밀 베르나르Emile Bernard(1868~1941), 모리스 드니Maurice Denis(1870~1943)를 비롯해 고갱과 펠릭스 발로통Félix Vallotton(1865~1925) 등 벨기에와 프랑스의 후기인상주의 작품 132점을 전시했다. 또한 1906년 작센 미술협회는 뭉크의 작품 스무 점을 전시했다. 1907년에는 모네와 카미유 피사로Camille Pissarro(1830~1903), 알프레드 시슬레Alfred Sisley(1839~1899), 드니 같은 프랑스 인상주의와 후기인상주의 작품을 볼 수

있었다. 아르놀트 갤러리는 빈 분리파와 쿤스틀러하우스Künstlerhaus(화가들의 집) 회원, 어느 화파에도 속하지 않은 화가들의 작품을 한 자리에 모아 대규모 빈 전시회를 열었다. 그 자리에는 317점의 그림과 조각 외에도 수많은 목판화와 동판화, 석판화가 있었다. 다리파는 구스타프 클림트와 빌헬름 리스트Wilhelm List(1864~1918), 카를 몰Carl Moll(1861~1945) 등의 작품을 보았다. 그들은 이미 『베르 사크룸』지를 통해 빈 분리파의 인쇄미술 작품에 익숙했다. 1908년 리히터 미술관은 1백 여 점이 넘는 작품으로 반고흐 회고전을 열었고, 같은 해 케이스 판 동언Kees Van Dongen(1877~1968)과 블라맹크, 쥘 게랭Jules Guérin(1866~1946), 에밀 오통 프리에스Emil-Othon Friesz(1879~1949) 등 젊은 프랑스 화가들의 전시회를 열었다.

슈마허가 키르히너와 헤켈에게서 보았던 정력적이고 집요한 성격은 젊은이 특유의 '지금, 여기'에 대한 불만 때문이었다. 화가로서 건축가보다는 더 주관적인 노선을 따를 수 있었다. 그들은 그림에 미친 듯 빠져들었고 틀에 박힌 미술 교육을 참지 못했다. 신선하고 순진한 자신들의 느낌, 건강하고 솔직한 시각을 보호하고자 했다. 추진력과 자신감, 즉 그들과 세상 전반에 부여한 높은 기대치는 자신들의 목표를 세우고 전통적인 이상과 기법을 모두 거부할 수 있는 힘을 주었다. 그들은 예술이란 기법이 아니라 '독창적인 창조성'이라고 생각했다. 이들의 목표는 교수법을 통해 배울 수 없다고 여기는 그 무엇이었다.

그들의 목표는 예술의 본질, 즉 무엇보다도 형태와 색이었기에 본질적으로 그림보다는 인쇄미술이라는 매체가 더 중요했다. 그들은 특히 목판화를 좋아했다. 이들의 손에서 각진 선은 단순한 그림의 대체물이 아니라 독립적인 표현수단이 되었다. 그림과 흑백 매체는 계속해서 서로에게 영향을 주었다. 표현에 대한 강한 의지를 충족시킬 가장 적합한 매체였기 때문이다. 바로 이러한 점에서 다리파 화가들은 16세기 독일 전통과의 연관성을 의도적으로 선언했다.

목판화만큼 구성이 단순하고 대비가 강하며 면과 선을 확실히 강조하는 매체는 없다. 목판화는 작은 개인적 기록부터 전단이나 포스터 같

은 공개적 발언까지 표현할 수 있었다. 일본 목판화로부터 강하고 지속적인 영향을 받았던 니콜슨과 발로통 같은 화가들은 목판에 장식적인 특징을 복원시켰고, 이는 진지한 미술가들의 목판 장식과 아르누보의 화풍에 결정적인 영향을 주었다. 고갱과 뭉크는 그들의 목적을 위해 목판화의 표현 가능성을 활용하고 처음으로 성과를 거둔 이들이었다.

목판화는 다리파의 작품에서 가장 높은 수준의 예술적 타당성을 획득했다. 키르히너도11와 헤켈, 슈미트로틀루프는 주제의 본질을 표현하는 데 가장 직접적이고 경제적인 공식적 수단을 찾던 중 결국 가장 적절한 그들만의 매체를 찾게 되었고, 그때부터 목판은 특히 독일에서 가장 중요한 예술 형식으로 부활했다. 동료들과 함께 인쇄미술의 중요성을 익히 알고 있던 키르히너는 다음과 같이 정의했다.

예술가가 인쇄 작품을 제작하기를 바라는 것은, 어떤 면에서는 독특

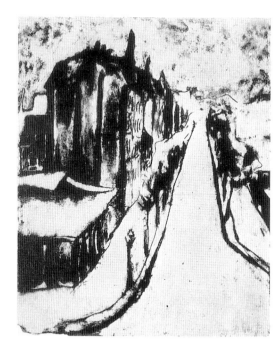

12 카를 슈미트로틀루프,
〈드레스덴 베를리너슈트라세〉,
1909

하고 막연한 드로잉의 속성을 변함없고 영구적인 형태로 보존하기 위해서
일 것이다. 또한 소묘나 회화와 달리 기법상 훨씬 편하게 작품을 제작할
수 있기 때문이기도 할 것이다. 인쇄의 기계적 과정은 개별적인 작업 단계
에 통일성을 부여한다. 원본을 훼손할까 하는 우려 없이 원하는 만큼 작품
을 무수히 만들 수 있다. 몇 주, 심지어 몇 달 동안 계속해서 한 작품을 다
시 제작할 수 있다는 것은 대단히 매력적이다. 늘 새롭게 형태를 완벽히
표현할 수 있기 때문이다. 인쇄미술을 진지하게 받아들이고 직접 모든 단
계를 실천하는 이들은 지금까지도 중세시대 인쇄의 발명을 둘러싼 신비한
매력을 느끼고 있다.

이 젊은 화가들은 아무런 간섭도 받지 않고 평화롭게 간절한 노력을
계속할 수 있었다. 드레스덴은 성공적인 전시회로 들떠 있었지만 그 감
미로운 평화를 보호하며 그들을 내버려 두었다. 키르히너는 1923년 일기

에 다음과 같이 기록했다.

우리 다리파가 천재적인 사람들로 이루어진 것은 행운이었다. 인간관
계에서도 마찬가지로 성격과 재능 때문에 그들에겐 화가 말고 다른 직업
을 선택할 여지가 없었다. 그들의 인생과 작업 방식은 관습적인 이들에게
낯설어 보이겠지만 '부르주아를 놀라게 하기' 위한 의도가 아니라 그저 예
술과 인생을 조화롭게 하고자 하는 소박하고 순수한 충동의 결과였다. 무
엇보다 바로 이 점이 이 시대 예술의 형태에 막대한 영향을 주었다. 하지
만 대부분 이해받지 못하고 완전히 왜곡되었다. 우리의 의지가 형태를 만
들고 거기에 의미를 부여한 반면, 지금은 모자를 쓴 젖소처럼 익숙한 개념
에 낯선 형태가 붙어 있기 때문이다.

최초의 드레스덴 작업실에 그린 첫 번째 천장화부터 베를린에 있는
우리 작업실 각각의 완벽한 조화에 이르기까지, 우리를 둘러싼 환경의 양
상은 막힘없이 논리적으로 진행되었다. 이 진행 과정은 회화와 판화, 조각
에서 이루어진 우리의 예술적 발전과 함께 이루어졌다. 어느 가게에서도
마음에 드는 것을 찾을 수 없어서 직접 깎아 만들었던 첫 번째 그릇은 2차
원인 그림에 조형성을 도입한 시도였다. 이렇게 우리가 사적으로 만들어
낸 형식들은 다양한 기법을 통해 마지막까지 섬세하게 손질되었다. 반려
자이자 조력자였던 여인에게 예술가가 느낀 사랑은 조각상과 그림 속에서
더욱 고귀해졌으며, 결국 모델의 성향에서 특정 형태의 의자와 탁자를 만
들어 내게 했다. 간단히 예를 들면 우리는 그렇게 작품을 만들었다. 다리
파는 바로 그렇게 미술을 생각했다.

에리히 헤켈이 처음 누드를 그리러 내 작업실에 와서 『차라투스트라
는 이렇게 말했다Also Sprach Zarathustra』의 구절을 읊조리며 계단을 올랐을 때
이 완전한 헌신이 그의 눈에서 빛났다. 몇 달 후 슈미트로틀루프가 나처럼
그림을 마음껏 그릴 수 있는 자유를 찾아 우리에게 왔을 때 그의 눈에서도
이와 똑같은 빛을 보았다. 미술가에게 가장 중요한 것은 자유로운 자연 안
에서 자유로운 인체를 마음껏 그리는 것이었다. 이 자유는 편의상 키르히

너의 작업실에서 시작되었다. 우리는 그림을 그리고 색칠했다. 서로 수다를 떨고 장난치면서 하루에 수백 장씩 그렸다. 화가가 모델이 되기도 했고 모델이 화가가 되기도 했다. 일상생활의 모든 만남이 이런 식으로 우리 기억 속에 담겼다. 작업실은 마음이 맞는 사람들의 집이 되었다. 그들은 화가들에게서, 화가들은 그들에게서 배웠다. 그림은 활력과 생명력을 얻었다.

헤켈은 드레스덴에서 노동 계층이 살던 베를린가도12의 정육점을 작업실로 빌렸다. 그곳에서 다리파는 맹렬히 작업했다.

간결하고 도발적인 다리파 선언서(p.25 참조)를 오늘날 읽어 보면, 그 선언이 판에 박힌 듯 서술되어 있으며 사실 많은 것을 이야기하지 않는다는 평론가들의 의견에 동의하기 어렵다. 다리파가 진지한 전투부대처럼 다른 화가 단체와 구별된 것처럼, 그들의 도전 역시 다른 화가 집단의 선언과 근본적으로 달랐다. 1906년 이곳 드레스덴에서는 그림을 보러 오는 사람이 처음으로 예술가와 평등한 관계에 있다고 여겼다. '창작하는 사람과 감상하는 사람 모두로 이루어진 신세대'라는 굳은 믿음이 있었기 때문이다. 따라서 예술가는 중심 세력을 이루는 이가 아니라 일반 회원을 포함한 집단을 형성하여 그들의 의식을 바꾸는 이들이었다. 다리파가 이른바 '소극적 회원'이 되길 일반 대중에게 권한 것은 바로 그 때문이었다. 적극적으로 새로운 예술에 대한 이해를 널리 알리는 이들도 일부 있었지만, 연회비 12마르크만 내면 소극적 회원은 매년 다리파의 활동 보고서와 판화 작품집도11, 즉 '다리파 서류집'을 받았다. 이 작품집은 대단히 인기가 있었고 유명해졌다. 68명의 회원이 이런 식으로 모집되었다.

다리파는 판화로 그들의 작품을 더 많이 복제하면 더욱 많은 대중에게 효과적으로 다가갈 수 있으리라 생각했다. 하지만 다리파의 개개 회원들은 이 방법을 저마다 전혀 다르게 활용했다. 그 생각은 다리파의 수장이기도 했던 헤켈에게 대단히 매력적이었다. 그는 늘 판화를 널리 전파할 수 있는 수단으로 생각했기에 그의 많은 목판이 대량으로 복제되었다. 한편 키르히너는 극히 드문 경우를 제외하고는 언제나 자신의 판화

13 에리히 헤켈,
〈다리파 전시 초대장〉, 1912

를 직접 복제했고, 한 장 한 장 모두 개개의 특징이 있었다. 그는 판화를
널리 보급하는 데 관심이 없었다. 슈미트로틀루프 역시 키르히너와 마찬
가지였고 자신의 사인이 없는 판화는 인정하지 않았다.

네 친구들은 여름 몇 달 간 따로 지내다가 다시 만났을 때 각자의 경
험을 한데 모아 서로 비판하면서 좋은 작품을 만들었다. 페히슈타인은
1910년의 여름을 이렇게 회상했다.

베를린에서 다시 만났을 때 나는 헤켈, 키르히너와 함께 드레스덴 근
처에 있는 모리츠부르크의 호수에 가서 작업하기로 합의했다. 그 지역은
오래전부터 우리에게 익숙한 곳이었고, 아무런 방해를 받지 않고 야외에
서 누드를 그릴 기회가 있으리라는 것을 알고 있었다. 내가 드레스덴에 도
착해 프리드리히슈타트의 오래된 작업실을 향해 함께 걷는 동안 우리는
이 계획을 실천에 옮기기로 결정했다.

우리는 직업 모델이 아니어서 판에 박히지 않은 포즈를 취해 줄 두세 사람을 찾아야 했다. 나는 오랜 친구이자 아카데미의 용역 직원 라슈를 떠올렸다. 그는 즉석에서 좋은 아이디어를 제안했을 뿐 아니라 실제로 몇 명을 알고 있었다. 우리에게 꼭 필요한 친구였다. 그는 세상을 떠난 한 미술가의 아내와 두 딸을 우리에게 보냈다. 나는 부인에게 우리의 진지한 예술적 목적을 설명했다. 그녀는 프리드리히슈타트에 있는 우리 작업실에 방문하더니 그곳 환경이 익숙하다며 딸들을 우리와 함께 모리츠부르크에 보내겠노라고 했다. 날씨 운도 좋았다. 단 하루도 비가 내리지 않았다. 모리츠부르크에선 가끔씩 마시장이 열렸다. 나는 동물을 둘러싼 인파를 스케치했다.

때로 우리는 매일 아침 일찍 장비를 들고 길을 나섰다. 우리 뒤로는 맛있는 먹을거리가 가득한 가방을 든 모델들이 따라왔다. 우리는 원만히 함께 지내면서 그림을 그리고 수영을 했다. 소녀들과 대조되는 남자 모델이 필요하면 우리 중 한 명이 호수에 뛰어들었다. 가끔씩 알에서 나온 병아리가 안전한지 확인하려는 불안한 암탉처럼 소녀들의 엄마가 들르기도 했다. 그녀는 언제나 우리 작업에 좋은 인상을 받고 가벼운 마음으로 드레스덴에 돌아갔다. 우리 모두 각자 수많은 드로잉과 유화를 그렸다.

그들은 자신의 인상을 기록하기 위해 헤아릴 수 없을 만큼 많은 스케치를 화첩에 남겼고 드라이 포인트로 새겼다. 이때 수채화 역시 중요한 역할을 했고, 그들은 얼마 지나지 않아 수채물감에 능숙해졌다. 가장 중요한 것은 자연스러운 표현이었고, 이는 가능한 한 우연인 양 자연스러운 자세에서 비롯되어야 했다. 따라서 그들은 처음부터 모델에게 포즈를 자주 바꾸도록 하고는 누드를 빠르게 그리는 연습을 했다. 그 후 목판과 유화로 옮겼을 때 비율과 배치는 그대로 유지되었다.

이들은 주로 누드, 그리고 무엇보다 자연계의 한 생명체와도 같은 야외의 누드를 그렸다. 한편 서커스와 음악당을 다룬 그림은 더욱 격정적으로 살아가는 삶의 표현이었다. 자연과 인공, 이 두 가지 형태의 삶

모두 화석화된 부르주아적 태도를 극복할 수 있는 방법, 즉 '새로운 인간'
이 되는 방법이었다. 이 목표를 가능한 한 뚜렷하게 나타내기 위해 이들
은 개인보다 일반 대중을 우위에 두었다. 그림 제목은 초상화일 때조차
도 이름이나 개인적인 특징을 나타내지 않았고, 그 대신 환경과 결부되
어 있었다.

　다리파 선언서에 명시된 바와 같이 같은 목적을 지닌 모든 사람을
결집시킨다는 의도에 따르면, 이 단체를 처음 결성한 네 친구로만 국한
할 수는 없었다. 놀데가 1906년 드레스덴의 아르놀트 갤러리에서 전시회
를 열었을 때, 곧장 다리파에 합류해 달라고 초청했다. 놀데가 네 사람보
다 훨씬 연배가 높다는 점은 그리 중요하지 않았다. 슈미트로틀루프는
다음과 같은 편지를 보냈다.

　　간단히 말해 다리파라는 이 작은 화가 단체는 귀하께서 동참해 주신
　　다면 무한한 영광으로 여길 것입니다. 물론 아르놀트 갤러리에서 전시하
　　시기 전에 저희가 귀하를 잘 몰랐던 것처럼 귀하도 다리파에 대해 아는 게
　　거의 없으시겠지요. 하지만 다리파의 목표 중 하나는 혁명적이고 격동적
　　인 모든 부류를 모으는 것입니다. 그것이 바로 다리파라는 명칭의 의미입
　　니다. 우리는 매년 여러 번 전시회를 기획하고 독일 전역으로 순회 전시를
　　하기 때문에 다들 금전적인 문제는 겪지 않습니다. 우리의 또 다른 목표는
　　우리만의 전시장을 마련하는 것입니다. 아직 자금이 충분치 않아 지금은
　　꿈이지만 말입니다. 그렇지만 친애하는 놀데 씨, 어떻게 생각하시든 이 제
　　안이 귀하의 격정적인 색에 적절한 찬사이기를 바랍니다.
　　　　　　　　　　　　　　　　　　　　　－ 존경을 보내며 다리파 드림.

이렇게 놀데는 1년 반 동안 다리파의 회원이 되었다.
　1906년에는 스위스 화가 쿠노 아미에트Cuno Amiet(1868~1961)와 핀란
드 화가 악셀 갈렌카렐라Axel Gallén-Kallela(1865~1931)가 잠시 다리파에 합류
했다. 놀데와 거의 같은 연배였던 두 사람은 전시회를 통해 만났고, 다리

파 전시에 참가한 것 외에 별다른 활동은 하지 않았다.

같은 해인 1906년 여름, 헤켈은 막스 페히슈타인을 만났다. 페히슈타인은 이 만남을 다음과 같이 묘사했다.

> 나는 건축가 빌헬름 로소브Wilhelm Lossow와 막스 한스 퀴네Max Hans Kühne로부터 제3회 독일 미술공예 전시회의 작센 전시관을 위한 천장화와 제단화, 그리고 빌헬름 크라이스Wilhelm Kreis 교수를 위한 몇 점의 작은 천장화를 의뢰받았다. 큰 천장화에서 나는 튤립을 각기 다르게 그렸다. 하지만 개막식 전에 가 보았을 때 그 불타는 듯한 빨간색 톤이 관습적인 취향에 맞춰 회색 줄무늬로 약해진 것을 보고는 경악을 금치 못했다. 발판은 이미 철거되고 없었다. 속절없이 바닥에 서서 내 작품에 손을 댈 수도 없었다. 울분이 터져 나왔다. 그러던 어느 순간 갑자기 누군가 내 옆에서 나와 똑같이 욕을 하고 있었다. 당시 크라이스를 위해 작업 중이던 헤켈이었다. 우리 둘 다 관습에 방해받지 않고 자유롭게 전진하는 예술을 추구한다는 것을 알고는 떨 듯이 기뻤다. 나는 그렇게 다리파에 합류했다.

1884년에 함부르크에서 태어난 프란츠 뇔켄Franz Nölken(1884~1918)은 1908년 잠시 다리파에 가담했지만 이내 마티스 밑에서 공부하기 위해 파리로 떠났다.

뇔데와 페히슈타인을 비롯한 이들은 1910년의 베를린 분리파 전시회에 출품한 그림이 탈락되자 페히슈타인을 회장으로 신분리파Neue Sezession를 결성하고 다리파의 다른 회원들과 함께 합동 전시회를 열었다. 그 결과 '낙선 화가' 중 한 명이었던 오토 뮐러Otto Mueller(1874~1930)도 다리파에 합류했다.

이후 다리파는 1911년 프라하 화가 보후밀 쿠비슈타Bohumil Kubišta (1884~1918)라는 새로운 회원을 한 명 더 영입했지만 이들의 관계가 특별히 가까워진 적은 없었다. 다리파의 예술적 업적이 전반적으로 늘 같이 작업했던 회원들에게 국한된 것은 사실이지만 해외 화가들을 끌어들

이기 위한 그들의 노력은 주목할 가치가 있다. 예를 들어 1908년에는 케이스 판 동언도 같이 전시하자는 초대를 받았다. 어떤 경우든 예술에 진보 세력을 결합시켜야 한다는 필요성이 개인적인 예술적 가치 기준보다 우위에 있었다.

다리파는 1911년 이후에도 계속 단체로 운영되었지만 같이 작업하면서 지낸 6년의 세월 덕에 화가들의 개성은 점차 저마다 자신의 길을 가기 시작하는 단계로 발전했다. 새로운 상황에 대한 각자의 반응은 서로 달랐다. 키르히너와 페히슈타인이 현대 미술 교육협회, 즉 MUIM 협회를 창립한 것은 당시 그들의 예술적 재능에 대해 느꼈던 자신감 때문이었다. 하지만 이 협회는 완전히 실패했다.

다리파의 성과는 마침내 1912년 쾰른의 《존더분트》전에서 대중의 인정을 받았다. 이 전시회에선 당대 프랑스와 독일 화가들의 작품이 나란히 전시되었다. 헤켈과 키르히너는 이 행사를 위한 예배당 실내 장식을 의뢰받았고, 이들의 실내 장식은 큰 관심을 끌었다.

다리파는 자신들의 예술적 지향과 개별적 관계에서 분리의 필요성이 뚜렷해지자 베를린 신분리파에서 탈퇴하기로 결정했다. 이 결정에 반대했던 페히슈타인은 다리파를 떠났다. 『다리파 연대기*Chronik der Künstlergruppe Brüke*』도15를 출간하기로 한 계획도 마찬가지 목적이었다. 글은 키르히너가 집필했다. 헤켈은 훗날 이렇게 설명했다. "슈미트로틀루프나 뮐러, 혹은 내가 보기에도 그의 글은 사실과 다르고, 선언서 전반에 대한 우리의 거부도 반영되지 않았다. 그래서 우리는 『다리파 연대기』를 출간하지 않기로 결정했다." 1913년 5월 다리파의 해체를 선언하는 공지문이 후원 회원들에게 발송되었다. 하지만 다리파의 해체가 『다리파 연대기』에 기고한 키르히너의 글 때문이라는 비난은 변명에 지나지 않았다. 젊었을 적 품었던 이상적 우정이 앞으로도 지속되지 못하리라는 깨달음은 그들이 인정한 것보다 더 큰 타격을 주었다. 1919년 키르히너는 이렇게 말했다. "다리파가 내 예술적 발전에 아무런 관계가 없는 만큼 내 작품에 대한 글에서 다리파를 언급하는 것은 불필요한 일이다." 하지만 1926년

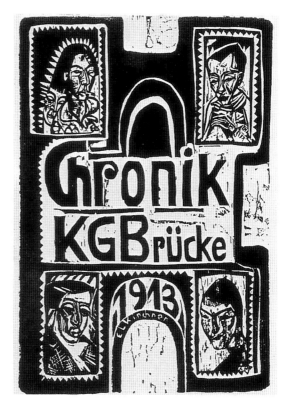

14 에른스트 루트비히 키르히너,
〈다리파 포스터와 카탈로그를 위한 목판화〉, 1912

15 에른스트 루트비히 키르히너, 〈다리파 연대기를 위한 타이틀 목판화〉, 1913

에 그는 〈화가 단체A Group of Artists〉도16를 그리기 시작했다. 자신과 친구들을 묘사한 이 작품은 다리파의 우정에 대한 필사적 호소였다. 관계가 단절된 지 34년 뒤인 1947년 헤켈은 기억을 더듬어 친구들의 초상을 석판으로 제작했다.

그럼에도 1913년에 다리파는 그 목적을 달성했다. 함께 새로운 독일 미술을 만들어 낸 것이다. 그 후 이들의 강한 개성은 저마다의 요구에 따라 발전할 수 있었다.

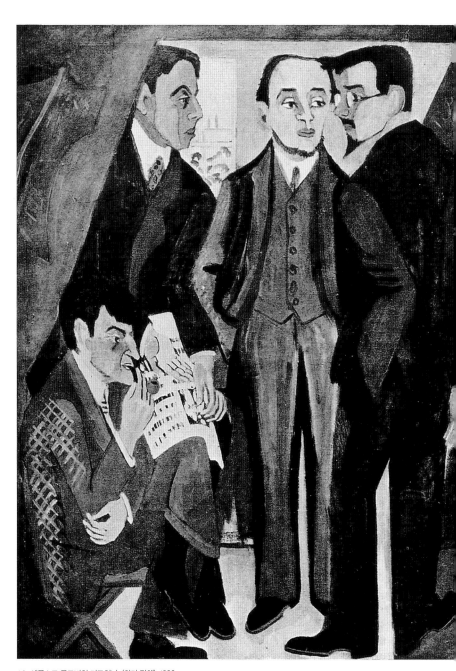

16 에른스트 루트비히 키르히너, 〈화가 단체〉, 1926

| 에른스트 루트비히 키르히너 |

키르히너는 다리파에서 가장 중요하고 재능이 가장 뛰어난 회원이었다. 그는 탁월한 천재성과 대담한 실험정신을 지녔을 뿐 아니라 지칠 줄 모르고 새로운 가능성을 탐구했다. 표현은 그에게 너무나 필수적이어서 그의 사생활과 미술을 심각한 위험에 빠뜨리기도 했다. 그는 언제나 이방인이었고 그림에 대한 자신의 꿈을 홀로 추구했다.

그는 사람들의 시선을 한 몸에 받았다. 키가 크고 호리호리했으며 검은 곱슬머리에 세련된 얼굴, 날렵하고 높은 코, 크고 시원시원한 입이 인상적이었다.도27 그가 생애의 매 단계마다, 모든 재료로 묘사했던 무수한 자화상으로 그의 모습을 알 수 있다. 사람들은 키르히너에게 매료되었다. 청년 시절 그의 호탕한 웃음은 덩달아 다른 사람도 웃게 만들었지만 이미 그는 몇몇 동료들을 불편하게 만들었다. 열정적이고 충동적이었으며 또 한편 의심이 많고 쉽게 화를 내기도 했다. 게다가 뒤끝도 있었다.

그의 과민증은 작품에 대해 만족할 줄 모르는 열정과 결합되어 집착에까지 이르렀고, 따라서 잠시도 쉬지 못했다. 집이나 카페, 해변이나 영화관 등 어디에 있든 그의 손에선 연필이 떨어지지 않았다.

키르히너는 주로 커다란 마분지에 크레용으로 그리는 데 능수능란했고, 독특한 수채화 스타일을 개발했다. 그의 목판과 동판, 석판은 수적으로나 양적으로나 20세기 미술에서 단연 최고였다. 그는 1천 점이 넘는 그림을 그렸고 틈틈이 가정과 예배당의 실내 장식을 했으며, 그의 개인 작업실은 밀랍 염색과 자수, 수공예 가구와 목조 조각, 벽에 걸린 그의 작품으로 가득한 상상의 집합소였다.

그는 다리파 포스터와 카탈로그를 위한 목판화도14를 제작했으며 글에 판화로 제작된 삽화를 수록하고 목판 속표지도15를 포함하여 『다리파 연대기』의 지면 배치를 디자인하기도 했다. 게오르크 하임Georg Heym(1887~1912)이 쓴 『삶의 그림자Umbra vitae』를 위한 그의 삽화 중에는 표지에 쓰인 목판과 에칭으로 제작한 시인의 초상이 있었다. 그는 자신

의 작품에 대한 책을 직접 디자인했고, 가끔은 일련의 비평 연구와 해설문에서 자기 작품의 훌륭한 해석자 역할을 하기도 했다.

시인 하임이 베를린의 친구들에게 새로운 표현주의 시의 화신으로 여겨졌다면 시각 예술 분야에서는 키르히너가 그랬다고 할 수 있다. 키르히너는 실제로 만나 본 적이 없었지만 하임에 대해 거의 강박적인 애정과 존경을 느꼈고 그의 작품에 지대한 관심을 갖고 있었다. 키르히너는 핵심을 꿰뚫어 보고 포착할 수 있는 놀라운 능력을 갖고 있었다. 그렇기에 하임과 카를 슈테른하임Carl Sternheim, 알프레트 되블린Alfred Döblin 등 중요한 천재 시인들을 한눈에 알아보았을 것이다. 그는 제1차 세계대전 즈음에 이 시인들뿐 아니라 건축가 반 데 벨데와 중요한 프랑크푸르트 미술상 루트비히 샤메스Ludwig Schames도26, 심리학자 루트비히 빈스방거Ludwig Binswanger, 고고학자 보토 그레프Botho Gräf 등 많은 이들의 초상화를 그렸다. 키르히너에게 그림zeichnen이란 실제로 보여 주는 것zeigen이었다. 당시의 시대상을 보여 주는 그의 그림은 후세 사람들에게 놀라움과 불안감을 주었다.

키르히너는 1901년 드레스덴 공과대학에서 공부를 시작했다가 이후 뮌헨으로 가서 1903년과 1904년에 두 학기를 보냈다. 이곳에서 그는 빌헬름 폰 데브시츠Wilhelm von Debschitz와 헤르만 오브리스트의 수업에 출석하며 유겐트슈틸을 알게 되었다. 이곳의 현대적인 미술공예 수업은 여러 면에서 바우하우스의 교육 과정을 미리 보여 주었다. 키르히너가 뮌헨에 잠시 동안만 머물렀지만 그 학교에서, 특히 새로운 세기의 미술을 연구한 오브리스트의 글에서 깊은 인상을 받은 게 틀림없다. "인상을 표현하기보다는 본질을 심도 있게 표현하고 예술을 격렬한 시적 삶으로 이해하라"는 오브리스트의 주장은 이 젊은이의 열망이기도 했다.

뮌헨에서 여러 전시회를 본 키르히너는 자신의 관점을 분명히 밝혀야 할 필요성을 느꼈다. 그 가운데 뮌헨 분리파의 여름 전시회는 그에게 불만감을 주었다. 반면 그는 1903년 12월 벨기에와 프랑스 후기인상주의 전시회에 더 깊은 공감을 느꼈다. 무수한 뮌헨 화파 중 칸딘스키가 이

끌었던 팔랑크스Phalanx가 기획한 이 전시회에는 시냐크와 툴루즈 로트레크, 발로통, 테오도르 반 라이셀베르헤Théodore Van Rysselberghe(1862~1926), 반 고흐를 비롯한 여러 화가들의 그림과 판화가 있었고, 이들의 영향은 이후 몇 년간의 작품에 나타난다.

키르히너는 1937년 쿠르트 발렌틴Curt Valentin에게 보낸 편지에서 뮌헨 시절을 이렇게 회고했다.

1900년에 제가 독일 미술을 새롭게 만들고자 했던 것을 아셨습니까? 예, 그랬습니다. 뮌헨에서 열린 뮌헨 분리파 전시회 때 그 엉뚱한 생각이 떠올랐지요. 그 전시회에서 제가 깊은 인상을 받은 건 내용과 기교가 보잘 것없고 전혀 대중적 관심을 끌지 못했기 때문입니다. 작업실 내부에는 이 창백하고 핏기 없는 베이컨 조각이 있지만, 야외에는 햇살 속에 다채롭고 활기차게 펄떡이는 진짜 생명이 있습니다…… 왜 분리파의 훌륭한 신사들은 살아 숨 쉬는 이 생명을 그리지 않는 것일까요? 그들은 이 생명을 보지 않았고, 그 생명이 움직이기 때문에 볼 수 없습니다. 생명을 작업실로 가져가면 부자연스러운 태도가 되고 더 이상 살아 있지 않을 것입니다. 저는 '네가 해봐'라는 충동을 느꼈고, 실제로 그렇게 했으며, 지금도 그렇게 하고 있습니다.

무엇보다 저는 움직이고 있는 모든 것을 포착할 수 있는 기법을 개발해야 했는데, 뮌헨의 판화 전시관에 있던 렘브란트의 그림이 제게 그 방법을 알려 주었습니다. 저는 어딜 가나, 걷고 있을 때나 가만히 서 있을 때나 과감하게 모든 것을 재빨리 포착할 수 있도록 연습하고, 집에서는 기억을 더듬어 더 큰 그림을 그렸습니다. 그렇게 움직임 자체를 묘사하는 법을 배웠고, 황홀경에 빠져 빠르게 그린 작품 속에서 새로운 형태를 발견했습니다. 그 형태는 자연스럽지는 않지만 제가 보았고, 더 크고 뚜렷하게 표현하고자 하는 모든 것을 묘사했습니다. 그 다음 이 형태에 순수한 색, 태양이 만들어내는 것만큼 순수한 색을 칠했지요. 프랑스 신인상주의 전시회가 제 관심을 끌었습니다. 그림은 어딘가 부족했지만, 저는 광학에 기초한

색채 이론을 공부했고 정반대되는 결론에 이르렀습니다. 다시 말해 보색과 비非보색 자체는 괴테의 이론처럼 눈이 만들어 내는 겁니다. 그렇게 해서 그림이 훨씬 다채로워지더군요. 열다섯 살 때 아버지에게서 배웠던 목판 덕에 훨씬 안정적이고 더 단순한 형태를 만들 수 있었습니다. 이렇게 무장한 채 저는 드레스덴으로 돌아갔지요.

키르히너는 1905년 공과대학에서 마지막 시험을 치렀다. 이때부터 친구들과 함께 전적으로 예술 창작에만 몰입할 수 있는 자유를 누렸다. 주변 세계, 즉 도시, 풍경, 자화상, 친구들의 초상화, 훗날엔 서커스와 뮤직홀에서 그림 주제를 얻었지만 그에게 가장 중요한 주제는 벌거벗은 사람의 몸이었다. 제작 연도가 확실한 그의 초기 유화 중 한 점이 1906년에 그린 〈공원의 호수Lake in the Park〉도17다. 이 작품은 후기인상주의와 반 고흐의 영향을 뚜렷하게 보여 준다. 분리파 그림 이후 그가 꼭 필요하다고 느꼈기 때문에 채택했던 밝은 원색은 해방적인 힘을 발산했다. 화면에 달라붙은 것처럼 보이는 2차원성도 주목할 만한 특징이다. 이 2차원성은 다리파 화가들이 고수했던 원칙이었다. 지나칠 만큼 자유를 갈망했던 키르히너는 그에게 의존과 동의어처럼 보였던 그 모든 직접적 영향을 죽을 때까지 거부했다. 하지만 친구들의 영향을 대단히 빠르게 받아들였고 이 영향은 명백하게 자신만의 것으로 작품에 다시 나타났다.

한편 그는 놀라울 만큼 논리적으로 형태의 문제를 다루었다. 그의 안정적이고 리드미컬한 붓놀림은 1907년 훨씬 힘차게 바뀌었고, 역동적인 형태에 맞춰 획은 더 길어졌다. 1908년이 되자 그의 물감은 격정적이라 할 만큼 두꺼워졌다. 키르히너는 처음으로 발트 해의 페마른 섬을 향해 바다 여행을 떠났다. 발트 해에서 받은 강한 인상은 그의 작품에 뚜렷하게 나타난다. 그는 자연에 대한 관찰을 개인적으로 해석했다.

1920년 키르히너는 자신만의 독특한 필치를 개발해 '상형문자'라고 명명했다. "단순한 2차원적 형태로 자연의 형태를 묘사하고 감상자에게 그 의미를 암시하는 상형문자다. 끊임없는 감성은 새로운 상형문자를 만

17 에른스트 루트비히 키르히너, 〈공원의 호수〉, 1906

들고, 이 상형문자는 처음에는 뒤엉킨 선처럼 보이는 것에서 비롯되지만
거의 기하학적 상징이 된다." 키르히너의 이 말 뜻은 1909년의 에칭 〈모
리츠부르크 호숫가의 목욕하는 세 사람Three Bathers by the Moritzburg Lakes〉도18과
1909년의 유화 〈드레스덴의 전차 선로Tramlines in Dresden〉도19에 잘 표현되어
있다. 생략의 미술에 대한 그 강한 확신은 키르히너가 단 몇 년 동안 이
룩한 발전을 나타낸다. 그의 예술적 충동은 모두 단순성과 광범위한 2차
원성을, 뚜렷한 윤곽과 순수한 색면을 향하고 있었다. 1910년의 석판화
〈루마니아 예술가Rumanian Artiste〉도20 같은 구도는 쉽게 읽히고 수평과 수직
을 강조했다.

　　키르히너는 헤켈의 권유로 아프리카 조각품을 연상시키는 나무 인
물상을 조각하기 시작했고, 이 목조 조각은 그의 스타일, 심지어 2차원적

18 에른스트 루트비히 키르히너, 〈모리츠부르크 호숫가의 목욕하는 세 사람〉, 1909

인 그림에도 유연성을 되돌려 놓았다. 그는 기술적인 경험도 쌓았다. 1910년에 알게 된 뮐러에게선 안료와 달걀 등에 갠 재료인 디스템퍼 사용법을 배웠고, 그 덕에 큰 화면에 더 빠르게 작업할 수 있었다. 또한 유채 물감에 석유를 섞어서 얇게 칠했을 때 광택 없이 빠르게 마르는 과정도 실험했다.

키르히너는 이제 자신의 첫 번째 걸작을 탄생시키는 데 필요한 모든 수단을 갖추고 있었다. 〈모자를 쓴 반라의 여인Semi-nude Woman with Hat〉도28 같은 그림에서 그의 스타일은 미술상들에 의해 국제적 위상을 인정받을 만한 경지에 이르렀다. 키르히너는 본질적으로 대작을 벽화처럼 그리고자 하는 충동을 신중하게 선택한 소수의 색으로 보상했다. 그는 팔레트를 쓰지 않고 직접 물감을 썼고, 판화처럼 보이는 유화에서는 미술사상 유례없는 색을 만들어 냈다. 그의 빨간색과 파란색, 검은색과 자주색 및

19 에른스트 루트비히 키르히너, 〈드레스덴의 전차 선로〉, 1909

20 에른스트 루트비히 키르히너, 〈루마니아 예술가〉, 1910

빨간색, 심홍색과 갈색 및 암청색, 두 종류의 녹색, 노란색과 황토색 조화는 색달랐다. 놀데의 경우보다 예술적으로 더욱 의미있었으며 마티스 못지않게 독창적이었다. 영리하면서도 단순한 소수의 색상 구성은 절약과는 무관한 고도의 예술적 경제성을 드러낸다.

1911년에 키르히너와 친구들은 독일 제국의 수도인 베를린으로 이주했다. 당시 키르히너는 자신의 기법을 마음껏 구사하고 있었다. 언제든 뛰어오를 채비를 갖춘 표범처럼 작업을 시작하기만 하면 그만이었다. 이 시기 그의 스타일은 정신과 재료 사이의 독특한 조화를 나타낸다. 언제나 움직임에 자극받았던 키르히너의 예술적 감수성은 처음 보는 베를린의 숨 막힐 듯한 활력에 사로잡혔다. 남다른 재능을 한껏 뽐내던 키르히너는 자신만의 새로운 회화 기법을 발견했고, 그림과 판화에 현대적인 대도시의 경험을 표현한 최초의 인물이었다.

형태와 색채, 표현에 대해 고조된 감수성은 1912년의 〈안장 없는 말 탄 사람*Bareback Rider*〉도21 같은 그림에 드러난다. 세로로 긴 직사각형 구성과 가운데가 텅 비어 있는 원형 서커스 무대는 힘차게 표현되어 있다. 불끈 쥔 여인의 왼손 주먹은 중심축을 이루며, 이 중심축에서부터 움직임의 원심력에 의해 사람들이 바깥으로 확산된다. 특히 윤곽선의 평행된 붓놀림은 속도감을 묘사한다. 한편 물감은 흐릿하게 날아가지만 채색 판화처럼 고정되어 있기 때문에 형태를 살아 있고 역동적이게 한다. 검은색은 드레스덴에서처럼 윤곽선으로서가 아니라 하나의 색으로 이용된다. 게다가 회색과 아연 녹색, 주홍색, 강렬한 진분홍색을 이용했기 때문에 스펙트럼에서 서로 가까운 색을 우선시하는 키르히너의 의도가 명백해졌고, 그의 그림을 더욱 빛나게 했다.

1913년에 그린 〈쇤네베르크 시립공원 옆길*Street by Schöneberg Municipal Park*〉도22은 황량하고 장엄한 도시 풍경을 포착한다. 이 작품의 색채는 부드러운 회색과 파란색, 초록색으로 제한되어 있다. 하지만 1913년 작품인 〈거리의 다섯 여인*Five Women in the Street*〉도29은 인공조명을 받은 환상적인 새처럼 검은색과 노란색, 초록색으로 나타난다. 구도는 수직으로 그려져 있으며, 화

21 에른스트 루트비히 키르히너, 〈안장 없는 말 탄 사람〉, 1912

면은 상단 끝까지 꽉 채워져 있고 전경과 배경은 긴장감이 가득한 관계로 긴밀하게 묶여 있다. 이러한 배치의 역학은 신중하게 강조되어 있다. 색채와 형태는 깃털 같은 구성 안에서 서로 맞물려 있다. 하지만 각각의 선은 모두 우아하고 개별적이다. 각각의 형태, 즉 상형문자는 전반적인 형태에서 개별적으로 모습을 드러낸다. 비슷한 구도의 목판 〈포츠담 광장의 여인들Women at Potsdamer Platz〉도23에서 두 여인은 뚜렷하게 분리되어 보

22 에른스트 루트비히 키르히너, 〈쇤네베르크 시립공원 옆길〉, 1913

이지만 주위 배경과 조화를 이룬 원형 교통섬에 서 있다.

　이 시기의 여름 몇 달 동안 키르히너는 도시를 떠나 평화롭고 한가하게 지낼 수 있는 발트 해의 페마른 섬에 머물렀다. 1912년의 〈바다로 걸어가는 사람들*Figures Walking into the Sea*〉도24 같은 그림에서 남성은 식물과 바위, 파도와 구름 등과 마찬가지로 우주의 질서에 자리 잡은 자연의 일부다.

　한편 창조력이 절정에 이르렀던 때에 키르히너의 감각은 항상 모든 종류의 경험을 받아들일 수 있도록 깨어 있었고, 그는 지진계처럼 아주 희미한 떨림에도 예민하게 반응했다. 그의 그림과 판화에 뚜렷한 내적 긴장은 위험할 만큼 깊어 갔다. 그는 뮌헨을 뒤흔들고 반 고흐를 무너뜨렸던 위기가 도래하고 있음을 느꼈다. 전쟁이 발발하고 결국 익숙한 세

23 에른스트 루트비히 키르히너, 〈포츠담 광장의 여인들〉, 1914

계가 파괴될 것이 분명해지자 키르히너는 힘을 잃었다. 오래전 내면의
지적·정신적 변혁을 경험했던 그는 자신의 주위에서 변혁이 실제로 일
어나자 견딜 수 없었다. 형언할 수 없는 공포가 그의 작품 속 인물의 형
태를 파괴했다. 그렇지만 그는 억누를 수 없는 창작열을 통해 여전히 인
류에 봉사할 수 있음을 알고 있었기에 절망하지 않았다. 1916년 그는 심
신을 회복하기 위해 찾은 타우누스의 쾨니히슈타인에서 다음과 같은 편
지를 보냈다.

> 전쟁의 위협과 증대되는 천박함이 이 세상을 짓누르고 있습니다. 저
> 는 끊임없이 피비린내 나는 축제의 인상을 받습니다. 모든 것이 공허해지
> 고 뒤죽박죽인 것 같다는 느낌이 듭니다. 애써 그림을 그리지만, 제 모든
> 작품은 아무 소용이 없고 하찮은 것들은 남김없이 파괴하고 있습니다. 예
> 전에 제가 그렸던 창녀가 된 것만 같습니다. 미래는 없지요. 그렇긴 하
> 지만 생각을 가다듬고 혼돈에서 벗어나 시대의 그림을 만들기 위해 계속 노
> 력하고 있습니다. 어쨌든 그게 제 역할이니까요.

그리하여 정신과 육체가 완전히 무너졌을 때에도 1915년의 자화상
〈술꾼The Drinker〉도27 같은 예술로 승화되었다. "나는 고함을 지르는 호송
부대가 밤낮 없이 창밖을 지나가던 베를린에서 이 자화상을 그렸습니
다." 키르히너는 수척하며 기운 없는 모습으로 묘사되어 있다. 색은 연
한 파란색과 분홍빛이 감도는 갈색이지만 겉옷의 끝동과 바닥에는 핏
빛 사선이 있다. 형태는 거대하고 답답해 보인다. 같은 해에는 채색 목
판화 〈페터 슐레밀Peter Schlemihl〉도25 연작이 제작되었다. 이 연작은 사실 아
델베르트 폰 샤미소Adelbert von Chamisso의 소설 삽화라기보다 개인적인 이야
기, 키르히너의 표현에 따르면 '어느 편집증 환자의 인생 이야기'였다.
또한 같은 해에 제작된 충격적인 초상화 연작은 미술상 루트비히 샤메
스의 유명한 목판화도26처럼 모델의 가장 내밀한 마음을 꿰뚫고 드러내
는 듯했다.

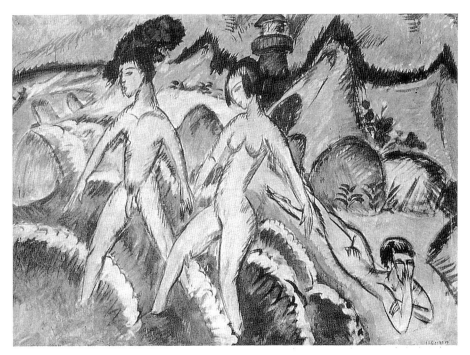

24 에른스트 루트비히 키르히너, 〈바다로 걸어가는 사람들〉, 1912

1917년 키르히너의 친구들은 그를 스위스로 데려가는 데 성공했다. 키르히너는 생활과 작업을 꾸려가던 도시 환경에서 갑자기 멀어져 정신 적으로 피폐해졌지만 의사와 친구들의 우려와 달리 광기와 죽음에서 벗 어났다. 그 대신 자신을 공격했던 내면의 소용돌이를 표현하고자 하는 욕망과 투지가 그를 서서히 다시 살아가게 했다. 그는 당시 마흔을 향해 가고 있었다. 청년 시절 욕망했던 대상, 자연 그대로의 진정한 세계와 힘 에 대한 꿈은 이제 낯설고 예기치 못한 방식으로 실현되고 있었다. 그가 스위스에서 그린 것은 알프스 풍경이 아니라 자연의 힘에 대한 그의 경 험이었다.

1919년 1월 키르히너는 그의 농가에서 편지를 보냈다. "오늘 새벽, 달이 어찌나 멋있게 이울던지. 작은 분홍색 구름을 등진 노란 달, 짙푸른

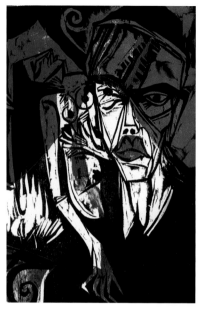
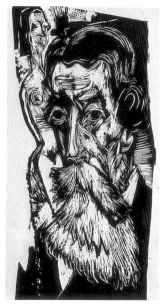

25 에른스트 루트비히 키르히너, 〈페터 슐레밀〉, 1915

26 에른스트 루트비히 키르히너,
〈루트비히 샤메스〉, 1918

산맥이 눈부시게 아름다워 그림을 그리고 싶을 정도였지. 하지만 어찌나
추운지 밤새 불을 피웠는데도 창문이 얼어붙었다네." 그 후 얼마 지나지
않아 그는 〈달빛이 비치는 겨울밤*Moonlit Winter Night*〉도30을 그렸다. 뚜렷한
정사각형 화면을 가로질러 리드미컬하게 흘러가는 사선들과 파랑과 분
홍, 빨강과 노랑의 아름다운 은색 화음 속에서 그는 새로운 환경의 아름
다운 광경을 마술처럼 빚어냈다.
　　이후 몇 년 동안 다보스 계곡의 선명한 색채는 키르히너의 화폭을
대담하게 채웠다. 베를린 시절에 그린 작품의 과감하고 힘겨운 조화는
사라졌다. 풍부하고 강렬한 색채는 맑은 공기 속에서 빛을 발할 수 있었
다. 도시 풍경의 각진 형태는 사라졌고, 수평선과 수직선은 평화와 질서
를 빚어내는 데 이용되었다. 키르히너의 작품은 여전히 강렬하고 역동적
이었지만 그 역동성은 내부로부터, 그의 정신으로부터 바깥으로 향하는
움직임이었다. 특별한 양식도, 반복도 없었다. 키르히너의 경험을 나타

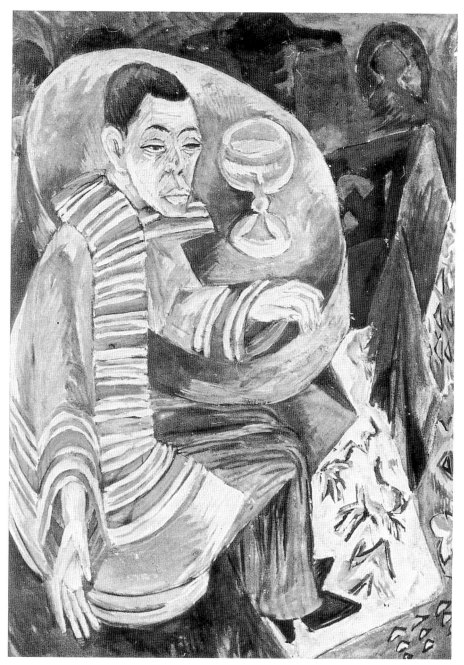

27 에른스트 루트비히 키르히너, 〈술꾼〉, 1915

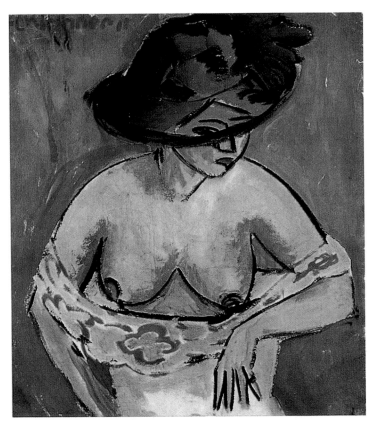

28 에른스트 루트비히 키르히너, 〈모자를 쓴 반라의 여인〉, 1911

내는 형태는 끝없이 바뀌었다. 마침내 그가 건강을 회복한 1922년, 의심할 나위 없이 새로운 형태는 안정되었으며 색은 편안해졌다. 그는 태피스트리를 직접 디자인했고, 이 태피스트리는 다시 그의 다른 작품에 영향을 주었다. "새로운 회화의 가능성이 보입니다. 그건 자유로운 화폭 위에서 제가 언제나 추구하던 목표였지요"라고 그는 1923년 편지에 적었다. 예전에는 키르히너의 작품에 나타나지 않았던 객관성이 이제 미래를 향한 길을 열었다.

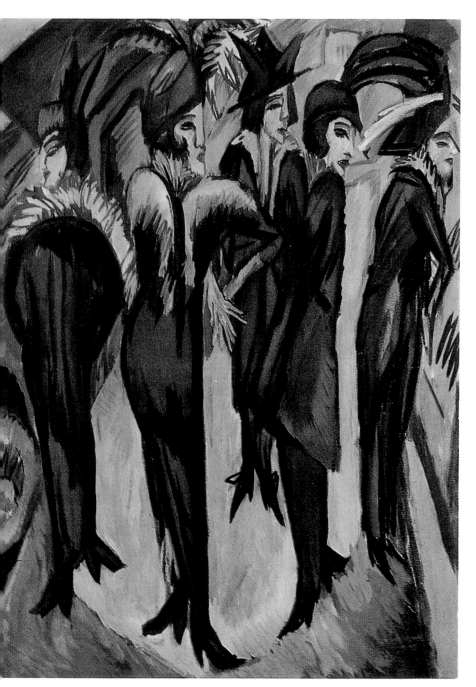

29　에른스트 루트비히 키르히너, 〈거리의 다섯 여인〉, 1913

| 에리히 헤켈 |

"1904년, 켐니츠에서 대학 입학 자격시험을 치른 또 다른 젊은 예술 애호가가 우리 친구들의 모임에 합류했다. 자신감 넘치고 고집 센 그 젊은 이는 이마가 넓고 총명했다. 금욕적인 사람이라는 인상을 주었던 그는 예술에 관한 한 무슨 일이라도 할 것 같은 열정으로 가득했다. 그는 바로 에리히 헤켈이었다"라고 블라일은 회상했다. 헤켈은 지도교수 프리츠 슈마허에게도 비슷한 인상을 주었다.

1905년 사방이 막힌 미술실을 떠나 헤켈을 관찰할 기회가 있었다. 나

30 에른스트 루트비히 키르히너, 〈달빛이 비치는 겨울밤〉, 1919

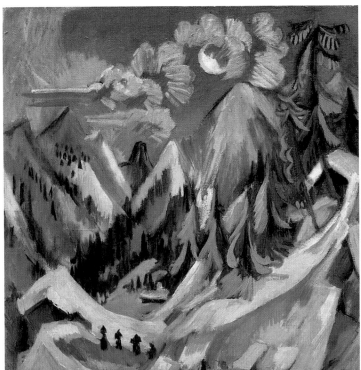

31 에리히 헤켈, 〈꽃나무〉, 1906

는 학생 서른 명을 데리고 작은 도시 슈페사르트와 오덴발트의 유적을 보러 갔다. 이 활기차고 낮이나 밤이나 항상 혈기 왕성한 학생들 속에서 그의 조용한 성품과 젊은 수도사의 숨겨진 불꽃을 넌지시 내비치는 눈빛은 유난히 도드라졌다. 우리가 아샤펜부르크에 도착하기도 전에 그가 다른 학생들의 놀림거리가 되었음이 분명해졌다. 첫째 날 밤, 나는 한쪽에 주동자들을 데려가 앞으로도 나와 잘 지내고 싶으면 다른 놀림감을 찾아야 할 것이며 헤켈은 그 역할에 맞는 학생이 아니라고 말했다. 그들은 화들짝 놀라면서 앞으론 그러지 않겠다고 약속했다. 그 덕에 헤켈은 우리가 함께 다니면서도 아무런 방해도 받지 않고 마음대로 할 수 있었다. 우리가 아름다운 건물에 감탄하며 스케치북을 황급히 꺼내 들었을 때에도 그는 가만히 있었다. "자네는 이 건물이 아름답다고 생각하지 않나?"라고 묻자 그는 이렇게 대답했다. "아뇨, 아름답습니다. 하지만 왜 이 건물을 그려야 하죠?"

얼마 후, 당시까지만 해도 아샤펜부르크의 슈티프츠키르헤 성당에 있던 그뤼네발트의 〈피에타Pietà〉 앞에 선 헤켈을 보았다. 그는 아주 신중하게

시신을 감동적으로 잡고 있는 손을 다른 학생들의 것보다 두 배는 큰 스케치북에 베끼고 있었다. 그러고 나서 사람들이 들판에서 건초를 만드느라 분주한 시골을 기차로 여행하고 있을 때 그는 갑자기 또 다시 커다란 스케치북을 꺼내 열정적으로 스케치를 하기 시작했다. 다른 학생들은 헤켈의 요란한 스케치 소리에 쿡쿡 거리다가 더 이상 참지 못하고 객차가 울려 퍼지도록 웃음을 터뜨렸다.

나는 여행을 시작할 때 열심히 스케치를 한다고 뭐라 하지 않을 것이고 특별히 요청하지 않는 한 그 누구의 스케치도 보지는 않겠지만, 마지막 날에는 한 사람도 빠짐 없이 그동안 그린 스케치를 모아 전시회를 열 것이라고 말했다. 그리고 이 전시회에 세 가지 상을 수여할 것인데, 이 상은 내가 개입하지 않고 오로지 학생들이 직접 뽑는 작품에 줄 것이라고 했다. 시간이 되었을 때 나는 학생들이 헤켈의 스케치북에 1등상을 준 것을 보고 몹시 기뻤다. 비록 학생들 대부분이 그의 여러 스케치를 기이하게 여겼지만 그 조용한 청년은 자신의 능력을 입증했다.

헤켈은 공과대학에 오래 머물러 있지 않았다. 그는 1905년 키르히너, 블라일과 같은 시기에 학교를 졸업한 직후 건축가 빌헬름 크라이스의 제도실에 들어가 1907년까지 제도사로 일했다.

공동의 목적을 지닌 화가 단체와 교우 관계에 대해 거의 신비주의적인 이상에 사로잡힌 헤켈은 오랫동안 다리파를 단결시킨 중재자였을 뿐 아니라 다리파의 일을 처리한 실무자이기도 했다. 정육점과 구둣방에 다리파의 첫 번째 작업실을 마련했고, 드레스덴의 사이페르트 램프 공장에서 그들의 첫 번째 합동 전시회를 기획했으며, 다른 이들과의 모든 거래 관계에서 업무 관리자로서 다리파를 대표했던 사람이 바로 헤켈이었다.

초창기 그의 그림은 틀림없는 독학으로 그림을 배운 사람의 첫 시도였다. 유화물감은 희석하지 않고서 튜브에서 직접 짜서 썼고, 일정한 붓질로 물감을 두껍게 칠했다. 그 결과 1906년 작 〈꽃나무*Flowering Trees*〉도31 같은 목판화에서도 볼 수 있는 과도한 흥분이 표현되었다. 선과 윤곽은 하

32 에리히 헤켈, 〈벽돌 공장〉, 1907

얇 면에 부속되어 있는데, 이 하얀 면은 경제적이고 견고하며 각지고 빽빽한 부분들 속에서 두드러지며 극소수의 검은 연결선으로 형태를 유지하고 있다. 이 시기에 그의 주제는 주로 인물이었다. 두상과 누드, 문학에 등장하는 이 인물들은 1907년 오스카 와일드Oscar Wilde(1854~1900)의 시집 『레딩 감옥의 발라드Ballad of Reading Gaol』에 삽화로 수록된 목판 연작에서 절정에 이르렀다.

헤켈과 슈미트로틀루프가 1907년 처음으로 당가스트 여행을 결심했을 때 이들에게 풍경화는 중요성을 더해가고 있었으며 많은 수의 작품이 제작되었다. 이 당시 헤켈의 그림은 여전히 반 고흐를 본받아 친구들

33 에리히 헤켈, 〈빌리지 댄스〉, 1908

의 그림만큼이나 거친 붓놀림을 보인다. 짧은 곡선 획으로 캔버스에 무의식적이고 빠르게 그림을 그렸다. 〈벽돌 공장Brick Works〉도32 같은 그림에서처럼 지배적인 색은 짙은 빨강과 초록, 파랑이다.

하지만 헤켈은 얼마 지나지 않아 이 거칠고 통제되지 않은 폭풍 같은 색채가 위험함을 깨달았다. 후기인상주의의 논리와 최소한의 연관성도 없는 이 본능적인 방식은 그에게 형태를 찾아주기는커녕 오히려 형태를 파괴할 뿐이었다. 헤켈 특유의 지적 훈련을 통한 반성은 이미 1908년 무렵 〈빌리지 댄스Village Dance〉도33 같은 그림에서 분명히 나타났다. 당가스트에서의 두 번째 체류 덕에 헤켈은 훼손되지 않은 자연을 더욱 깊이 있

34 에리히 헤켈, 〈숲속 연못〉, 1910

게 경험할 수 있었다. 그 영향은 특히 주제를 자유롭게 선택하고 묘사의
폭을 확장하는 식으로 드러났다. 스타일은 폭넓고 부드러우며 유려해졌
다. 붓놀림은 더욱 길고 둥글게 바뀌었다. 구도는 매끄럽거나 거친 표면
을 얻었고, 공간적 배치는 뚜렷해졌다. 하지만 평면과 공간적 환각은 여
전히 조화를 이루지 못했다. 물감은 더욱 옅고 유연해졌으며, 표면을 한
결 고르게 뒤덮었다. 이 당시 목판은 상대적으로 덜 중요해졌으며, 1907
년부터는 회화에 대한 헤켈의 야망과 좀 더 가까운 석판이 제작되었다.
1909년 말까지 그는 135점이 넘는 석판을 제작했다.

　　1909년 봄, 헤켈은 베로나와 파도바, 베네치아, 라벤나를 거쳐 로마

를 여행했다. 그는 모리츠부르크 호숫가에서 여름을 보냈고 가을에는 다시 당가스트를 방문했다. 이탈리아 여행은 그에게 두드러질 만큼 명확한 형태를 인식하게 해 주었다. 특히 에트루리아 미술에 매력을 느꼈고, 이 미술은 그에게 깊은 인상을 남겼다. 이 경험으로 그는 소박함과 단순함, 지성을 목표로 삼았다. 그의 가장 유쾌하고 조화로운 작품 중 한 점인 〈소파의 누드Nude on a Sofa〉도36가 이 시기 작품이다. 이탈리아의 햇빛에 영향을 받은 색채는 더 밝고 환해졌다. 윤곽의 둥근 곡선에는 입체감을 묘사하는 결정적 요인이 남아 있지만, 2차원적 특징은 더욱 분명해졌다.

전형적이고 표면 지향적인 '다리파 스타일'은 1910년 무렵 헤켈의 작품에서 완전히 발전되었다. 〈숲속 연못Woodland Pond〉도34은 초기의 지나친 감수성이 이 무렵에는 절제되었음을 보여 준다. 날카롭고 각진 윤곽선으로 표현된 평면은 견고하게 맞물린 구도와 서로 어울린다. 당가스트와 모리츠부르크에서 얻은 풍경화 모티프는 격렬하고 다채롭게 표현된 도시 풍경과 누드, 공연장 주제와 번갈아 나타난다. 쾌활한 묘사와 시각적인 즐거움은 1911년 모습을 드러냈다. 크고 엄격한 형태는 장식적 세부 묘사로 바뀌고 화려해졌다.도35

1911년 가을에 헤켈은 친구들과 베를린으로 이주해 몸젠스트라세에 있는 뮐러의 작업실을 인수했다. 매년 여름 베를린을 떠나 프르제로프와 히덴 호, 페마른 등 발트 해 연안의 여러 곳을 다니다가 플렌스부르크 강 어귀의 오스터홀츠를 발견하고는 1944년까지 이곳에 자주 방문했다.

이 시기의 많은 주제는 헤켈의 강한 인간적 연민을 나타내지만 사회적 저항과는 아무런 관계가 없었다. 그는 늘 개인과 관련한 모티프를 가져 왔다. 1912년 작 〈탁자의 두 사람Two Men at a Table〉도39은 도스토예프스키의 『백치The Idiot』 중 한 장면인데, 이는 삽화로 그려진 것이 아니다. 이 모티프를 거듭 묘사한 또 다른 목판화 〈적대자Antagonists〉는 그가 일반적으로 모티프를 사용하는 의도를 보여 준다.

다리파는 1913년에 해체했다. 헤켈이 보기에도 다리파의 회원은 도움이 되기보다는 오히려 방해가 되었다. 같은 해 그에겐 베를린에서 자

35 에리히 헤켈, 〈책상에서〉, 1911

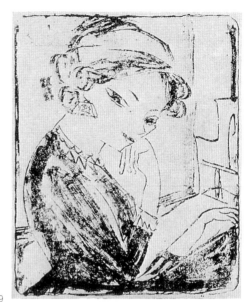

36 에리히 헤켈, 〈소파의 누드〉, 1909

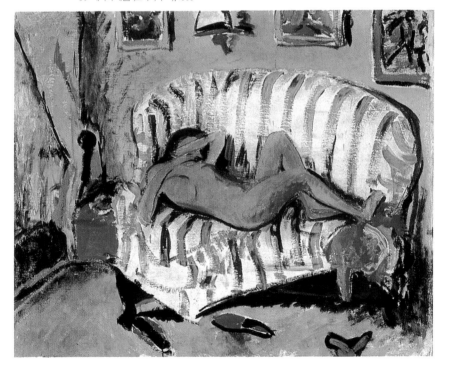

37 에리히 헤켈, 〈유리 같은 날〉, 1913

신의 작품을 전시할 기회가 두 번 있었다. 한 번은 프리츠 구를리트Fritz Gurlitt(1854~1893)의 화랑에서 열린 개인전이었고, 또 다른 한 번은 I.B. 노이만의 화랑에서 열린 블라맹크와의 공동 전시회였다.

헤켈은 사물의 질서, 그 사이의 긴장감으로 인한 균형을 추구했다. 의도적으로 각지고 투박한 구성은 이 시기 큰 목판에서 꾸준히 통제되고 뚜렷해졌으며(《웅크린 여인Crouching Woman》도38), 그로 인해 헤켈은 특유의 방식으로 빛을 표현할 수 있었다. 1913년의 〈유리 같은 날Glassy Day〉도37에서처럼 반사와 굴절은 크리스털처럼 투명한 형태로 조립되었다. 맑은 공기는 하늘과 땅, 물, 그리고 사람을 한데 결합할 수 있었다.

1914년 전쟁이 발발하면서 헤켈은 전처럼 열정적으로 많은 그림을 그리지 못했다. 자원입대를 했지만 현역 복무에는 부적합하다는 판정을 받고 1915년 플랑드르에서 병원 잡역부로 근무했다. 그곳에서 막스 베크만Max Beckmann(1884~1950)을 만났고 제임스 앙소르James Ensor(1860~1949)와 친해졌다. 당시 상관이던 발터 키스바흐Walter Kaesbach(1879~1961)는 헤켈과 베크만을 비롯해 몇몇 화가들이 이틀에 한 번씩 그림을 그릴 수 있도록 근무 시간을 조정해 주었다.

헤켈은 오스탕드에서 그 유명한 〈오스텐트의 마돈나Madonna of Ostend〉도41를 두 개의 텐트 천 조각에 그렸지만 이 작품은 제2차 세계대전 때 소실되었다. 그가 보기에 이 작품은 중대한 확증이었다. 1915년 크리스마스 때 그는 구스타프 쉬플러Gustav Schiefler(1857~1935)에게 다음과 같은 편지를 보냈다. "병사들을 위해 그 그림을 그려서 몹시 기쁩니다. 도시의 타락한 전시회를 오가는 평론가와 대중들은 제 화풍이 너무 현대적이고 이해할 수 없다고 하겠지만 인간의 내면에는 미술에 대한 존중, 심지어 애정이 존재한다는 사실은 얼마나 아름다운지요. 제 선물을 받은 그들은 제 그림이 무언가를 전달할 수 있다고 여길 것입니다."

전쟁 당시의 작품들은 몸과 마음, 정신을 괴롭혔던 지속적 압박감 탓에 어느 정도는 감정과 정서를 지나치게 강조했다. 〈평원의 남자Man on a Plain〉도40 같은 드로잉은 다소 형태가 모호하고 힘이 없어 보이지만, 임박

한 절망과 위험의 느낌을 전달한다. 헤켈은 1918년 11월 베를린으로 돌아갔다. 그는 지적 훈련을 통해 형식에 대한 통제력을 빠르게 회복할 수 있었다. 지력과 정신력의 원만한 균형은 1919년 채색 목판 〈남자의 초상Portrait of a Man〉도42에서 완벽하게 회복되었다. 선과 면은 이 초상화에서 위대한 예술에 대한 자신감을 드러냈다.

38 에리히 헤켈, 〈웅크린 여인〉, 1913

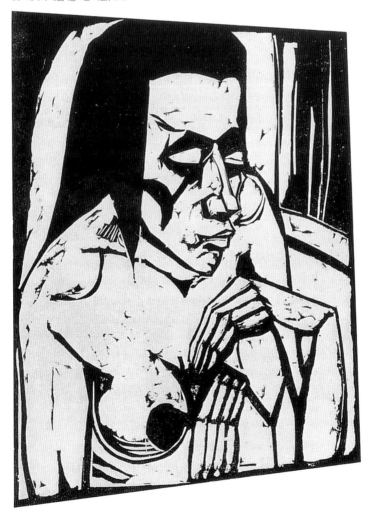

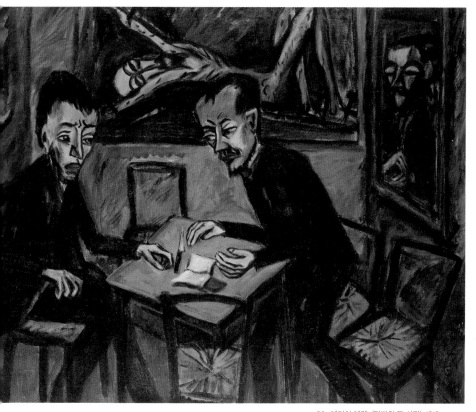

39 에리히 헤켈, 〈탁자의 두 사람〉, 1912

| 카를 슈미트로틀루프 |

1884년에 태어난 카를 슈미트로틀루프는 다리파의 가장 어린 회원이었다. 처음부터 키르히너와 대척점에 있었던 그는 스스로 다리파의 정신적 지도자라고 공공연히 주장했다. 키르히너가 1926년 자신과 친구들의 집단 초상화도16를 그리겠다는 생각을 했을 때 그와 슈미트로틀루프 사이의 갈등이 그 구상의 중심이었다. 슈투트가르트 국립미술관에 있는 이 작품 스케치는 펜과 붓으로 그린 잉크 드로잉으로, 전경에 『다리파 연대기』를 들고 있는 키르히너와 옆에서 그에게 다가가는 슈미트로틀루프가

71

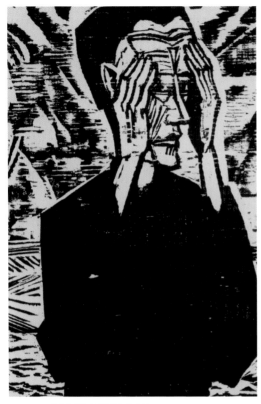
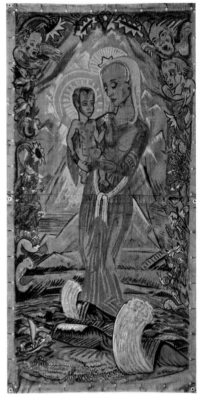

40 에리히 헤켈, 〈평원의 남자〉, 1917　　　　　41 에리히 헤켈, 〈오스텐트의 마돈나〉, 1915

묘사되어 있다. 뮐러는 키르히너를 뒤에 두고 바닥에 몸을 웅크리고 있으며, 헤켈은 슈미트로틀루프 뒤에 서 있다. 이 그림에서 헤켈은 두 양극 사이의 지렛대처럼 중재자의 위치를 차지하고 있다.

　　슈미트로틀루프는 헤켈을 통해 켐니츠 학창시절 친하게 지냈던 드레스덴의 친구들 모임에 합류했다. 이 모임에 다리파라는 명칭을 붙여주고 1906년 알센에 방문해 놀데와의 만남을 주선한 이가 바로 슈미트로틀루프였다. 제뷜에 있는 놀데 재단은 슈미트로틀루프가 그린 놀데의 초상화와 자화상 속에 담긴 그 몇 주간의 기록을 간직하고 있다.

　　또한 1906년에 석판 인쇄술을 다리파에게 소개한 사람도 바로 그였

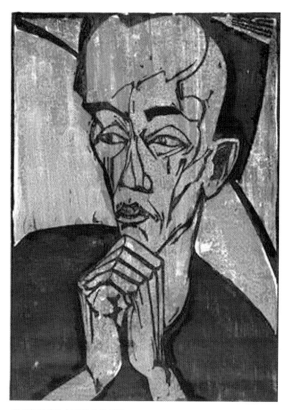

42 에리히 헤켈, 〈남자의 초상〉, 1919

다. 하지만 그와 동시에 그는 언제나 과묵하고 내성적이었다. 공동 작업실에 방문하는 일은 드물었고, 모리츠부르크 여행에 합류하기보다는 1907년부터 종종 헤켈의 일행과 함께 북해의 당가스트에 가기를 더 좋아했다. 1912년까지 그는 드레스덴에 머문 시간만큼 당가스트에 머물렀다. 높은 모래 언덕과 간간이 흩어져 있는 어부와 농부의 집부터 황무지와 늪지대, 바다에 이르는 다양한 풍경에 흠뻑 빠져들었다.

후기인상주의와 반 고흐의 영향은 다른 이들처럼 슈미트로틀루프에게도 색채를 자유롭게 사용하도록 해 주었다. 동시에 한 번에 한 방향으로만 그를 이끌었던 창조성에의 정돈된 접근 방법은 그가 단 한 가지 주

제, 즉 풍경에 집중했음을 의미했다. 헤켈과 키르히너의 작품을 상당수 차지했던 인물은, 1908년 작 〈노란 재킷을 입은 에리히 헤켈Erich Heckel in a Yellow Jacket〉이나 1910년 작 〈작업실의 휴식A Break in the Studio〉 같은 그림처럼 1911년이나 1912년 이전에 그린 그의 작품에선 드물게 등장했다.

"북해의 상쾌한 공기는 특히 슈미트로틀루프에게 막대한 인상을 주었다"고 키르히너는 『다리파 연대기』에 적었다. 그 말은 슈미트로틀루프의 두꺼운 처리와 지배적인 빨강과 파랑을 뜻했다. 슈미트로틀루프의 의지력은 역동적이고 강렬한 붓놀림으로 모든 것에 활기를 띠게 했다. 그림의 통일성은 "주제의 정의보다는 그 화가의 집착을 통해 더욱 생생하게 살아 있었다."

이것이 바로 슈미트로틀루프의 발전이 1907년에 이른 단계였다. 그는 이후 2년 동안 자신의 모티프를 더욱 확고하게 결속시키면서 자신만의 통제된 표현 방식을 찾기 위해 노력했다. 1909년 작 수채화 〈등대Lighthouse〉도44에서 그의 붓놀림은 더욱 차분해지고 길어졌다. 이 그림처럼 편안한 구성으로 이루어진 수채화는 슈미트로틀루프와 야수주의의 관계를 반영한다. 물감은 뚜렷한 윤곽으로 결합된 더 큰 덩어리를 만들어 낸다. 색의 수는 줄어들었고, 바뀌지 않은 색은 더욱 뚜렷하게 빛난다.

캔버스를 붓과 주걱으로 쌓아 올려 간단하게 만든 구성으로 채우는 대신, 그는 석유로 희석한 물감의 더 큰 부분으로 채웠다. 1910년부터 이러한 역동적 몸짓은 표현수단으로서의 중요성을 색의 평면에 내주었다. 평면들끼리의 관계에 대한 그의 집착은 당시 목판에 분명히 나타나 있다. 이 목판의 세부 묘사는 최소한으로 줄어들어 흑백의 유희에서 주제를 명확히 하는 판단 기준의 역할을 했다. 1910년 작 〈당가스트 근처의 농가 마당Farmyard near Dangast〉도43 같은 그림에서도 마찬가지다. 색채는 슈미트로틀루프 친구들의 작품보다 훨씬 사실적이었다. 나란히 놓여 있는 면들의 경계선에서 구도가 드러났다. 때로 분리된 면과 그로 인한 구도의 틀은 검은 선으로 강조되었다.

슈미트로틀루프의 색채가 보여 준 표현력은 1911년 여름 노르웨이

43 카를 슈미트로틀루프,
〈당가스트 근처의 농가 마당〉, 1910

44 카를 슈미트로틀루프, 〈등대〉, 1909

여행으로 더욱 강화되었다. 〈노르웨이 풍경*Norwegian Landscape(Skrygedal)*〉도45에
서 그는 몇 개의 붉은 선으로 화폭의 중심에 구도를 집중시켰다. 선들은
견고하고 색면은 서로 포개지면서 녹아들어 평화와 위엄을 표현했다. 이
전 작품에서 은근히 암시되었던 창조의 의지가 이 그림에서는 훨씬 뚜렷
하게 드러냈다.

　　1912년 슈미트로틀루프의 대상을 치환시키는 가능성은 극단적인
한계에 이르렀다. 이 가능성은 〈밤의 집*House at Night*〉도47 같은 몇몇 그림에
서만 나타나, 청기사파도 실행하던 표현주의적 추상 형식의 직전까지 그
를 이끌었다. 분리된 색면은 더 이상 뚜렷한 경계를 나타내지 않았다. 색
면은 사방으로 분열되었고 색조의 차이는 더 커졌으며, 더 이상 단 하나
의 뚜렷한 의미를 갖지 않았다. 이것은 순수 추상을 향해 나아가는 짧은
과정처럼 보인다. 하지만 슈미트로틀루프는 뚜렷한 표현의 힘을 희생하
거나 대상 없이 어떤 느낌을 묘사하려 하지 않았다. 따라서 색면 발전에

대한 그의 다음 단계는 주제를 더욱 정확하게 묘사하는 방향으로 나아갔다. 이제 풍경은 인물과 정물로 대체되었다. 슈미트로틀루프는 1912년의 〈바리새인Pharisees〉도48에서처럼 한동안 입체주의 기법을 실험했지만 그 가능성을 조금도 이해하지 못했다. 그에게 공간과 양감의 정의를 안겨 주지 못했기 때문이었다. 대신 그가 이미 자신의 그래픽 작품에서 활용했던 일종의 누드에 영향을 주었다. 1912년 작 〈쉬고 있는 여인Woman Resting〉도49

45 카를 슈미트로틀루프, 〈노르웨이 풍경〉, 1911

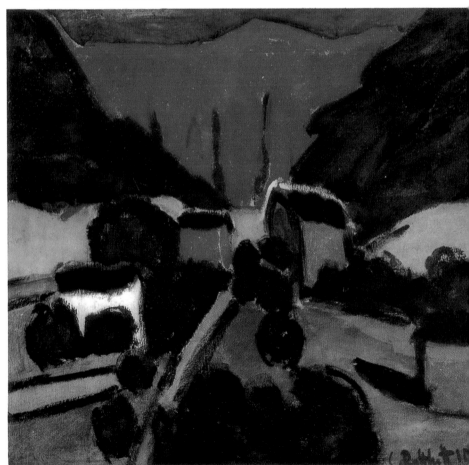

46 카를 슈미트로틀루프, 〈여름〉, 1913

처럼 누드 작품의 윤곽선은 대단히 뚜렷했다. 몸의 갈색 명암은 입체감
을 주며, 이 입체감은 그림의 아래쪽 사물로 더욱 강조되는 듯하다. 인물
주변의 강렬한 색면은 인물을 단면으로 만들면서 공간이 확장되는 인상
을 상쇄시킨다.

　　1913년 〈세 누드Three Nudes〉와 〈여름Summer〉도46 같은 목욕하는 사람들
연작에서 인물과 풍경의 형태는 2차원적인 상징으로 축소된다. 대단히
섬세한 관찰로 이루어진 이 '상징적 스타일'은 동시에 슈미트로틀루프

47 카를 슈미트로틀루프, 〈밤의 집〉, 1912

풍경화의 정점을 대표하는 〈가을 풍경Autumn Landscape〉도53 같은 풍경화 연작으로 발전되었다.

　다음 해 1914년, 임박한 전쟁의 공포감은 슈미트로틀루프를 새로운 주제로 돌아서게 만들었다. 목판화 〈해변의 문상객Mourners on the Beach〉도54처럼 슬픔과 무거운 침묵이 가득한 그림에서 두 여인이 바닷가에서 침묵의 대화를 나누고 있다. 지나치게 큰 머리에 의미심장하게 맞잡고 있는 작

48 카를 슈미트로틀루프 〈바리새인〉, 1912

49 카를 슈미트로틀루프 〈쉬고 있는 여인〉, 1912

50 에밀 놀데, 〈열대의 태양〉, 1914

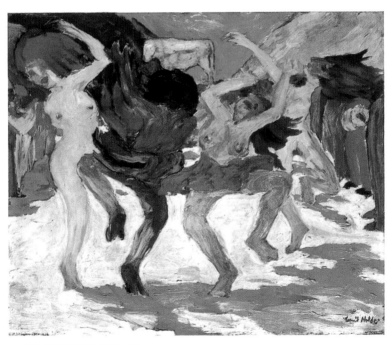

51 에밀 놀데, 〈황금 소를 둘러싼 춤〉, 1910

52 오토 뮐러, 〈잔디밭의 두 여인〉

53 카를 슈미트로틀루프 〈가을 풍경〉, 1913

은 손의 인물은 꿈 속 세상에 있는 것처럼 움직인다. 처음으로 슈미트로
틀루프의 인물은 단순히 자연의 분위기를 나타내는 장치가 아닌 인간성
을 드러내고 있다. 그에 반해 이제 더욱 사실적으로 묘사된 풍경은 긴장
감을 더욱 두드러지게 할 뿐이다. 주로 황토색과 적갈색, 암녹색인 색채
는 이 그림들의 우울한 분위기를 강조한다.

　　슈미트로틀루프가 1915년 5월 병역 소집을 받기 전 마지막 몇 달 동
안, 화면을 꽉 채운 초상이나 누드 등의 인물은 그의 유일한 주제가 되었
다. 선과 색으로만 정신성을 표현해야 했기에 그는 다시 다리파가 일찍
이 드레스덴에서 발견했던 아프리카와 태평양의 조각 작품으로 되돌아
갔다. 그렇게 해서 슈미트로틀루프는 그림을 조각처럼 묘사했다. 그 대
표적인 예가 1915년 작 〈소녀의 초상Portrait of a Girl〉도55이다.

　　1915년부터 1918년 12월 제대 당시까지 슈미트로틀루프는 목각과

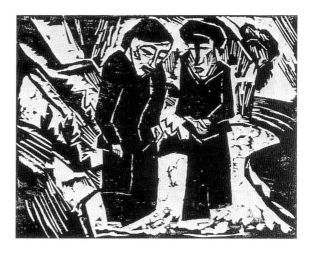

54 카를
슈미트로틀루프,
〈해변의 문상객〉,
1914

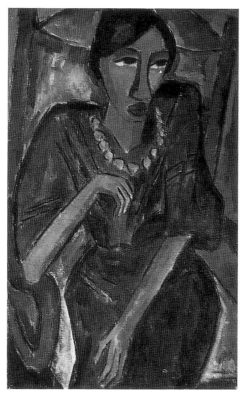

55 카를 슈미트로틀루프,
〈소녀의 초상〉, 1915

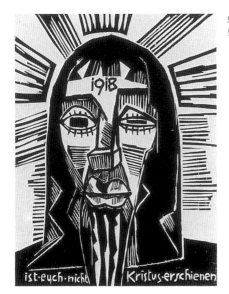

56 카를 슈미트로틀루프, 〈그리스도를 못
보았나?〉, 1918

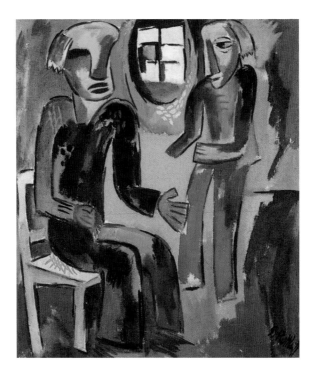

57 카를
슈미트로틀루프
〈죽음에 대한
대화〉, 1920

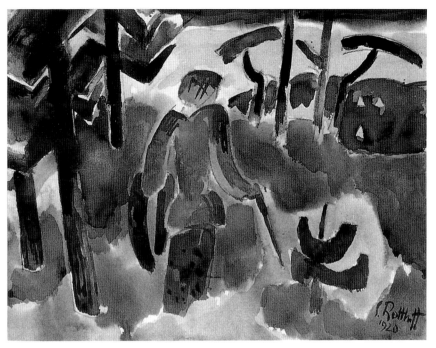

58 카를 슈미트로틀루프, 〈숲속의 여인〉, 1920

목판만 제작했다. 여기엔 어느 정도 종교적 주제가 포함되어 있으며 그
중 가장 중요한 작품은 그리스도의 생에 대한 아홉 점의 목판 연작도56이
다. 다른 많은 이들처럼 전쟁의 경험으로 인해 슈미트로틀루프에게도 현
실의 문제보다 선험의 문제가 더 중요해졌다. 그는 맨 먼저 기독교의 고
대 상징에서 답을 구했고, 이 상징은 그의 거칠고 야만적인 표현 양식으
로 더욱 강렬해졌다. 1919년과 1920년에 그는 〈별의 기도Stellar Prayer〉, 〈우
울Melancholy〉과 〈죽음에 대한 대화Conversation about Death〉도57 같은 제목의 그림
을 제작했다. 여기서 그는 끔찍했던 자기 경험을 훨씬 일반적으로 표현
하기 위해 노력했다. 그의 내면에 일어난 변화는 그의 모든 작품에 드러
난다. 따라서 1920년 작 〈숲속의 여인Woman in the Forest〉도58은 1919년에 그
린 〈해변의 세 여인Three Women on the Shore〉과 〈해변의 밤Evening on the Shore〉처럼
1914년에 그를 사로잡았던 주제의 새로운 시도였다. 하지만 기존에 존재

했던 인간과 자연 사이의 긴장감은 완화되었다. 표면적 불화는 해소되었고 표현주의를 초월하는 훨씬 일반적인 의미의 상징이 그의 작품을 지배했다.

│ 에밀 놀데 │

1901년 고향의 지명을 이름으로 삼은 에밀 한센 놀데는 1906년 봄에 다리파에 합류해 달라는 초청을 받았다. 바로 이 시기에 그는 폴크방 박물관의 설립자인 카를 에른스트 오스타우스Karl Ernst Osthaus(1874~1921)를 알게 되었다. 함부르크에서는 그 지역 재판관 구스타프 쉬플러Gustav Schiefler(1857~1935)와 우정을 맺고 후원을 받았다. 그는 뭉크와 다리파의 친구이자 수집가로 밀접한 관계가 있었고, 훗날 뭉크와 키르히너, 놀데의 삽화 카탈로그를 만든 이였다. 또한 1906년 베를린 분리파는 1904년 놀데의 그림 〈추수일Harvest Day〉을 전시회에 받아들였다. 당시 서른아홉 살이던 놀데는 화가로 인정받기 시작했다.

　농부의 아들인 에밀 놀데는 그의 가문이 9대째 살고 있던 북부 슐레스비히의 농장에서 1867년에 태어났다. 끊임없이 바다의 위협을 받고 비바람에 노출되었던 이 넓고 평탄하며 쓸쓸한 풍경에서 자연의 역동성을 강하게 느꼈다. 순진무구한 상상으로도 쉽사리 기괴한 유령과 악마로 바뀌곤 하는 고향의 풍경은 그의 인생에서 결정적인 경험이었고 그의 전작 대부분을 설명하는 필수 요소였다.

　놀데의 작품 세계에서 첫 번째 영향과 밀접한 관계가 있는 두 번째 결정적인 영향은 그가 교육받은 소박한 근본주의 신앙이었다. 그는 평생 이 신앙을 간직했다. 훗날 그는 친구 프리드리히 페르Friedrich Fehr에게 이렇게 털어놓았다.

　　여덟 살인가 열 살이었을 때 나는 하느님께 엄숙하게 약속했다네. 어

른이 되면 당신께 기도서를 위한 찬가를 바치겠다고. 그 맹세는 지켜지지 않았지. 하지만 내가 그린 많은 그림 중 종교적인 그림이 서른 점 넘는다네. 그걸로 대신할 수 있지 않겠나?

그가 자신의 그림 중 교회에 걸린 것이 하나도 없고 교회의 그림 의뢰를 받아 본 적 없다는 사실을 안타까워했던 건 바로 이 때문이다.

농사가 적성에 맞지 않는다는 것을 깨달은 놀데는 1884년 플렌스부르크의 가구 공장에 견습 목각사로 들어갔다. 1888년에는 카를스루에로 가서 가구 조각가로 일하면서 공예학교에 다녔다. 1890년 그는 베를린으로 이주해 가구 공장의 디자인 제도사로 일했다. 그는 박물관에서 많은 그림을 모사했고 특히 이집트와 아시리아 미술에 깊은 인상을 받았지만 당대 미술에 대해선 아무것도 몰랐던 듯하다. 1892년부터 1898년에는 생갈의 게베르베 미술관에서 장식 제도를 가르쳤고 거기서 아르놀트 뵈클린Arnold Böcklin(1827~1901)과 페르디난트 호들러Ferdinand Hodler(1853~1918)의 작품에서 당대 그림을 스스로 발견했다. 그는 특히 뵈클린의 우화적이고 물활론적인 자연 묘사에 감동받았다. 놀데는 자연을 철저히 경험하기 위해 긴 산행을 하고 위험한 절벽에 올랐다. 스위스 풍경은 자체의 얼굴을 갖고 있었다. 그는 엽서 연작에서 커다란 산봉우리를 돌이 된 머리로 묘사했고, 이 엽서로 큰돈을 번 그는 교직을 그만두고 화가의 길에 들어설 수 있었다.

그는 프란츠 폰 슈투크의 수업에 등록하리라는 꿈에 부풀어 뮌헨으로 가서 칸딘스키와 파울 클레Paul Klee(1879~1940)를 만났지만 그의 수업 신청은 거부당했다. 대신 그는 페르의 학교에 입학하고 뮌헨 외곽의 다하우에 있는 아돌프 휠첼의 스튜디오에 다니면서 서정적이고 분위기 있는 화풍의 풍경화를 접했다. 1899년 파리에서 아홉 달을 지낸 후 1900년 여름 고국으로 돌아갔다. 이후 코펜하겐, 덴마크와 슐레스비히의 여러 지역에서 몇 년을 지내고 베를린에서 잠시 체류하다가 마침내 1903년 덴마크의 알스 섬에 정착했다. 이곳에서 그는 이렇게 말했다. "당시 나는

무수한 상상을 했다. 어딜 보든 대자연이 살아 있었다. 하늘, 구름, 모든 바위 위에, 나뭇가지에, 그 어디서나 내 피조물들이 동요하고 저마다 고요하거나 거칠고 활기차게 살면서 나를 흥분시키고 그려 달라고 외치고 있었다."

어릴 때에도 동물의 울음소리를 색으로 보았던 놀데의 길은 온통 색으로 뒤덮여 있었다. 그는 표현주의자들뿐 아니라 뭉크와 고갱, 반 고흐를 잘 알고 있었고 1904년에는 그들이 가리키는 방향을 따라 밝은 색과 우연한 붓놀림으로 작업하기 시작했다. 자연의 광경과 소리 속에서 작업했을 때 놀데를 사로잡았던 흥분이 황홀경으로 표현되어 있다. 그는 물감을 붓과 손가락, 카드로 두껍게 칠해 강렬하고 표현이 풍부한 빛을 묘사했다. 이러한 그림은 극적인, 혹은 황홀한 인상주의로 묘사되었으며 그 그림에 나타나는 '색의 폭풍'은 다리파의 젊은 회원들을 열광시켰다. 놀데는 다리파에 합류해 달라는 초청을 흔쾌히 수락했다. 고립된 상태에서 벗어나 같은 목표를 지닌 화가들과 함께하고자 했다. 그는 1년 반 동안 회원으로 지내면서 1906년과 1907년 다리파 전시에 참가했다. 그는 젊은 화가들에게 표면 에칭 기법을 가르쳤다. 그는 이 기법을 이렇게 묘사했다. "산성과 금속의 특성을 전에는 이처럼 완전히 사용한 사람은 없었다. 동판에 그림을 그리고 그 부분을 노출시킨 채 산성 용기에 담가 두자 나조차도 놀라움을 금치 못할 만큼 미묘한 뉘앙스로 가득한 효과를 얻었다."

놀데가 다리파와의 관계에서 얻은 가장 큰 이득은 목판과 석판 작업에 뛰어났던 그들의 재능이었다. 하지만 그는 젊은 친구들이 자신에게서 너무나 많은 것을 얻어 가는 건 아닌지 의심하게 되었고 그들의 비판을 받아들일 준비를 갖추지 못했다. 더욱이 그는 훌륭한 젊은 예술가들 모두와 협력 관계를 이루지 못했다는 이유로 다리파를 비난했고, 1909년 새로운 그룹을 결성하려 했으며 여기에 크리스티안 롤프스Christian Rohlfs(1849~1938)와 피에르 로이Pierre Roy(1880~1950), 뭉크, 마티스, 베크만, 슈미트로틀루프를 참여시키고자 했다. 이 계획은 진보적 젊은 화가

들을 베를린 신분리파의 기치 아래 모아 지휘권을 얻으려 했던 1911년의 시도와 마찬가지로 좌절되었다.

눈에 보이는 실재를 자신의 출발점으로 삼은 놀데는 초상화와 풍경화, 정원화를 그렸다. 그는 표현을 더욱 단순하게 하고 밀도를 높이기 위해 점점 더 카펫 같은 표면에 물감을 흩뿌리게 되었다. 하지만 그는 표현주의의 언어를 쓰긴 했으나 '핵심에 있는 것을 포착'하고 '심신을 불어넣어 자연을 변형'하겠다는 목표를 향해 외골수적으로 전진했다.

1908년 그는 인상주의를 거부한 1903년 이래 외면했던 인물화를 다시 시작했다. 〈시장 사람들*Market People*〉도60 같은 그림에서는 넓은 부분에 밝은 색이 결집해 있으며 거의 캐리커처라고 할 만한 기괴한 인물을 강조한다.

59 에밀 놀데, 〈옥수수밭에서〉, 1906

60 에밀 놀데, 〈시장 사람들〉, 1908

　　주제에 대한 그의 이러한 표현법은 같은 시기에 다리파 회원들이 제작했던 작품과의 유사성을 나타낸다. 하지만 그러한 '자연의 모방과 표현'은 놀데에게 충분치 않았다. 1909년 큰 병에서 가까스로 회복한 그는 심오한 종교적이고도 영적인 경험을 묘사하고 싶다는 열망에 사로잡혔다. 그의 첫 번째 종교화는 기억과 상상의 산물인 〈최후의 만찬The Last Supper〉도61이었다. 형태는 극도로 단순해져서 환상의 표현은 오로지 색과 빛으로만 이루어졌다. 그 뒤를 이어 〈그리스도에 대한 조롱The Mocking of Christ〉, 〈오순절Pentecost〉, 〈십자가에 못 박힌 그리스도Crucifixion〉가, 다음 해에

는 〈황금 소를 둘러싼 춤*The Dance round the Golden Calf*〉도51 같은 구약의 주제가 제작되었다. 무아지경에 빠진 춤은 화가의 상상에서 파랑과 노랑의 보색 대조가 지배하는 색조로 자유롭고 거침없이 전환된다. 커다란 형태는 드로잉이 아니라 색면의 가장자리를 통해 뚜렷한 윤곽을 드러냈다.

　　　이 시기, 혹은 이후 내가 그린 자유롭고 상상적인 그림에는 그 어떤 모델도 없고 심지어 어떤 생각도 표현하지 않았다. 작품을 아주 작은 디테일까지 철저히 상상하기란 내게 너무나 쉬운 일이었고 사실 내 예상은 대개 그림으로 된 결과물보다 훨씬 아름다웠다. 나는 생각을 복제하는 사람이 되었다. 따라서 나는 그림에 대해 미리 생각하고 싶지 않았다. 오로지 광선이나 색채의 모호한 개념만 원했다. 그 다음 작품은 내 손 아래에서 저절로 성장했다.

　　　놀데는 여름에는 대부분 알스 섬에서 그림을 그리며 지냈고 겨울에는 체력을 회복해야 했지만, 도시 생활의 여러 일상과 매력을 외면하지 않았다. 1910년 여름에는 함부르크 항에서 작업하면서도62 그 북적거리고 활기찬 분위기를 한껏 즐겼다. 그는 이런 분위기를 붓과 먹물로 그린 드로잉과 에칭, 목판으로 기록했다. 특히 에칭에는 "소음과 소란, 소동과 연기, 생활, 그리고 약간의 햇빛이 있었다."

　　　1910년과 1911년 겨울의 경험과 드로잉을 기초로 한 식당과 카바레, 카페 그림은 훗날 놀데의 많은 관심을 끌었던 주제인 도시의 밤과 일상의 기록과 유사하다. 그는 특정 순간에 본 세속적 특성을 정확히 강조해 이 삶의 어두운 이면을 묘사하려 했다. 놀데가 이전과 이후에 그린 그림들을 구분하는 것이 바로 이러한 특징이었다.

　　　다음 몇 년은 1911~1912년의 아홉 점으로 된 〈그리스도의 생애*Life of Christ*〉처럼 더욱 종교적인 그림이 지배했다. 놀데는 근본적인 느낌을 표현하기 위해 형태를 단순한 요소로 분해하고 넓은 부분의 색채를 통합했다. 그의 종교화는 격렬한 논란을 일으켰다. 1910년 베를린 분리파가

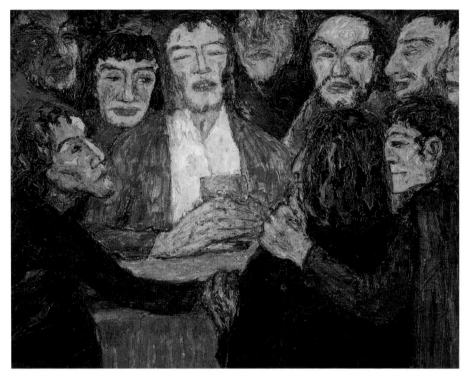

61 에밀 놀데, 〈최후의 만찬〉, 1909

〈오순절〉을 거부하자 놀데는 분리파를 공격했고 오랫동안 논쟁이 이어
졌으며 분리파 제명과 함께 신분리파가 형성되었다. 1912년 할레 미술관
은 그의 〈최후의 만찬〉을 사들였지만 이는 미술관 디렉터들 사이에 격렬
한 논쟁을 일으켰다. 그리고 하겐의 폴크방 박물관이 〈그리스도의 생애〉
를 전시하긴 했지만 1912년 브뤼셀 국제 전시회에서 아홉 점의 작품을
전시하겠다는 계획은 교회의 반대로 무산되었다. 그 결과 놀데는 점점
위축되었고 1913년부터는 전시회에 참여할 준비도 하지 않았다.

　원시인들의 미술은 1911년과 1912년 놀데에게 대단히 중요했다. 그
는 이미 드레스덴에서 다리파를 통해 원시 미술에 관심을 보인 바 있었
지만, 근본적인 감정을 표현하기 위해 노력하던 바로 이 시기에 이르러

62 에밀 놀데, 〈함부르크 자유항〉, 1910

서야 진심으로 공감했다. 그는 『원시인들의 예술적 표현*Kunstäusserungen der Naturvölker*』라는 책을 쓰기 시작했고 서문을 위한 노트에 이렇게 적었다. "완벽한 원시성, 가장 단순한 형태로 이루어진 힘과 삶의 강렬하고 때로는 기괴한 표현을 보여 주는 이들의 작품은 우리를 즐겁게 할 것이다." 인간의 근본적인 감정에 대한 정확하고 독창적인 표현은 바로 놀데가 추구하던 목표였다.

1913년에 그는 당시 태평양의 독일 식민지였던 곳으로 출발하는 제국 식민성의 원정대에 합류해 달라는 초청을 받았고 1914년 전쟁이 발발한 직후 귀국했다. 놀데는 1914년 작 〈열대의 태양*Tropical Sun*〉도50에서처럼 언제나 원시적인 에너지로 묘사했던 햇빛과 바다 등 이미 그에게 익숙한

63 에밀 놀데, 〈슬로베니아 사람들〉, 1911

자연의 주제로 되돌아갔다. 한편 그는 원시적인 형태의 인간 본성과 인간 존재와의 만남에 열중했고, 이를 무수한 수채화와 강렬한 필치의 목판화로 제작했다.

　1916년 당시 50세가 된 놀데는 고향 슐레스비히 서부로 돌아갔다. 그는 단순한 시골 생활에서 편안함과 안정감을 느꼈다. 주제와 관련되고 일정한 양식에 따른 작품을 그렸고 거기에 평화로운 빛과 안정감을 가득 채울 수 있었다. 그는 당대 미술과의 접촉을 피했고 그의 첫 번째 새롭고 중요한 작품 전시회는 1927년 그의 예순 번째 생일 즈음에야 이루어졌다. 파울 클레는 카탈로그에 이렇게 적었다.

　　이 지구에서 멀리 쫓겨난, 혹은 도망자로서 추상 화가들은 가끔씩 놀

64 에밀 놀데,
〈그리스도의 삶. 탄생〉,
1911-1912

데의 존재를 잊는다. 하지만 나는 가장 멀리 떠나갔을 때에도 언제나 어떻게든 이 땅으로 돌아갈 길을 찾고 그곳에서 찾은 중력에서 휴식을 취한다. 놀데는 지상의 존재 이상이자 이 지구의 수호신이다. 지상에 발 딛지 못하는 사람은 언제나 뿌리 깊은 친척, 스스로 선택한 동족을 발견해 낸다.

| 막스 페히슈타인 |

스물다섯 살의 페히슈타인은 놀데와 같은 해인 1906년 다리파에 합류했다. 그는 다방면의 재능을 갖고 있었다. 4년간 장식화가 밑에서 도제 생활을 한 후 1900년 드레스덴의 공예학교에 다니기 시작했다. 1902년 일

65 에밀 놀데, 〈가족〉, 1917

찍이 이 학교의 연례 경연대회의 여섯 가지 분야에 모두 참가했고 그중 다섯 분야에서 1등상을 받았다. 그 결과 교수직을 제안받았지만 대신 미술 아카데미에서 1906년까지 수학했다.

그해에 그는 작센 왕국이 수여하는 로마 상을 받았다. 1907년 가을에는 이탈리아로 갔고 1908년 돌아오는 길에 파리에서 6개월을 보냈으며 귀국 직후 베를린에 정착했다.

따라서 그가 드레스덴의 다리파와 가깝게 지낸 기간은 단 1년뿐이었다. 그럼에도 다리파는 채워지지 않는 그의 활력, 특히 가난에서 비롯된 삶의 현실에 대한 그의 강한 의식에서 상당한 자극을 받았다. 학생이었을 때에도 그는 언제나 전적으로 실용적인 디자인을 제작했다. 다른 화가들과의 관계에서 상대보다는 더 많은 것을 얻어 내는 편이었다. 친구들의 발견을 자기 방식대로 응용하는 데 능수능란했던 덕이다. 파리에

있던 당시에는 1908년에 다리파의 회원이 된 케이스 판 동언과 더불어 1911년과 1912년 자신의 그림에 명백한 영향을 주었던 마티스를 만났다.

페히슈타인은 다리파의 생각을 소화했지만 깊은 반성적 사유와는 거리가 있었다. 그의 자서전에는 자신의 예술적 야망이나 이론에 대한 문장이 단 한 줄도 없다. 그가 명백히 구성주의 방식으로 사용한 대담한 색과 넓은 면은 강하고 독특한 기질을 나타낸다. 그는 채색된 세상을 강렬히 표현했지만 상징주의나 신화까지 가기를 바라지는 않았다.

결국 페히슈타인은 '젊은 미술' 운동의 지도자는 아니었지만 반대로

66 막스 페히슈타인, 〈폭풍 전〉, 1910

67 막스 페히슈타인, 〈사막의 여름〉, 1911

그 운동에 참여하고 경쟁에 자극 받아 가장 훌륭한 작품들을 제작했다. 이 그림들은 페히슈타인이 키르히너, 헤켈과 함께 모리츠부르크에 갔다가 이후 헤켈과 함께 당가스트에서 슈미트로틀루프와 합류했던 1910년 여름에 그린 것이다. 반대로 페히슈타인이 1909년부터 여름마다 갔던 발트 해의 니다에서 그린 작품, 목욕하는 사람들과 모래 언덕을 그린 무수한 그림들도67은 아름다운 선과 장식적 리듬에도 불구하고 다소 피상적인 효과를 낳았다.

페히슈타인이 자연주의적 묘사에 변함없이 충실했다는 바로 그 사실은 그가 새로운 운동과 더 폭넓은 대중 사이의 중재자 역할을 할 수 있음을 의미했다. 그는 스테인드글라스 창과 벽화, 모자이크 등 공공 기관과 개인의 의뢰를 받았다. 그리고 다리파의 첫 번째 회원이 되어 베를린 분리파에서 전시했던 1909년에는 세 유화 중 두 점을 판매할 수 있었고

68 막스 페히슈타인, 〈마시장〉, 1910

한 점은 유력한 사업자 발터 라테나우Walther Rathenau에게 팔렸다. 1910년 베를린 분리파가 새로운 운동을 반대하여 페히슈타인 등 몇몇 화가의 출품을 거부했으며 이를 계기로 그가 신분리파의 회장이 되었던 것은 사실이다. 하지만 페히슈타인이 신분리파를 공격적으로 이끌기에는 이들과의 관계가 고루 우호적이었던 듯하다. 어쨌든 1912년에는 다시금 베를린 분리파의 회원으로 복귀했고 그 때문에 다리파에서 제명되었다.

성공은 페히슈타인에게 계속 미소를 짓고 있었다. 1914년 4월에 그의 중개인 구를리트Gurlitt는 태평양의 팔라우 제도를 여행하고 싶다는 그의 오랜 소원을 실현시켜 주었다. 거기서 그는 예전에 외딴 니다와 제노바 근처 어촌에서 찾으려 했던 자연과 인간의 통합을 발견했다. 섬에서의 느긋한 생활은 전쟁 발발로 그가 일본군의 포로가 되면서 갑자기 끝났다. 그는 1915년 위험을 무릅쓰고 독일로 돌아갔다. 놀데와 마찬가지

로 태평양 경험은 오랫동안 페히슈타인을 사로잡았다. 하지만 놀데가 인간의 원시적 본질을 추적하려 노력했다면, 페히슈타인은 민속학적 보고에서 더 나아가지 않았다. 하지만 그는 당시 독일 표현주의의 가장 중요한 대표자로 추앙받았고 피카소와 나란히 거론되었다. 1922년 그의 그래픽 작품에 대한 최소 세 편의 논문과 카탈로그가 출판되었다. 하지만 그 이후로 그에 대한 글은 더 이상 없었다.

　페히슈타인 본인은 자신이나 제 작품을 그리 높이 평가하지 않았다. 그는 자신의 야망과 잠재력을 알고 있었다. "나는 행복한 경험에 대한 갈망을 표현하고 싶었고 영영 후회하기를 원치 않았다. 예술은 예전에도 그랬고 지금도 내게 행복을 가져다주는 내 삶의 부분이다."

| 오토 뮐러 |

1908년부터 베를린에 살았던 오토 뮐러는 1910년 베를린 분리파에게 거부당한 젊은 화가 중 한 명이었다. 그는 거절당한 화가들의 전시회에서 다리파 화가들을 만났고 헤켈은 "그가 즉시 다리파에 합류한 것은 당연한 일이었다"고 말했다. 당시 뮐러는 서른여섯 살이었다. 4년 동안 석판 인쇄 작가 밑에서 도제 생활을 한 후 1894년 드레스덴 아카데미에 진학했다. 하지만 지도교수와 관계가 틀어져 겨우 2년 만에 자퇴했다.

　이 시기에 그에게 가장 큰 영향을 준 것은 시각 미술이 아니라 그와 사귀었던 문필가 카를 하웁트만Carl Hauptmann(1858~1921)과 게르하르트 하웁트만Gerhart Hauptmann(1862~1946) 형제였다. 특히 한때 조각가가 되고 싶어 했던 게르하르트 하웁트만은 최선을 다해 그를 도와주었고 아들처럼 사랑했다. 게르하르트 하웁트만과 함께 스위스와 이탈리아를 여행한 후 뮐러는 1898년 뮌헨으로 가서 슈투크의 수업을 들었지만 여기 머문 시간은 그리 길지 않았다. 그리고 게르하르트 하웁트만의 어머니인 마리 하웁트만Marie Hauptmann이 오토 뮐러에게 작업실을 마련해 준 드레스덴으

로 돌아갔다.

뮐러는 1908년 베를린으로 갈 때까지 드레스덴 남동쪽 리젠 산맥의 작은 산골 마을에 자주 갔고 보헤미아와 작센 전원 지대를 여행하며 그림을 그렸다. 이 시기에 무수히 제작된 그림은 하나도 남아 있지 않다. 손수 자기 작품을 파괴했기 때문이다. 그는 뵈클린을 가장 존경해 그의 작품을 보러 1899년 바젤에 갔다고 한다. 루트비히 폰 호프만의 목가적인 인물 구도도 그에게 깊은 인상을 주었다. 그는 초상화 외에도 〈무용수Dancer〉, 〈비둘기와 비너스Venus with Dove〉, 〈루크레티아Lucretia〉, 〈거위치는 여인Goose Girl〉 같은 제목의 그림도 그렸다. 또한 이미 야외 누드화를 시험 삼아 그리고 있었고 1905년에는 〈잔디밭의 두 여인Two Girls in the Grass〉도52이라는 야외 누드화를 파는 데 성공했다.

뮐러는 얼마 지나지 않아 고대 신화를 지나치게 강조하는 뵈클린의 가상 속 일화 및 문학 세계에 등을 돌렸지만, 놀데에게 뵈클린이 그랬던 것처럼 단순히 자연 신화라는 개념을 제시했던 것만은 아니었다. 이는 키르히너의 일기에 뚜렷하게 드러난다.

바젤에서 뵈클린의 작품을 처음부터 추적해 보면, 예술적 발전의 경로가 너무나 뚜렷이 보여 그의 위대한 재능을 확신하게 될 것이다. 이 경로는 일탈이나 망설임 없이 명암이 있는 그림부터 채색한 2차원적 그림까지 곧장 과감하게 나아갔다. 렘브란트뿐 아니라 놀데나 코코슈카 같은 현대 화가들이 이와 똑같은 길을 걸었고 이것이 아마 회화의 단 하나 올바른 길일 것이다.

뮐러는 색의 강렬한 표현으로 발전하려 했던 다른 화가들의 영향에 휘둘리지 않았다. 고갱과 그의 관계조차 주제의 문제, 단순하고 뿌리 깊은 삶의 방식에 대한 열망에 국한되어 있었다. 뮐러 본인의 말을 인용하자면, "내 주요 목표는 풍경과 사람에 대한 내 경험을 가장 단순하게 표현하는 것이다."

그는 사람과 자연의 자연스러운 조화를 묘사하려 했다. 이것이 뮐러 그림의 한결같은 주제였다. 심지어 1901년 키르히너와 헤켈, 페히슈타인이 야외에서 누드화를 그리기 위해 머물던 모리츠부르크 호수를 방문하기 전부터 일관된 그의 주제였다.

뮐러는 1910년경 이미 충분히 계획된 2차원적 스타일의 누드화를 발전시키고 있었다. 하지만 윤곽선은 여전히 둥글고 부드러우며 조화로웠다. 1911년 뮐러는 키르히너와 함께 보헤미아에 갔다. 그의 윤곽선은 새로 사귄 친구들의 영향으로 한결 긴장되고 각진 형태로 바뀌었으며 공간적 배치는 더욱 명쾌해졌다. 그는 자신의 개성을 지키려는 듯 자신의 형태를 뚜렷하게 만들어야 했다. 이와 동시에 그의 누드와 풍경은 분명 키르히너에게 영향을 주었다.

"나는 언제나, 순수 기술적인 문제에 대해서도 고대 이집트인들의 미술을 내 모델로 삼았다"라고 뮐러는 1919년 말했다. 그는 이집트 미술에서 2차원주의를 달성하겠다는 도전의 정당한 이유뿐 아니라 선과 윤곽을 통한 화면 구성의 모범을 발견했다.

기법에 관한 한, 그는 광택이 없는 마감 처리를 위해 디스템퍼를 사용했다. 이 재료 선택은 뮐러의 그림이 만든 효과에서 대단히 중요하다. 하지만 그 사용이 가능했던 건 뮐러가 훌륭히 손으로 통제할 수 있었을 뿐 아니라 그가 그린 모든 그림을 명확하게 예상했기 때문이었다. 가끔씩 그는 사각 석판화를 예비 모델로 이용했다. 디스템퍼를 사용하면 덧칠을 하지 못하고 수정 흔적을 감출 수 없기 때문이었다.

풍경 속의 누드라는 모티프는 뮐러 작품의 거듭되는 주제가 되었다. 다른 주제는 순수한 풍경, 간혹 초상이었고 1920년대부터는 집시였다. 1916년부터 1918년까지 군 복무 중에도 같은 모티프의 가장 순수한 표현 방식을 찾기 위해 분투했다. 이러한 그의 작업 방식이 메마른 반복의 위험에 빠질 가능성은 전혀 없었다. 재현된 작품은 거듭 모델을 확인하며 수정되었고, 전쟁 때문에 이것이 불가능했을 때에는 사진을 이용했다. 자족적이고 자신의 조건에 순응하며 시대의 불안과 격변에 영향을

69 오토 뮐러, 〈파리스의 심판〉, 1910–1911

70 오토 뮐러, 〈거울 앞의 세 누드〉, 약 1912

71 오토 뮐러, 〈술집의 연인〉,
약 1922

받지 않은 뮐러는 『다리파 연대기』의 표현에 따르면 '그의 인생과 작품의
관능적인 조화'를 유지하며 자신의 길을 걸었다.

72 바실리 칸딘스키, 〈뮌헨 신미술가협회 창립전 포스터〉, 1909

뮌헨

| 신미술가협회 |

1909년 1월 뮌헨의 화가 모임은 '독일과 해외에서 미술 전시를 기획하고 강연과 출판 등 여러 수단을 통해 전시의 영향력을 높이려 한다는' 공동의 목적을 선언했다. 뮌헨의 신미술가협회라는 이 그룹의 창립 멤버들은 알렉세이 폰 야블렌스키Alexej von Jawlensky(1864~1941)와 알렉산더 카놀트Alexander Kanoldt(1881~1939), 아돌프 에르프슬뢰Adolf Erbslöh(1881~1947), 마리안네 베레프킨Marianne Werefkin(1860~1938), 바실리 칸딘스키, 가브리엘레 뮌터Gabriele Münter(1877~1962)였다. 이들은 『플리겐데 블레터Fliegende Blätter』에 공헌했던 그래픽 아티스트 헤르만 슐리트겐Hermann Schlittgen(1859~1930)을 회장으로 추대하려 했지만 그는 회원이 되지도 않았다. 결국 위원회는 법학을 공부하고 팔랑크스의 창립자이자 회장이었던 칸딘스키를 회장으로 추대했다.

신미술가협회는 창립을 선언하는 전단을 발행했다. 이들의 첫 번째 전시회 카탈로그의 서문으로 재수록된 이 전단에는 다음의 성명문이 있었다.

우리의 출발점은 화가가 외부 세계, 자연에서 받은 인상뿐 아니라 내면 세계의 경험을 끊임없이 수집하는 데 관여하고 있다는 믿음이다. 이 두 가지 종류의 경험에 대한 상호 해석을 표현할 수 있고 오직 본질만을 표현하기 위해 무관한 것은 전혀 없는 예술적 형태의 추구, 간단히 말해 예술

적 통합의 추구는 바로 지금 점점 더 많은 화가들을 결속시키는 좌우명인 듯하다.

1909년이 끝나기 전에 파울 바움Paul Baum(1859~1932), 카를 호퍼Karl Hofer(1878~1955), 블라디미르 베흐데예프Vladimir Bechtejeff(1878~1971), 에르마 보시Erma Bossi(1875~1952), 모이세이 코간Moissey Kogan(1879~1943), 무용수인 알렉산더 자하로프Alexander Sakharoff(1886~1963)가 이 협회에 가입했고 프랑스 작가 피에르 지리외Pierre Girieud (1876~1948)와 앙리 르포코니에Henri Le Fauconnier(1881~1946)가 1910년에 회원이 되었다. 알프레드 쿠빈Alfred Kubin(1877~1959)은 몇 차례의 전시회에 객원으로 참가했다. 그중 첫 번째 전시회가 1909년 12월 뮌헨의 탄하우저 현대 미술관에서 열렸고 독일 곳곳을 순회했다. 이 전시회 포스터는 칸딘스키가 그렸다도72. 1910년 9월 또 다시 탄하우저 미술관에서 열린 두 번째 전시회에는 특히 브라크와 피카소, 조르주 루오Geroge Rouault(1871~1958), 드랭, 블라맹크, 케이스 판 동언, 다비드 부르류크David Burliuk(1882~1967)와 블라디미르 부르류크Vladimir Burliuk(1886~1917) 형제, 알렉산더 모길레프스키Alexander Mogilewsky 등의 초대작이 전시되었다. 또한 조각가 헤르만 할러Hermann Haller(1880~1950), 베른하르트 회트거Bernhard Hoettger(1874~1949), 에드빈 샤르프Edwin Scharff(1887~1955)도 참여했다.

두 번째 전시회의 카탈로그에는 르포코니에와 부르류크 형제, 칸딘스키, 오딜롱 르동Odilon Redon(1840~1916)의 짧은 서문이 있었다. 칸딘스키는 다음과 같은 서문을 올렸다.

아직도 알려지지는 않았으나 엄연히 존재하는 원천으로부터 미지의 시간에 한 작품이 이 세상에 나타났다. 차가운 계산, 계획 없이 튀어 오르는 찰랑임, 발가벗겨지거나 감추어진 수학적으로 정확한 구성, 침묵하고 비명을 지르는 드로잉, 꼼꼼한 마무리, 현 위에서 피아니시모로 연주되거나 요란하게 표현된 색, 크고 잔잔하며 요람을 흔들 듯 부드럽게 조각난

73 바실리 칸딘스키, 〈뮌헨 신미술가협회 회원 카드〉, 1908-1909

면들. 그게 형태 아닌가? 그것이 그들의 수단 아닌가?

정신과 물질의 충돌로 야기된 깊은 분열로 고통스럽게 갈구하며 고뇌하는 영혼. 발견. 살아 있고 '죽은' 자연의 삶. 외적 세상과 내적 세계에서 일어나는 현상의 위안. 기쁨의 암시. 소명. 미스터리를 통해 말하는 미스터리. 그것이 의미 아닌가? 그것이 창조의 억누를 수 없는 충동이 지닌 의식적 혹은 무의식적 목적 아닌가?

필요한 말을 예술이라는 입으로 표현할 수 있는 힘을 갖고 있으나 그렇게 하지 않는 사람은 부끄러운 줄 알아야 한다. 영혼의 귀를 닫고 예술이라는 입을 외면하는 사람은 창피하지 않은가. 인간은 인간에게 초인적인 것, 예술의 언어에 대해 말한다.

제1회 전시회처럼 제2회 전시회 역시 독일 순회가 거부되었다. 한 가지 의미 있는 결과는 이 전시회가 뮌헨의 젊은 두 화가 아우구스트 마케와 프란츠 마르크의 관심을 끌었고 신미술가협회와 접촉하도록 만들었다는 점이다. 마르크는 1911년 2월에 가입했다. 하지만 동맹은 이미 흔들리기 시작했다. 바움과 호퍼는 아주 잠시 동안만 회원으로 남아 있었고 칸딘스키는 1910년 12월 가브리엘레 뮌터에게 다음과 같은 편지를 보냈다. "솔직하게 얘기해야겠소. 동료들의 생각이 마음에 들지 않아서 동맹에서 탈퇴하고 싶군요." 당시에는 그런 일이 일어나지 않았지만, 칸딘스키는 1911년 1월 회장직에서 물러났다. 에르프슬뢰가 그의 뒤를 이었다.

다리파와 신미술가협회는 '내적 필연성'으로 작품을 제작한 이들에게서 '획기적이고 자극적인 요소를 끌어들인다'는 공통의 목표를 갖고 있었다. 따라서 두 그룹을 통합한 것은 형식적인 원리나 스타일의 문제가 아니라 비슷한 목적이었다. 이 때문에 두 그룹은 목표가 같다고 여기는 외부 화가를 전시회에 초대할 수 있었다. 예를 들어 케이스 판 동언은 다리파의 회원이면서 신미술가협회의 초청화가였다. 하지만 다리파, 그중 특히 뒤러와의 특별한 관계를 고수했던 키르히너는 자신들이 야수주의나 뭉크에게 의존한다거나 그들을 모방한다는 오명을 격렬하게 부정했다. 이와 똑같이 부르튜크 형제는 제2회 신미술가협회 전시회 카탈로그에서 러시아 교회의 고대 프레스코화와 이콘화 및 러시아 민속예술이 그들 작품의 원천이라는 주장을 부정했다.

하지만 드레스덴 그룹과 뮌헨 그룹 사이에는 한 가지 중요한 차이가 있다. 드레스덴 그룹은 키르히너의 말대로 "우리 그룹이 진정 유능한 사람들로 구성되었다는 것은 행운이었다." 한편 뮌헨 그룹에는 회원들 간의 지적 능력과 예술적 능력의 수준 차이로 야기된 긴장감이 얼마 지나지 않아 손을 쓸 수 없을 정도로 팽배해졌다. 예를 들어 신미술가협회의 화가들이 만나 차를 마실 수 있도록 살롱을 제공했던 마리안네 베레프킨 남작부인도74이 있었다. 그녀는 10년 동안 상트페테르부르크에서 일리야

레핀Ilya Repin(1844~1930)에게 개인 레슨을 받았고 야블렌스키를 만난 후 잠시 예술 활동을 전면 중단했다. 그녀는 새로운 운동에 직접 기여를 할 수 없었기 때문에 새로운 사상을 명확히 이해하는 사람들을 모으는 데 공을 들였고 실제로 성공했다.

그리고 베흐데예프처럼 근처에서 맴도는 이들도 있었다. 초반의 흥분에 휩쓸렸지만 그들 작품이 지닌 장식적 수준을 벗어난 적이 없었고 머지않아 그저 그런 성과도75에 만족한다고 선언한 이들이었다.

바로 이 때문에 칸딘스키는 탈퇴를 고려했지만 대안이 없었기 때문에 당분간은 머물러 있었다. 불가피했던 분열이 1911년 12월에 일어났다. 직접적인 원인은 그림을 걸 곳의 면적이 4제곱미터를 넘지 않는 한 심사위원에게 제출하지 않고도 두 점을 걸 수 있다는 위원회의 결정 때문이었다. 칸딘스키는 신미술가협회의 제3회 전시회에서 더 큰 그림을

74 마리안네 베레프킨 〈자화상〉, 약 1908

75 블라디미르 베흐데예프 〈말 조련사〉, 약 1912

76 아돌프 에르프슬뢰, 〈브란덴부르크(일몰)〉, 1911

출품하고 싶어 했다. 대다수 회원이 그림을 심사위원에게 제출해야 한다고 주장했고 실제로 거부당했다. 칸딘스키와 뮌터, 마르크는 동시에 탈퇴했다. 제3회 전시회는 남은 회원들의 작품으로 진행되었다. 당시 구심점은 에르프슬뢰였고, 야블렌스키와 베레프킨은 그와의 우정 때문에 탈퇴하지 않았다.

아돌프 에르프슬뢰도76,78는 루트비히 헤르테리히Ludwig Herterich (1856~1932)의 가르침을 받기 위해 1904년 카를스루에에서 뮌헨으로 갔다. 당대 다른 이들처럼 에르프슬뢰는 유겐트슈틸과 점묘법을 거치다가 1908년에 똑같이 카를스루에에서 뮌헨으로 갔던 친구 알렉산더 카놀트와 함께 마리안네 베레프킨의 살롱에 초대받았다. 이 초대가 에르프슬뢰에게 준 가장 중요한 결과는 야블렌스키와의 만남이었다. 그는 훗날 "내가 가장 많은 빚을 진 화가, 내 작품이 나아갈 방향을 보여 주었던 이들

은 반 고흐와 세잔, 야블렌스키였다"고 말했다. 야블렌스키처럼 그는 뚜렷한 윤곽선 안에 인물들을 가두었고 그의 색채 감각은 러시아 화가들과 비슷했다.

신미술가협회의 제2회 전시회에 출품되어 에르프슬뢰와 카놀트의 밋밋한 화면 구성의 발전에 영향을 준 것은 입체주의, 특히 브라크의 작품이었을 것이다. 마르크는 이들의 화면 구성을 '세련된 입체주의 개념의 우스꽝스럽고 형편없는 모방'이라고 했다.

1912년에 신미술가협회가 출판한 『노이에 빌트*Dsa Neue Bild*』는 이 그룹의 정당성을 나타내기 위한 것이었다. 여기엔 훗날 바젤의 박물관장이

77 알렉산더 카놀트, 〈아이자크 강에서〉, 1911

78 아돌프 에르프슬뢰,
〈가터를 한 누드〉, 1909

된 오토 피셔Otto Fischer의 글이 수록되어 있다.

그림은 표현일 뿐 아니라 재현이기도 하다. 그림은 영혼의 직접적인
표현이 아니라 주제 속에 담긴 영혼의 직접적인 표현이다. 주제 없는 그림
은 무의미하다. 반은 주제이고 반은 영혼이라는 것은 순전히 망상이다. 이
는 괴짜와 사기꾼이 남긴 거짓 흔적이다. 혼란도 영적인 것을 이야기할 것
이다. 하지만 영혼은 혼란스럽지 않고 오히려 명료하다.

베흐데예프와 야블렌스키, 베레프킨은 표면상 자신들을 대변한다는
이런 관점에 동의하지 않았기에 맹렬히 항의하고 탈퇴를 선언했다. 그리
고 1912년 12월, 뮌헨의 신미술가협회는 해체되었다.

청기사파

신미술가협회를 탈퇴한 직후 칸딘스키와 마르크, 뮌터는 탄하우저 미술
관에 가서 전시실을 달라고 부탁했다. 1911년 12월 18일 그들은 실제로
제3회 신미술가협회와 똑같은 날짜에, 그리고 같은 미술관에서《제1회
청기사 편집자들의 전시I. Ausstellung der Redaktion des Blauen Reiter》를 열었다. 마르
크는 12월 7일 마케에게 "같은 날 페히슈타인과 키르히너, 뮐러, 헤켈이
신분리파를 비슷한, 아니 같은 이유로 탈퇴했네. 우리는 흔들리지 않았
고 사실 오히려 축제 분위기였지"라는 편지를 보냈다.

　　이 전시는 단 2주 만에 조직되었기 때문에 작품들의 기준이 다양하여
다소 두서없다는 인상을 줄 수밖에 없었다. 앙리 루소Henri Rousseau
(1844~1910)와 알버트 블로치Albert Bloch, 부르류크 형제, 엘리자베스 엡스
타인Elizabeth Epstein, 오이겐 칼러Eugen Kahler, 장 블로에 니에슬레Jean Bloè Niestlé,
작곡가 쇤베르크Arnold Schönberg(1874~1951), 캄펜딩크, 로베르 들로네Robert

79 바실리 칸딘스키, 〈청기사 제1회
전시회 카탈로그를 위한 타이틀 장식〉,
1911

Delaunay(1885~1941), 칸딘스키, 마케, 뮌터, 마르크가 그린 43점의 작품이 전시되었다. 동물화가이자 마르크의 친구인 니에슬레는 이 단체가 너무 불편해서 자신의 그림을 철수했다. 마르크는 망연자실했다. "우리의 목표가 이토록 씁쓸하게 시작하다니. 선언서를 치우게."

전시회는 뮌헨에서 1912년 1월 3일까지만 계속되었다. 그 후 독일의 여러 곳을 순회했고 3월에 베를린에서 제1회 《슈투름 Strum》전으로 열렸다. 헤르바르트 발덴은 책임지고 클레와 쿠빈, 야블렌스키, 베레프킨의 작품을 포함시켰다. 야블렌스키와 베레프킨은 아직 신미술가협회의 회원이었지만 뮌헨으로부터의 반발은 없었다.

그들이 불필요한 짐을 덜어버렸을 뿐이었다는 점은 두 번째와 마지막 전시회로 확인되었다. 이 전시회는 《청기사Der Blaue Reiter》라는 명칭으로 첫 번째 전시회 직후 1912년 3월과 4월에 뮌헨의 미술상이자 서적상 한스 골츠Hans Goltz의 화랑에서 열렸다. 《청기사》전은 그래픽 작품으로만 이루어졌다. 참여한 화가는 브라크, 드랭, 피카소, 블라맹크, 다리파 회원들, 한스 아르프Hans Arp(1886~1966), 클레, 쿠빈, 놀데, 카지미르 말레비치Kazimir Malevich(1879~1935) 그리고 제1회 전시회에 참여했던 모든 이들이었다.

이 두 전시회는 '청기사 편집자들', 즉 칸딘스키와 마르크가 기획했다고 한다. 일반 대중이 이 독특한 이름의 의미를 알고 있었다는 단 하나의 단서는 얼마 후 발간된 연감 『청기사』도80의 광고에 있다. 카탈로그에 수록된 이 연감에서 칸딘스키는 이렇게 말했다.

바로 이 시기에 예술가들이 모든 기고문을 쓰는 일종의 연감 편집이라는 내 오랜 숙원이 이루어졌다. 나는 주로 화가와 음악가들의 참여를 꿈꾸었다. 예술들 사이의 파괴적인 분리, 민속미술 및 아동미술과 '예술'의 분리, '예술'과 '민속지'의 구분, 내가 보기엔 너무나 밀접하다 못해 똑같아 보이는 현상들 사이에 세워진 견고한 벽. 한마디로 통합의 잠재적 가능성은 나를 가만 내버려 두지 않았다. 오랫동안 내가 이 생각을 실현시킬 동

80　바실리 칸딘스키, 《『청기사』 연감 표지》, 1911

료나 수단을 찾지 못했다는 것, 간단히 말해 거기에 충분한 관심을 일으키지 못했다는 것은 지금으로선 이상해 보인다.

모든 '이론'이 급속히 성장하고 예술의 통합에 대한 인식이 없으며 관심이 까다로운 '내전'에 집중되었던 때가 있었다. 위대한 두 회화운동인 입체주의와 추상(=절대) 미술은 거의 같은 시기인 1911~1912년에 태어났다. 동시에 미래주의와 다다이즘, 표현주의가 이내 승리자임이 드러났다…….

당시 유럽의 모든 콘서트홀에서 야유를 받았던 무조無調 음악과 그 대가인 쇤베르크는 시각 미술에서도 이론에 버금가는 혼란을 낳았다. 나는 그때 쇤베르크를 알게 되었고 즉시 그에게서 청기사 아이디어의 열광적 지지자를 발견했다. 처음에는 편지의 형태로만 친분 관계가 있었고 직접적인 만남은 나중에 이루어졌다. 나는 이미 미래의 공헌자들과 접촉하고 있었다. 청기사는 아이디어로 존재했지만 구체적으로 실현될 가능성은 없어 보였다. 그러다 진델스도르프에서 프란츠 마르크를 만났다. 한 번의 대화로도 충분했다. 우리는 서로 완벽하게 이해했다…… 우리 모두 처음부터 가차 없이 독재적이어야 한다는 것이 명확했다. 재현으로부터 완벽한 자유를 누리고 우리의 사상을 육화하기 위해서 말이다.

프란츠 마르크는 당시 아직 어렸던 아우구스트 마케에게 유용한 도움을 주었다. 우리는 그에게 민족지학 관련 자료를 맡겨 약간의 도움을 주었다. 그는 이 일을 훌륭하게 해 냈고, 그 외에도 가면에 대한 훌륭한 글을 작성했다.

나는 화가와 작곡가, 이론가 등 러시아인을 맡아 그들의 글을 번역했다. 마르크는 갓 결성되어 뮌헨에는 전혀 알려지지 않았던 다리파의 많은 자료를 갖고 베를린에서 왔다.

여기서 이러한 활동을 조장한 세력이 새로운 그룹이 아니며 그런 그룹을 형성하기 위한 어떠한 시도도 없었다는 점은 의미심장하다. 초기에 설립된 근거는 더 이상 존재하지 않았다. 1912년 쾰른에서 공적자금의

지원을 받은 공식적《존더분트Sonderbund》전은 아방가르드에 전념했다. 작은 그룹들의 필요성은 더 이상 없었다. 어떤 그룹도《존더분트》전에 작품을 전시하는 데 성공하지 못했다. 그리고 발덴의 슈투름 미술관이 1912년 6월 제1회《청기사》전의 작품을 전시했을 때 '청기사'라는 말은 언급되지 않았다. 전시회 제목은《독일 표현주의자들, 쾰른의 존더분트에서 거부된 그림들Deutsche Expressionisten, zurückgestellte Bilder des Sonderbund Köln》이었다.

『청기사』 연감은 1912년 5월에 출판되었다. 여기엔 칸딘스키와 마르크, 마케, 쇤베르크, 다비드 부르류크, 로제 알라르Roger Allard 등의 시각 미술과 음악, 연극, 칸딘스키의 무대 구성 '노란 음악', 쇤베르크와 알반 베르크Alban Berg(1885~1935), 안톤 베베른Anton Webern(1883~1945)의 음악에 대한 글과 칸딘스키, 그 친구들의 작품, 원시인과 극동, 이집트, 민속미술, 중세 목판과 조각, 아이들의 그림뿐 아니라 세잔과 반 고흐, 루소, 들로네, 마티스, 다리파 등의 작품이 수록되었다. 연감의 출판 목적은 '모든 예술 영역에서 강력히 두드러지고 그 근본 목적이 기존 예술적 표현의 한계를 뛰어넘는 노력을 한자리에 모으는 것'이었다. 이런 의미에서 연감은 비단 뮌헨뿐만 아니라 여러 지역의 전시회와 선언서에서 자주 표현된 입장을 공고히 했다.

따라서 어떤 면에서 연감은 『다리파 연대기』가 그 그룹의 해체를 수반했듯이 화가 연대의 종말을 나타냈다. 청기사가 미래의 전조로 역사 속에 자리 잡고 있다는 사실은 '가장 다양한 현대 미술 현상의 병치'라기보다는 칸딘스키의 업적, 즉 추상으로의 비약적 발전 덕분이다.

바실리 칸딘스키

1896년 뮌헨에 도착했을 때 칸딘스키는 서른 살이었다. 그는 모스크바에서 미술 인쇄 일을 하고 있었으며 화가가 되겠다는 어릴 적 꿈을 위해 타르투 대학의 법학 교수직을 거절한 바 있었다. 그는 오데사에서 겨우 열

네 살이었을 때 직접 물감 한 상자를 사서 학창시절 여유 시간에 그림을 그렸다. 뮌헨은 당시 전 세계 유능한 화가들의 메카였고 그에겐 진지한 공부를 시작하기에 적합한 곳처럼 보였다. 그의 연인 가브리엘레 뮌터에 따르면, 그는 1896년 무렵 이미 구체적인 예술적 목표를 갖고 있었다. 1905년 튀니스에 갔을 때 칸딘스키는 모스크바에서 학창시절을 보내던 때 자신의 그림에 만족하지 못했음을 털어놓았다. 주제가 그를 괴롭혔다. 그는 주제를 없애고자 했다. 그리고 사실상 그가 가야 할 길을 결정한 경험은 모스크바에서 일어났다.

바로 같은 시기에 내 일생에 흔적을 남긴 두 가지 사건을 경험했고, 당시 내 존재는 송두리째 흔들렸다. 하나는 클로드 모네의 〈건초더미Haystack〉가 단연 최고였던 프랑스 인상주의의 모스크바 전시였고, 다른 하나는 모스크바 국립 극장에서 본 바그너의 〈로엔그린Lohengrin〉 공연이었다.

그때까지 나는 러시아의 사실주의 미술만을 알고 있었다. 사실상 러시아인들만 알고 있었다. 나는 자주 레핀이 그린 초상화 속 프란츠 리스트Franz Liszt(1811~1886)의 손을 바라보곤 했다. 그러다 갑자기 처음 그 그림을 보았다. 카탈로그에는 〈건초더미〉라고 쓰여 있었다. 나는 눈으로 보아서는 그 형상을 알 수 없었고 그 점이 나를 화나게 했다. 또한 화가에게 그토록 불분명하게 그릴 권리는 없다고 생각했다.

나는 그림의 주제가 사라진다는 희미한 느낌을 받았다. 그리고 그림이 단순히 마음을 사로잡는 게 아니라 내 기억에 지워지지 않게끔 각인되고 하나도 빠짐없이 눈앞에 계속 떠다닌다는 것에 놀랐고 혼란을 느꼈다. 나는 그걸 전혀 이해하지 못했고 그 경험에서 결론을 내리지 못했다. 하지만 내게 분명한 것은 팔레트에는 내가 한 번도 꿈꿔 본 적 없고 전에는 의심조차 못했던 힘이 있다는 점이었다. 그림은 동화 같은 빛과 힘을 갖고 있었다. 비록 당시의 나는 깨닫지 못했지만 그와 동시에 그림의 필수 요소인 주제는 부정되었다. 요컨대 나는 모스크바의 동화 같은 아름다움이 캔버스에 존재한다는 인상을 받았다.

81 바실리 칸딘스키, 〈가수〉, 1903

한편 〈로엔그린〉은 이런 내 모스크바의 완벽한 실현인 듯했다. 현악기의 음률, 그리고 특히 관악기는 중대한 사건으로 가득한 운명적 시간의 모든 힘을 상징했다. 나의 색들이 눈앞에 떠올랐다. 거칠고 거의 미친 듯한 선이 내 앞에 저절로 그려졌다. 감히 바그너가 음악 속에 '내 시간'을 그렸다고 말하는 것은 아니다. 하지만 미술이 내가 생각했던 것보다 더 강력할 뿐만 아니라 이 음악이 지닌 질서와 같은 힘을 발전시킬 수 있다는 것은 분명했다. 그리고 그런 힘을 스스로 발견하지 못했으며 최소한 찾아 나서지도 못하고 포기했다는 생각이 나를 더욱 고통스럽게 만들었다.

뮌헨에서 칸딘스키는 당시 유명했던 안톤 아츠베Anton Ažbe의 미술학교에 들어가서 이미 나이가 많은 학생이었던 러시아 출신의 알렉세이 폰 야블렌스키를 만났다. 여기서는 당대의 일반적인 방식대로 누드화를

주로 그렸다. "다양한 인종의 남녀 학생들이 냄새가 고약하고 심드렁하며 무표정한 모델 주위를 배회했다." 칸딘스키는 이러한 수업 방식에 혐오감을 느꼈고 미술학교 생활을 낯설고 외로워했다. 그 때문에 집과 야외에서 더 많은 그림을 그렸는데 '선의 영역보다는 색의 영역이 훨씬 편안했기' 때문이었다. 그는 2년 동안 아츠베 옆에 머물며 아카데미에서 슈투크의 드로잉 수업을 듣고자 했지만 허락을 받지 못하고 이후 1년 동안 홀로 작업했다. 1900년에는 슈투크의 그림 수업에 들어가는 데 성공했다. 파울 클레도 같은 시기에 이 수업을 들었지만 두 사람은 서로 알지 못했다.

뮌헨은 당시 독일 유겐트슈틸의 중심이었고 추상미술이라는 개념이 태동하기 시작하고 있었다. 엔델은 1898년 화가들이 "완전히 새로운 예술의 발전을 시작하고 있다. 이 예술은 아무것도 의미하지 않고 아무것도 표현하지 않으며 아무것도 생각하게 하지 않는 형태이지만 깊고 강렬하게 우리를 감동시킨다. 이 정도의 감동은 지금까지 음악만이 줄 수 있었다"고 적었다. 따라서 칸딘스키가 밀고 나갔던 목표의 모든 면이 타당했지만, 여전히 먼 곳에 있는 것처럼 보였다. 그가 대상이 자신의 그림을 해친다는 확신에 이르렀을 때에도 대상을 없애면 무엇으로 대체할 것이냐는 결정적인 문제가 남아 있었다.

1901년 아카데미를 떠났을 때 칸딘스키는 흔쾌히 유겐트슈틸의 영향에 몸을 맡겼다. 그의 포스터는 정확히 당대 스타일을 따랐다. 그는 '개량된' 옷과 크리놀린을 착용한 여성을 모티프로 한 태피스트리, 구슬 자수와 핸드백 무늬를 디자인했다. 그는 〈가수Singer〉도81 같은 목판에 심취했지만 대담한 양식에서 더 이상 나아가지 않았다. 자신의 목판을 높이 평가했던 그는 1902년부터 1908년까지 베를린 분리파의 전시회와 1904년부터 1908년까지 파리의 《살롱 도톤》, 그리고 드레스덴에서 1906~1907년의 제2회 다리파 전시회에 참여했다.

후기인상주의는 실험의 또 다른 출발점이었다. 1907년까지 그의 그림은 풍경을 제외하면 기본적으로 낭만적인 동화 세계를 다루고 있었다.

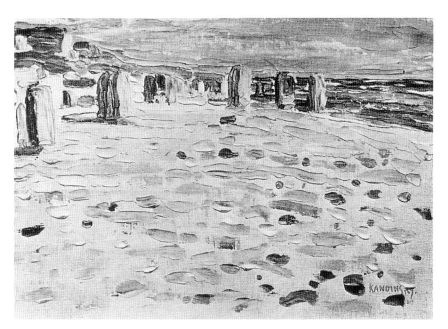

82 바실리 칸딘스키, 〈네덜란드 바닷가의 텐트〉, 1904

칸딘스키는 1901년 뮌헨에서 팔랑크스 그룹 회원이 되었고 1902년에는 회장직에 올랐다. 또한 이 그룹이 운영하던 학교에서 1903년까지 가르쳤다. 팔랑크스가 개최한 전시회는 키르히너도 보았던 모네의 전시회와 후기인상주의의 전시회를 포함해 그에게 중요하기 짝이 없는 것이었지만 이 야심찬 기획은 1904년에 실패로 돌아갔다.

뮌헨에는 볼 것이 거의 없었기 때문에 칸딘스키는 몇 차례 여행을 했다. 1903년에는 베니스, 1904~1905년에는 넉 달 동안 튀니스, 1905년 여름에는 드레스덴, 1905~1906년 넉 달간 라팔로, 1906년 6월부터 1907년 6월까지 세브르, 그리고 1907년 9월부터 1908년 4월까지 베를린을 방문했다. 이 기간 내내 그는 무수한 유럽 전시회에 참여해 큰 성공을 거두었다. 1903년에는 뒤셀도르프 공예학교에서 장식화 수업을 맡아 달라는 초청을 받았다. 그는 1904년과 1905년 파리에서 메달을 받았고 《살롱 도톤》의 심사위원으로 선발되었으며 1906년에는 그랑프리를

수상했다.

칸딘스키는 뮌헨으로 돌아온 후 1908년 여름을 무르나우에서 보냈고 다음 해에는 그곳에서 가브리엘레 뮌터와 함께 집을 산 후 야블렌스키, 베레프킨과 합류했다. 그는 이제까지 경험해 왔던 다양한 자극을 분류하고 자기 것으로 흡수하기 시작했다. 세잔과 마티스, 피카소는 가장 커다란 자양분이었다. 그가 초창기 뮌헨에서 한 말은 다시 이 시기에도 해당되었다.

집과 나무는 내 생각에 별 다른 인상을 주지 않는다. 나는 팔레트 나이프로 캔버스에 선을 펼쳐 나가고 물감을 튀기면서 이들로 하여금 가능한 한 크게 노래하도록 했다. 모스크바에서의 결정적인 시간은 내 귀에서 울려 퍼졌고 내 눈에는 뮌헨의 빛과 공기가 지닌 강렬한 색과 그 그림자가

83 바실리 칸딘스키, 〈시골 교회〉, 1908

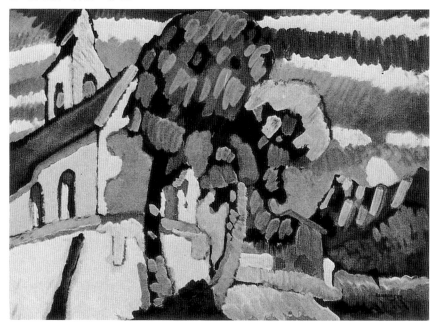

천둥치듯 가득했다.

　무수한 풍경화에서 점점 거세진 이 힘들은 바이에른 민속 예술과 칸딘스키의 만남으로 강화되었고 이는 러시아 전통문화에 대한 그의 추억을 되살렸다. 그림은 빨강과 노랑, 파랑과 초록의 강렬한 조합으로 지배되었다. 형상은 면이나 점, 짧은 붓질로 표현되었다. 〈시골 교회Village Church〉도83에 나타난 것처럼 모티프는 색의 힘을 발산하기 위한 구실일 뿐이었다. 또한 〈탑이 있는 풍경Landscape with Tower〉도95에서도 색의 조화에 비하면 소재는 그리 중요하지 않다.
　이 그림 중 한 점을 통해 칸딘스키는 당시 자신이 바른 길을 가고 있음을 입증하는 경험을 했다.

　　밤이 짧아지고 있었다. 물감과 붓을 갖고 집에 돌아오고도 여전히 스케치에서 헤어 나오지 못하고 있던 순간, 갑자기 내면의 빛으로 뒤덮여 말로 표현할 수 없을 만큼 아름다운 그림을 보았다. 처음에는 멍하니 입을 다물지 못한 채 바라보다가 이 신비한 그림으로 부리나케 달려갔다. 그 그림에선 형상과 색 외에는 아무것도 보이지 않았고 그 주제는 이해할 수 없었다. 그 즉시 수수께끼의 답을 찾아냈다. 그건 벽에 비스듬히 기대어 서 있는 내 그림 중 하나였다.

　칸딘스키가 당시 풍경화조차도 주제와 동떨어진 작품을 제작하기 위해 얼마나 서둘렀는지는 1910년 작 〈교회가 있는 산 풍경Mountain Landscape with Church〉도84에 분명히 드러난다. 모티프는 구실일 뿐이다. 일관적인 리듬이 그림 전체에 완전히 종속된 자연을 이용한다. 풍경의 형태와 색면들은 인지할 수 있는 변화없이 구성요소로 녹아든다. 대상의 형태 분석은 사실 이 같은 그림을 이해하는 데 아무런 도움이 되지 않는다. 주제에 대한 의식은 오히려 작품에 대한 이해를 방해하고 혼란을 준다.
　이는 드레스덴의 다리파 화가들이 같은 시기에 노력했던 것과 비슷

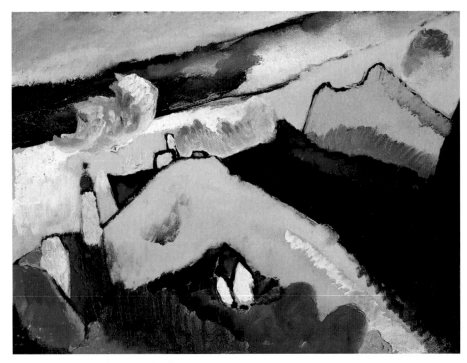

84 바실리 칸딘스키, 〈교회가 있는 산 풍경〉, 1910

하다. 자연 그 자체의 모습보다는 자연이 주는 인상에 집중한 것은 두 경우 모두 표현을 강화시키기 위함이었다. 양쪽의 공통점은 원시적인 자연의 힘이다. 화가의 의지는 자신의 본능, 내면에서 일어나는 경험의 느낌에 지배된다. 다만 칸딘스키의 경우 의식이 더 큰 지배권을 갖고 있다.

마티스의 초기 그림은 다리파에게 그랬던 것처럼 그에게도 용기를 주었다. 칸딘스키는 훗날 자신이 표현주의에서 추상 회화로 이동했다고 선언했을 때 그들의 공통점을 인정했다.

이러한 발전은 어떤 사건을 계기로 곧장 이루어졌다기보다 '무수한 실험과 좌절, 희망, 발견을 통해' 자연주의에서 차츰 단계적으로 멀어지며 일어났다. 1913년까지 칸딘스키는 추상 회화와 동시에 구체적인 주제에 대한, 아니 최소한 구체적인 주제와 관련된 그림을 그렸지만 추상 회

화를 더 자주 그리게 되었다. 그는 이 상황을 다음과 같이 설명했다.

나는 논리적으로 내게 다가오는, 즉 내 감정 안에서 순수하게 일어나지 않은 형태를 이용할 수 없었다. 나는 형태를 만들어 낼 수 있기는커녕 그러한 형태를 목도하는 것만도 역겨움을 느낀다. 내가 이용한 모든 형태는 저절로 생겼고 이미 형성된 채 내게 드러났으며 나는 그저 그 형태를 그대로 옮길 뿐이었다. 나아가 나는 작업하는 동안 자주 그것들이 스스로 형태를 갖추는 걸 발견하고 놀라곤 했다. 세월과 더불어 나는 이런 내 상상력을 어느 정도 통제할 수 있는 법을 배웠다. 나는 자제력을 잃는 것이 아니라 내 안에서 작용하는 힘을 관리하고 유도하도록 나 자신을 단련했다.

칸딘스키는 1909년부터 〈산*Mountain*〉도85처럼 자연 대상의 흔적이 암호처럼 포함되어 있긴 하지만 비구상적으로 보이는 그림을 그렸다. 색은 전적으로 표현적이고 그 어떠한 연관 관계도 없었다. 이러한 입장은 1910년 칸딘스키가 애초 주장했던 완전한 추상과 충돌했다. 그 자신은 대상이 제공하는 발판 없이 전적으로 추상적인 형태를 경험하는 것을 힘들어했다. 더욱이 대상에는 저만의 정신적 울림이 있기 때문에 대상에 대한 단축된 언급은 계속해서 '정신적 화음'으로 나타난다. 가령 1911년의 〈즉흥 19번*Improvisation No. 19*〉도86에서는 3차원을 만드는 데에도 도움을 주었다. 1912년 칸딘스키는 〈검은 아치가 있는 풍경*With a Black Arc*〉도98처럼 큰 작품으로 나아갔다. 서로 겹치고 침투하는 면들의 체계적 배치는 색이 극적으로 한데 끼어드는 공간을 만든다. 1913년의 〈꿈같은 즉흥*Dreamy Improvisation*〉도99은 거칠고 심각한 분위기뿐 아니라 느긋한 쾌활함도 표현할 수 있음을 나타낸다.

칸딘스키는 당시 자신의 매체를 완벽하게 통제하고 있었다. 색은 균일한 표면 위에 놓여 있는 것처럼 보이고, 서로 다른 화면과 구체는 색의 다양한 내적 무게를 통해서만 드러나고 있었다. 그 무게는 고루 분산되어 있어서 구조적인 중심이 만들어지지 않는다. 칸딘스키는 이렇게 해서

85 바실리 칸딘스키, 〈산〉, 1909

86 바실리 칸딘스키,
〈즉흥 19번〉, 1911

장식을 피했다. 이제 그의 그림에서 모든 자연물의 암호를 지워버릴 수 있었다.

"미스터리는 미스터리를 통해 말한다. 그것이 의미 아닌가? 그게 창조에 대한 강박적인 충동의 의식적, 혹은 무의식적 목적 아닌가?"라고 1910년 칸딘스키는 물었다. 당시 그는 답을 알고 있었다. 그는 표현주의적 추상이라 불리는 사조의 정상에 이르렀다.

| 알렉세이 폰 야블렌스키 |

알렉세이 야블렌스키는 1896년 뮌헨의 안톤 아츠베의 학교에 입학했다. 같은 해 입학한 칸딘스키보다 제대로 준비를 갖추고 있었다. 1884년 모스크바에서 스무 살의 장교시절부터 그림을 그리기 시작한 그는 1889년 상트페테르부르크로 전근을 자원해서 아카데미에 등록할 수 있었다. 얼마 지나지 않아 당대 가장 유명한 러시아 화가인 일리야 레핀의 제자가 되어 마리안네 베레프킨을 만났다.

새로운 세기의 첫 몇 년 동안 그린 초기 그림에서도 색이 그의 타고난 표현 수단이었음이 분명하다. 야블렌스키의 모든 작품에 한결같이 존재하는 요소는 이미 확실히 보인다. 색은 대상, 어떤 사물을 표현하기 위해서가 아니라 대상이 색의 배치를 위한 출발점으로 존재한다. 그의 신비주의와 삽화와는 근본적으로 거리가 먼 특징 역시 볼 수 있다. 그는 처음부터 정물과 풍경, 그리고 결국 얼굴만 남은 인물로 주제를 제한했다.

야블렌스키가 겪은 일련의 경험은 칸딘스키의 경우와 비슷했다. 하지만 둘 중 더 뛰어나고 까다로운 칸딘스키는 경험과 마음속에서 접한 영향을 쌓은 다음 한꺼번에 풀어냈다. 이에 반해 야블렌스키는 각각의 영향에 즉각 반응하고 흡수하려 했고, 칸딘스키는 그런 그를 부당하게 비웃었다. "솔직히 말해 야블렌스키의 점묘법에는 어딘가 문제가 있다고 생각한다. 원한다면 누구나 그런 화풍을 익힐 수 있다."

같은 해 1903년 야블렌스키는 노르망디와 파리에 갔다. 그는 반 고흐에게서 깊은 인상을 받았고, 그의 영향은 다른 많은 화가들에게처럼 야블렌스키에게 조잡한 종류의 점묘화법으로 표출되었다. 1905년 야블렌스키는 브르타뉴에 갔다. "여기서 나는 많은 작업을 했다. 그리고 자연을 내 영혼의 열정에 적합한 색으로 바꾸는 법을 이해했다. 그곳에서 창밖으로 보이는 숲과 브르타뉴의 풍경을 무수히 그렸다. 당시 그림은 색으로 빛나고 있었다. 행복했다."

이 시기에 야블렌스키는 퐁타방파의 작업 방식과 미학 이론을 받아들이고 있었다. 그는 1905년 '야수주의'라는 용어를 탄생시켰던 《살롱 도톤》전에서 열 점의 브르타뉴 풍경을 전시할 수 있었다.

이 전시회와 마티스와의 만남은 야블렌스키에게 그가 시도하고 있던 것이 옳다는 확신을 주었다. 1905년 그는 이렇게 적었다.

여보게들, 상큼한 빨간색과 노란색, 연자주색, 녹색 껍질 때문에 내가 좋아하는 사과는 여러 배경과 다양한 환경에서 보면 더 이상 사과가 아닌 것처럼 보인다네. 사과의 환한 색은 다른 것을 바탕으로 수수해져서 부조화가 섞인 조화로 녹아들지. 그건 내 눈에 이런저런 분위기, 사물의 영혼 등과 순간적 접촉을 다시 만들어내는 음악처럼 울려 퍼진다네. 그 무엇은 물질계의 모든 사물 속에, 우리 밖에서 받는 모든 인상 속에 흔들리지만 누구도 짐작하지 못하고 간과하지. 공감적 이해를 통해 내가 느끼는 감정으로 실재 없이 존재하는 것을 재현하는 것, 그걸 다른 이들에게 보여 주는 것이 내 예술 활동의 목표라네. 내게 사과와 나무, 사람의 얼굴은 내가 그 속에서 보는 다른 것, 즉 열정적인 연인이 이해하는 색의 삶에 대한 힌트에 지나지 않는다네.

1907년 그는 마티스의 스튜디오에서 작업하기 위해 다시 파리에 갔다. 이렇게 실력을 갖추어나간 야블렌스키는 1908년 친구들의 공동 작업에 소중한 공헌을 할 수 있었다. 또한 이 친구들과 같이 여름을 보낸 덕

87 알렉세이 폰 야블렌스키, 〈노란 집〉, 1909

에 〈노란 집*Yellow Houses*〉도87처럼 정지된 특징, 즉 소박한 구도를 전경에 내세운 풍경화를 그릴 수 있었다. 윤곽은 표면에 빛나는 색들을 잡아 두기 위해 어둡게 그려졌다. 이들 풍경에는 인물이 등장하지 않았기에 내러티브를 피할 수 있었다. 또 한때 칸딘스키가 갖고 있던 1910년 작 〈과일이 있는 정물화*Still-life with Fruit*〉도88 같은 그의 정물화처럼 일화나 다층적인 공간감도 없다.

정물화와 풍경화를 오가며 모티프가 서로 바뀌곤 했고 시간이 흐를수록 구별되지도 않았다. 1912년 작 〈고독*Solitude*〉도89이라는 제목의 풍경화가 이 점을 잘 보여 준다. 윤곽은 전보다 덜 부각되었고, 서로 강렬한

효과를 주고 모티프에게 더욱 상징적인 의미를 부여하는 한 무리의 색으로 대체되었다. 이는 야블렌스키가 언제나 역설해 왔고 신미술가협회의 선언서가 되었던 '종합', 즉 서로 침투하는 외적 세계의 인상과 내적 세계의 경험을 표현하기 위한 미술적 기법이었다.

〈모란을 든 여인*Girl with Peonies*〉도97처럼 1909년에 그린 초상화들은 야블렌스키의 가장 아름답고, 어쩌면 가장 인기 있는 작품일 것이다. 이런 전통적인 의미의 정물 초상화에서 야블렌스키는 인물을 처리할 때 속필을 써서 단순함으로 나아갔다. 그의 주제 표현은 머리에 집중되었고, 눈이 지배적인 형식적 요소가 되었다. 형태는 점점 기념비적 성격을 띠게 되었고 표의문자를 상기시켰다. 그림에는 〈러시아 여인*Russian Girl*〉이나 〈녹색 부채를 든 여인*Woman with Green Fan*〉, 〈검은 숄을 두른 스페인

88 알렉세이 폰 야블렌스키, 〈과일이 있는 정물화〉, 약 1910

89 알렉세이 폰 야블렌스키, 〈고독〉, 1912

여인(*Spanish Girl with Black Shawl*)도90처럼 평범한 제목이 붙여졌다. 야블렌스키의 개인적 화풍은 1911년부터 완숙기에 접어들었다. 그는 발트 해의 프레로브에서 여름을 보냈다. 같은 해 헤켈도 마티스와 케이스 판 동언을 만나기 위해 마지막으로 파리에 가기 전 그곳에서 그림을 그리고 있었다.

이번 여름에 내 그림은 비약적인 발전을 이루었네. 이곳에 머무는 동안 내 그림 중 가장 뛰어난 풍경화, 그리고 결코 자연주의적이거나 물질주의적이지 않은 강하고 정열적인 색의 인물화 대작을 그렸지. 빨간색과 파란색, 주황색, 카드뮴 레드, 산화크롬을 많이 사용했다네. 형태의 윤곽은 프러시안 블루로 강조되면서 막을 수 없는 내적 황홀경을 떠올리게 한다네.

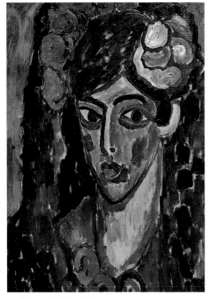

90 알렉세이 폰 야블렌스키,
〈검은 숄을 두른 스페인 여인〉, 1913

91 알렉세이 폰 야블렌스키, 〈거대한 여자 두상〉, 1917

더 이상 파리에서는 비슷한 의도나 감정을 지닌 작가를 찾을 수 없었던 그는 1912년 놀데를 만나 의기투합했다. "그의 그림은 강렬한 표현이라는 점에서 내 그림을 연상시킨다. 나는 놀데와 그의 그림을 열렬히 사랑했다"고 야블렌스키는 말했다. 1914년 전쟁의 발발로 야블렌스키는 독일을 떠나 제네바 호수의 생프레로 도피해야 했다. 전쟁이 불러온 심리적 충격은 그의 '관능적인 회화' 발전에 종지부를 찍었다. 표현은 명상으로 대체되어야 했다. "나는 내가 본 것이나 심지어 내가 느낀 것을 그리는 게 아니라 나의 내면에, 내 영혼에 살아 있는 것을 그려야 한다는 점을 깨달았다…… 내 앞에 있는 자연계는 촉진제 역할에 지나지 않았다." 야블렌스키의 명상은 대부분 1914년에서 1918년 사이에 그린 소품 연작 〈풍경 주제의 변주Variations on a Landscape Theme〉에서 결실을 맺었다. 1915년 그는 다시 얼굴을 그리기 시작했다. 무수한 변주를 통해 주제를 개인의 한계 너머로 밀어붙였고, 그 과정에서 1917년 작 〈거대한 여자 두

상*Large Female Head*〉도91에서처럼 어느 정도 슈미트로틀루프의 화풍과 놀라
우리만큼 비슷해졌다. 사실성을 없앨수록 종교적 열정은 확실해졌다. 단
순한 기하학적 구성으로 축소된 사람의 얼굴은 그의 말대로 '예술은 하
느님에 대한 갈망'이기에 종교화로 발전해 나갔다.

| 가브리엘레 뮌터 |

가브리엘레 뮌터의 작품이 포함된 뮌헨의 1913년 전시회 카탈로그 서문
에서 칸딘스키는 이렇게 기록했다.

사실 순수 독일인의 정신력과 감수성에 기인한 가브리엘레 뮌터의 재능이 어떤 경우에도 남성적, 또는 '준남성적'이라고 평가해서는 안 된다고 주장할 수 있음을 만족스럽게 생각한다. 다시 한 번 강조하지만 이 재능은 오로지 여성적이라고 설명할 수 있을 뿐이다. 이러한 확신의 근거를 설명할 수 없음을 깨닫는 것은 특히 기쁜 일이다. 가브리엘레 뮌터는 '여성스러운' 주제를 그리지 않고, 여성스러운 재료로 작업하지 않으며 그 어떤 여성적 교태를 부리지 않는다. 황홀경도, 호감가는 기품도, 호소력 있는 연약함도 없다. 한편 그 어떤 남성적 매력도 없다. '힘찬 붓놀림'도, '캔버스에 투척된' 물감 더미도 없다. 그 그림들은 겸손함으로 그려졌다고, 즉 외적 과시에 대한 갈망이 아니라 순수한 내적 충동에 영감을 얻은 것이라고 말할 수 있을 것이다.

칸딘스키는 1902년 처음 가브리엘레 뮌터를 만났다. 스물두 살이던 그녀가 팔랑크스 학교에 그의 제자로 갔을 때였다. 그녀는 이미 뒤셀도르프와 뮌헨에서 여러 교사들 밑에서 공부한 후였다. 천부적인 재능을 갖고 있었지만 야망이 없었기 때문에 그녀의 인생과 작품은 언제나 '무의식적이고 즉흥적이며 무계획적이고 사려 깊다기보다 어쩌면 꿈꾸는 듯하다'고 설명할 수 있는 길을 따랐다. 그녀는 심사숙고 없이 무심하게 자신의 재능을 쏟아냈고 자신의 작업과 미술 전반의 중요성과 필요성을 계속 의심했다. 하지만 칸딘스키에게 받은 수업은 그녀에게 깊은 인상을 주었다. "나는 새로운 예술을 경험했다. 칸딘스키는 다른 선생님들과 전혀 달랐고 모든 것을 철저하고 예리하게 설명해 주었다. 나를 포부와 열망을 지닌 인간으로 대해 주었기에 나 자신을 목표로 삼을 수 있었다. 그것은 신선하고 인상적인 경험이었다." 칸딘스키 역시 여인이자 화가로서 그녀의 개성에 깊은 인상을 받아 결혼 생활을 청산하기 전이었음에도 1903년 그녀와 약혼하게 되었다. 두 사람은 칸딘스키가 1916년 러시아로 귀국할 때까지 같이 살았다.

칸딘스키에게 의지하지 않도록 필요한 자신감과 그녀의 복잡함, 즉

의식적 목표의 지적인 추구가 균형을 이룰 수 있었던 것은 그녀의 절대적인 천진함 덕분이었다. 1906~1907년에 팔레트 나이프로 그린 그녀의 인상주의 그림은 사실 같은 시기 칸딘스키의 작품과 매우 유사하지만 실제로 그녀에게 결정적 예술적 영향을 준 이는 야블렌스키였다. 칸딘스키와 함께 파리에서 본 야수주의 작품과 1906년 작 〈칸딘스키*Kandinsky*〉도94를 포함해 1908년 본에서 스물네 점을 전시했던 대형 목판화들 그리고 그녀가 1908년 무르나우에서 발견했던 결정적 자극 등도 특기할 만하다. 그녀는 아마도 청기사파 중 처음으로 바바리아 민속 예술의 가치를 발견했고, 동시에 야블렌스키의 작품에서 아주 밝고 윤곽선이 뚜렷한 색면의 병치를 목격할 수 있었다. 이는 1908년 작 〈무르나우 모스의 풍경*View of*

93 가브리엘레 뮌터, 〈무르나우 모스의 풍경〉, 1908

94 가브리엘레 뮌터, 〈칸딘스키〉, 1906

Murnau Moss〉도93에서 보듯 그녀 작품의 특징이 되었다. 그녀는 1911년의 일기에 무르나우에서 보낸 몇 달을 기록했다. "잠시 '고통스러운' 시절을 보낸 후 나는 어느 정도 인상주의적인 사생 작업을 통해 추상과 자연의 추출이라는 의미를 곱씹었고 큰 비약을 이루었다. 미술에 대한 대화가 흘러넘치는 흥미롭고 즐거운 작업 시간이었다."

풍경 다음으로 가브리엘레 뮌터가 좋아하는 주제는 정물이었다. 『청기사』에 수록된 〈성 조지가 있는 정물*Still-life with St George*〉도96 같은 그림은 그녀 화풍의 특징을 뚜렷이 보여 준다. 칸딘스키는 그녀의 독특한 화풍을 이렇게 요약했다.

그녀는 다음과 같은 특징을 갖고 있다. (1) 정확하고 신중하며 섬세하지만 윤곽이 분명한 드로잉 스타일. 이는 옛 독일 거장들에게 보였고 독일 민속 음악과 민속 시에 전해졌던 독일 특유의 장난기와 비애, 몽상으로 이루어져 있다. (2) 그녀만의 단순하고 조화로운 시스템. 이는 어두운 색조

95 바실리 칸딘스키, 〈탑이 있는 풍경〉, 1909

96 가브리엘레 뮌터, 〈성 조지가 있는 정물〉, 1911

97 알렉세이 폰 야블렌스키, 〈모란을 든 여인〉, 1909

때문에 그녀의 그림과 고요한 화음을 이루는 일정 범주의 색으로 구성된다. 이런 종류의 색채 조화는 옛 독일의 유리 그림과 〈성모 마리아의 생〉 같은 르네상스 이전 독일 거장의 작품에 보인다.

본능적이고 즉흥적이며 양식적 선입관에 구속받지 않은 가브리엘레 뮌터는 자신의 능력을 통해 청기사파의 일원으로 훌륭하게 자리매김하는 데 성공했다. 비록 결별로 인해 긴 세월 동안 작품 활동이 중단되었지만 13년 동안 칸딘스키와 연인이었음은 그녀에게 사실 이상으로 의미심장한 사건이었다. 훗날 그녀는 이렇게 털어놓았다.

> 내가 1903년에서 1913년 사이에 모델로 삼은 화가가 있었다면, 그것은 아마도 야블렌스키의 이론적 소화를 거친 반 고흐였을 것이다. 하지만 그것도 칸딘스키가 내게 지닌 의미와는 비교할 수도 없다. 그는 내 재능을 사랑하고 이해했으며 보호하고 발전시켜 주었다.

프란츠 마르크

1910년 9월에 열린 신미술가협회의 제2회 전시회는 프란츠 마르크가 전환기를 마련하기 위해 분투해 왔음을 공표하는 자리였다. 그는 아직 다리파 회원이 되지 않으면서도 전시회에 쏟아진 비난에 맞서 다리파를 옹호했다.

> 대중들에게 즐거움을 강탈한다는 부가적 요소를 지닌 이 그림들은 대부분 작품으로서 근본적 장점을 지닌 것이다. 그것은 우리의 19세기 선조화가들이 ‘그림’ 속에서 달성하려는 노력조차 하지 않았던 완전히 영적이고 비물질화된 지각의 자기 성찰이다. 인상주의가 몰두했던 소재를 취해 정신적인 의미를 부여하는 이 대담한 기획은 퐁타방에서 고갱과 더불어

시작되고 이미 무수한 실험을 발전시켰던 필연적 반응이다…… 뮌헨 사람들이 전시회를 비난하는 방식은 재미있기까지 하다. 이들은 그림이 이상 심리의 일탈 행위인 듯 취급하지만 사실 그 그림들은 새 시대의 토양을 다지는 진지하고 소박한 첫출발이다. 그들은 이와 똑같은 단호하고 자신감 넘치는 창조적 정신이 오늘날 유럽의 방방곡곡에서 활약하고 있음을 모른단 말인가?

이러한 대표적 사례들은 마르크에게 커다란 가치를 지닌 것이었다. 그는 칸딘스키와 그의 친구들이 미술의 정신성을 주장한다는 목표를 공유한 동료임을 알고 있었다. 마르크는 1908년 편집자 라인하르트 피퍼Reinhart Piper에게 편지를 보냈다. "저는 자연과 나무, 동물, 공기 속 피의 흐름과 떨림에 대한 범신론적 공감을 발전시키고 만물에 맥박 치는 근본적 리듬을 감지하는 능력을 계발하고자 애씁니다. 그리하여 낡은 스튜디오 회화를 조롱하는 색과 새로운 움직임을 표현하려 노력하고 있습니다."

마르크에게 종교는 예술의 중요한 요소였다. 그는 사람들이 모든 것을 배울 수 있는 박물관에서 용기를 얻었다. "한 가지 위대한 진리가 있다. 종교 없이 위대한 순수 예술은 있을 수 없다. 종교적일수록 더욱 예술적이다."

그리고 연감 『청기사』에서 그는 젊은 화가들이 추구해야 할 목표를 마련했다. "작품에 그 시대의 상징을 만들어라. 그러면 다가오는 영적 종교의 제단에 올라갈 것이다."

신학도를 지망했던 프란츠 마르크는 뮌헨 대학에서 언어학을 공부하다 갑자기 화가가 되기로 결심했다. 1903년까지 뮌헨의 아카데미에 다니다가 처음으로 파리에 방문했다. 그의 일기에 따르면 인상주의 작품과의 만남이 인생을 바꾼 전환점이었지만 그의 그림에는 인상주의의 흔적이 드러나지 않는다. 1907년 다시 한 번 파리에 방문했을 때 그는 '언제나 꿈꿨던 마법의 숲 속에 들어선 노루처럼' 인상주의 그림을 따라 거닐

었다. 하지만 그에게 가장 깊은 인상을 준 것은 반 고흐였다. 귀국 후 그는 이렇게 기록했다. "예술은 꿈을 표현한 것에 지나지 않는다. 거기에 몸을 맡길수록 사물의 내적 진리, 꿈의 세계 그리고 진정한 삶에 더 가까이 갈 수 있다."

분명 인상주의의 목표와 상반되는 것이었음에도 마르크에게는 그러한 직관을 표현할 수단이 없었다. '사물의 내적 진리'에 더 가까이 다가가기 위해 이후 몇 년 동안 '가슴으로 자연을 배움으로써' 상상력을 높이려 노력했다. "나는 모든 이론과 자연에 대한 연구를 제쳐두고 내 상상력에

98 바실리 칸딘스키, 〈검은 아치가 있는 풍경〉, 1912

99 바실리 칸딘스키, 〈꿈같은 즉흥〉, 1913

터무니없는 요구를 하고 있다네. 그것이 오로지 상상력만으로 작업할 수 있는 유일한 방법이지"라고 그는 1910년 마케에게 편지를 보냈다.

마르크는 형태의 규칙과 체계를 세우기 위해 동물 해부학을 집중적으로 공부했다. 심지어 1910년까지 돈을 벌기 위해 해부학을 가르치기도 했다. 그의 목표는 충실한 근거를 지닌 새로운 형상을 만들 만큼 해부학에 통달하는 것이었다. 이 새로운 존재는 자연의 법칙에 따라 그릴 것이기에 결과적으로는 여전히 자연스러울 것이다. 이는 '홀로 상징성과 파토스, 자연의 신비를 담고 있기 때문에' 가장 단순한 사물을 그릴 수 있는 전제조건이었다. 하지만 1910년까지는 색채로 자연의 '무작위성'을 나타내지 못했기 때문에 그의 목적이 가장 제대로 표현된 작품은 1908년

의 작은 조각 〈검은 표범Panther〉이었다. 자신의 전제조건에 부합하지 못했던 대형 회화들은 매년 폐기되었다.

마르크는 또한 1910년 작 〈고양이와 누드Nude with Cat〉도100처럼 1912년까지 누드를 면밀히 연구했지만 만족할 만한 누드를 그릴 수 없었다. 그는 동물을 그릴 때와는 달리 살아 있는 모델과 자연의 리듬 사이의 교감을 완벽하게 표현할 수 없었다. "주위의 불경스러운 사람들, 특히 남자들은 감정을 자극하지 못하지만, 평생 변치 않는 동물의 본능은 내 심금을 울린다오"라고 마르크는 1915년 아내에게 편지를 보냈다.

1910년은 마르크에게 다사다난한 해였고, 그가 자신의 예술적 비전을 만족스럽게 실현하는 데 결정적인 도움을 주었다. 봄에는 뮌헨의 미술품 딜러 브라클Brackl의 갤러리에서 첫 번째 개인전을 열어, 전체적으로 가볍고 야외의 분위기를 풍기는 색조의 그림을 전시했다. 주제를 여전히 사실주의적으로 처리했기 때문에 평론가들의 반응은 대단히 호의적이었으며 마르크는 장래가 촉망되는 젊은 인재로 일컬어졌다.

그는 같은 시기에 아우구스트 마케를 만났고, 그를 통해 컬렉터 베르나르트 콜러Bernard Koehler를 알게 되었다. 얼마 후 콜러가 마르크에게 월급을 준 덕에 생활비 부담을 덜 수 있었다.

아우구스트 마케는 의도적으로 마르크의 관심을 색의 독자적인 표현력으로 돌렸다. 그는 마르크가 형태의 커다란 구상 및 추상적 경향과 색의 자연주의 사이의 이분법을 더욱 의식하게 만들었다. 그는 1910년 11월에 마케에게 편지를 보냈다. "자네가 여름에 거둔 수확은 우리 벽에 전시되어 있네. 몇 점을 특히 아끼고 있지. 그림 대부분이 보여 주는 '확실성'은 종종 나를 부끄럽게 만든다네. 가끔은 어리석게도 그림을 그리기 위해서 내가 밟아야 할 무수한 단계가 조금도 도움이 되지 않는다고 생각하곤 했지. 변화가 있어야 하네."

당시 그는 예전에 형태를 익힐 때처럼 색을 다스리는 규칙을 열심히 연구했다. 12월 마케에게 다음과 같은 편지를 보냈다.

100 프란츠 마르크, 〈고양이와 누드〉, 1910

　잘 알겠지만 나는 언제나 머릿속에서 사물을 상상해서 작업하는 경향이 있지. 내 얼굴처럼 '스페인풍'으로 보일 파랑과 노랑, 빨강의 이론을 설명하겠네.

　파랑은 엄격하고 정신적인 남성적 원리를 지녔네. 노랑은 온화하고 쾌활하며 관능적인 여성적 원리지. 빨강은 난폭하고 무거워서 언제나 상대가 되는 두 가지 색으로 눌러야만 하는 물질적인 색이라네! 예를 들어 진지하고 정신적인 파랑과 빨강을 섞으면 파랑의 견딜 수 없는 슬픔이 강렬해지고 결국 자주색의 보색이자 위안을 주는 노랑이 필요해지지.(여인은 연인이 아니라 위로하는 사람이지!)

빨강과 노랑을 섞어 주황색을 만든다면 수동적이고 여성스러운 노랑은 분노로 바뀌고 다시 한 번 차갑고 정신적인 파랑의 도움이 요청된다네. 사실 파랑은 언제나 그 즉시 자동적으로 주황색 옆에 자리를 잡는다네. 서로 사랑하는 이 두 색은 대단히 흥겨운 소리를 들려 줄 걸세.

하지만 파랑과 노랑을 섞어 초록을 만든다면 자네는 빨강, 즉 물질이자 '땅'을 불러와야 할 테지. 화가로서 나는 달리 느낀다네. 영원히 물질적이고 난폭한 빨강을 색채표에서처럼 초록 하나만으로 가라앉히는 건 아예 불가능하지.(빨강과 초록으로 된 수공예품 몇 개를 생각해 보게나!) 초록은 언제나 물질을 침묵시키기 위해 더 많은 파랑(하늘)과 노랑(태양)의 도움을 필요로 하네.

자신과 똑같은 길에서 더 앞서 있었던 신미술가협회와의 만남은 마르크가 빠르게 전진하는 데 도움을 주었다. 그는 모든 독일인이 빛을 색으로 착각하는 오류를 저지른다며 색은 빛, 즉 조명과는 무관한 전혀 다른 것이라는 베레프킨의 말에 대해 오랫동안 깊이 생각했다. 그는 색을 전적인 표현 수단으로 만들기 위해 노력했고, 1911년 2월 아내에게 다음과 같은 편지를 보냈다.

작업에 집중하면서 형태와 표현을 이해하기 위해 노력하고 있습니다. 미술에는 '주제'도 '색'도 없습니다. 오직 표현만 있을 뿐이지요! 관습적인 용어로 '색을 다루는 사람'과 '색 사용과 관련된 것'이라는 표현은 말이 안되는 소리입니다. 저는 언제나 표현이 가장 중요하다는 점을 알고 있었습니다. 하지만 작업을 시작했을 때 '중요해' 보이는 다른 것들을 발견했습니다. 가령 '가능성', 색의 즐거운 소리, 소위 '조화' 같은 것을 말합니다······ 하지만 그림에서 표현 외에 그 무엇 때문에 걱정할 필요는 없습니다. 그림은 자연과 전혀 다른 법칙에 지배되는 우주입니다. 자연은 무법 상태이고 무한하며 무질서하게 한없이 펼쳐진 원소로 이루어져 있습니다. 지성은 무한한 자연을 복제하기 위해 그 자체의 편협하고 엄격한 법칙을 만듭니

다. 법칙은 엄격해질수록 자연이라는 '수단'을 저버립니다. 이것은 예술과 전혀 무관한 일입니다…… 모든 예술은 자신만의 엄격한 규칙을 포기하는 순간, 즉 '순응'하는 순간 타락하기 시작합니다. 나는 지금 내가 꿈꾸던 법칙의 명판을 이미 본 것처럼 쓰고 있지요. 하지만 나는 온 힘을 다해 간절히 그 법칙을 찾고 있으며 내 그림은 이미 그 희미한 느낌을 드러내고 있습니다.

바로 이러한 정신으로 1911년의 동물 그림들이 그려졌다. 그는 마침내 〈빨간 말Red Horses〉도101과 더불어 자신의 주제를 오랫동안 그의 목표였던 공식적 용어로 요약했다. 자연에서 해방된 색은 그 본질을 발산할 수 있다. "나는 장식적 효과를 위해서가 아니라 오직 말의 실체를 박진감 넘치게 만드는 배경으로서만 나무 덤불을 파란색으로 칠할 것입니다"라고 그는 설명했다. 한편 색은 형태의 유기적 리듬과 균형을 이룬다. 이때부터 마르크가 〈커다란 파란 말Large Blue Horses〉을 그리든, 〈원숭이 프리즈Monkey Frieze〉를 그리든, 아니면 한 마리 〈파란 말 IBlue Horse I〉도102을 그리든 그의 구도에는 외적 정당성이 필요치 않았다. 시인 테오도어 도이블러Theodor Däubler(1876~1934)의 말처럼 "모든 동물은 그의 우주적 리듬의 화신이다."

마르크는 자신의 목표인 '예술의 동물화'를 거의 달성했다. 그는 자신의 성과 덕에 신미술가협회에 가입하라는 초청을 받았다. 얼마 지나지 않아 칸딘스키와 더불어 이 협회의 가장 호소력 있는 선동가가 되었다. 『청기사』의 출판을 가능케 하고 칸딘스키의 『예술에서 정신적인 것에 대하여』를 출판하도록 편집자 라인하르트 피퍼를 설득한 이도, 더 많은 대중에게 청기사의 정신을 설명할 기회를 활용한 것도 바로 그였다. 예를 들어 그는 1912년 『판』에서 이렇게 말했다.

우리 새로운 화가들이 과거의 모든 화가들처럼 자연에서 형태를 취하지 않았음을, 자연을 왜곡하지 않았음을 사람들은 진심으로 믿을까?……

101 프란츠 마르크, 〈빨간 말〉, 1911

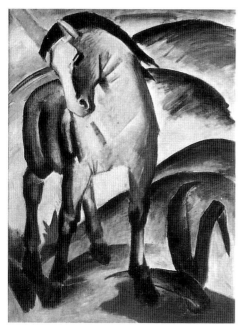

102 프란츠 마르크, 〈파란 말 I〉,
1911

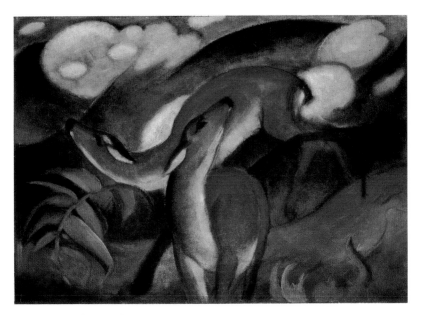

103 프란츠 마르크, 〈빨간 노루 Ⅱ〉, 1912

자연은 모든 예술에서처럼 우리 그림 속에서 빛을 발한다…… 자연은 우리 안팎에, 모든 곳에 있다. 하지만 완전한 자연이 아니라 자연에 대한 지배와 해석이라 할 만한 것이 있으니, 그것이 바로 예술이다. 요컨대 예술은 언제나 자연과 '자연성'으로부터 가장 대담하게 벗어나는 것이었다. 예술은 정신의 왕국으로 건너가는 다리이자 주술이다.

같은 기고문에 다음의 문장이 있다. "우리는 아름다운 자연의 외관을 지배하는 막강한 법칙을 드러내기 위해 자연의 재현에 더 이상 집착하지 않고 반대로 파괴한다." 그것이 바로 마르크가 동물의 개별적 형태와 풍경을 하나의 리듬에 근접시키고자 한 이유였다. 이를 위해 때때로 1912년 작 〈빨간 노루 Ⅱ Red Roe Deer II〉도103에서처럼 부드럽고 유려한 선을 사용했는데, 그 결과 구도의 긴장감은 현저히 줄어들었다. 1912년의 〈호랑이 Tiger〉도104처럼 각진 정육면체 형태를 시도하기도 했다. 하지만 개개

형태는 '입체주의'적인 반면 전반적인 그림은 그렇지 않다. 주제와 배경의 이러한 상호 침투는 『청기사』에서 피카소의 입체주의 그림이 지닌 '신비한 내적 구성'에 대해 썼을 때 마르크가 뜻했던 것이다. 그는 또한 미래주의가 표방하는, 회화적 요소의 리듬에 의한 실제 움직임의 재현을 참조하기도 했다.

1912년 가을 마르크와 마케는 파리에서 두 차례 청기사 전시회에 참여했던 들로네를 보았다. 이때 본 들로네의 창문 장식 그림은 마르크에게 깊은 인상을 남겼다. 그는 이 창문 그림의 투명성과 수정같이 맑은 형태의 유희를 채택했다. 〈숲 속의 사슴 II*Deer in the Forest II*〉, 〈개코원숭이 *Mandill*〉도105, 〈동물의 운명*Animal Fates*〉도106 같은 1913년의 그림들은 모두 투명해진 형태들이 겹치고 맞물리면서 해부된 동물과 풍경의 상호 침투를 묘사한다. 신비한 의미가 완벽하게 통일된 화면의 리듬 속에서 드러난다.

헤르바르트 발덴이 1913년 베를린에서 제1회 독일 가을 살롱 전시를 기획했을 때 마르크는 작품 선정과 전시에 중요한 역할을 하면서 참여 작가들이 추상 형태를 획기적으로 사용하는 데 충격받았다. 그는 이내 주제를 모두 저버리고 1914년에는 〈몸부림치는 형태들*Struggling Forms*〉도108, 〈유쾌한 형태들*Cheerful Forms*〉, 〈유희하는 형태들*Playing Forms*〉, 〈부서진 형태들*Broken Forms*〉 등의 제목을 붙인 추상적 작품에 전적으로 몰두했다. 그는 이렇게 설명했다.

나는 인간의 모습이 최초의 단계부터 추하고 동물이 훨씬 아름답고 순수하다고 여겼다. 하지만 동물 속에서도 혐오와 추함을 발견하게 되었기에 동물에 대한 내 묘사는 내적 충동에 따라 본능적으로 점차 도식적이고 추상적으로 변해 갔다. 나무와 꽃, 대지. 그 모든 것이 해마다 추잡하고 역겨운 면을 드러냈고 마침내 나는 자연의 추악함을 완전히 알게 되었다.

하지만 추상화 역시 그의 발전 중 또 다른 중간 단계였던 듯하다. 그의 마지막 그림은 1913년 그리고 1914년 다시 그린 〈티롤*Tyrol*〉도107이었

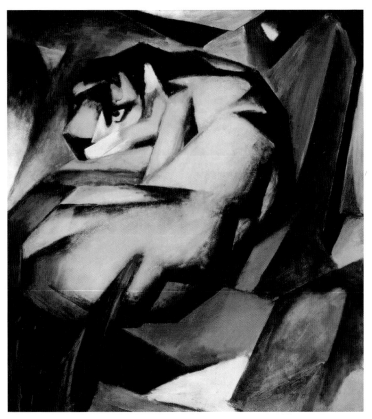

104 프란츠 마르크, 〈호랑이〉, 1912

다. 이 산악 풍경은 빛의 투쟁을 묘사하는 대작으로 기획되었다. 그는 자신의 모든 작품에 대한 해석을 주려는 듯 성모 마리아를 최종적인 결과물에 추가했다. 마르크는 1916년 3월 4일 프랑스 베르에서 사망했다.

| 아우구스트 마케 |

마케가 1910년 뮌헨의 미술품 딜러 브라클의 갤러리에서 프란츠 마르크

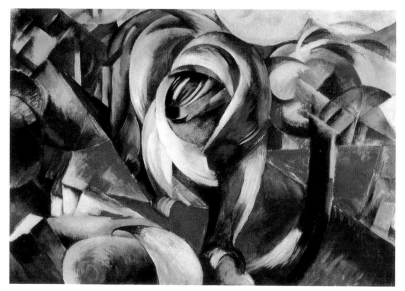

105 프란츠 마르크, 〈개코원숭이〉, 1913

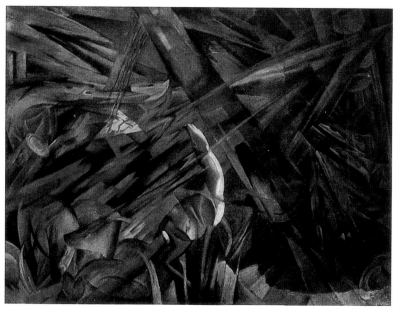

106 프란츠 마르크, 〈동물의 운명〉, 1913

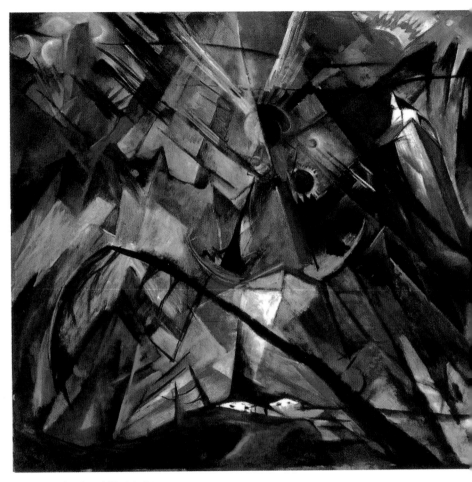

107 프란츠 마르크, 〈티롤〉, 1913-1914

의 드로잉과 석판화 몇 점을 보고 즉시 마르크를 찾기로 결심했을 때 그
의 나이는 겨우 스물 셋이었다. 두 화가는 깊고 흔들림 없는 우정을 나눴
지만 마케가 연장자 마르크의 열망에 동참한 것은 아니었다. 1910년 여
름 마르크는 화가 협회를 설립하기 위해 동분서주했고 『청기사』라는 제
목의 정기 간행물을 꿈꾸었다. 따라서 그에겐 신미술가협회에 가입하는
것이 당연한 수순이었다. 한편 마케는 언제나 침묵을 유지하고 있었다.

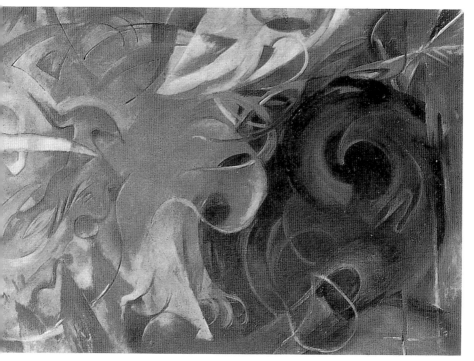

108 프란츠 마르크, 〈몸부림치는 형태들〉, 1914

그는 마르크에게 1910년에 편지를 보냈다. "이번 주 뮌헨에 머물면서 탄하우저 미술관에서 야블렌스키와 칸딘스키 등 신미술가협회 회원들을 모두 알게 되었습니다. 뮌헨으로선 그들의 존재가 너무나도 다행한 일입니다. 그들에게 관심이 가는군요." 그리고 12월 26일에 덧붙여 말했다.

　　하겐에 머무는 동안 마티스의 두 작품을 보고 넋을 잃었습니다. 일본 가면 수집품들은 정말 멋졌습니다! 신동맹 회원들의 그림은 그저 그랬습니다…… 칸딘스키와 야블렌스키, 베흐데예프, 에르프슬뢰는 엄청난 예술적 감수성을 갖고 있더군요. 하지만 그들이 해야 할 말에 비해 표현 수단이 과해 보였습니다. 그들의 목소리가 너무 좋고 멋있어서 말의 내용이 전달되지 않았습니다. 결과적으로 인간적 요소를 찾아볼 수 없었지요. 그

들이 지나치게 형태에 집중했다는 생각이 드는군요. 그 노력에서 배울 것이 많지요. 하지만 칸딘스키의 초기 작품과 야블렌스키의 몇몇 작품은 다소 공허해 보였습니다. 그리고 야블렌스키의 머리는 너무 많은 색으로 저를 바라보더군요. 파랑과 초록으로 말입니다. 제가 무슨 말을 하는지 이해해주시길 바랍니다. 제가 보기에 그들이 위대하지 못한 건 부쉬와 도미에, 그리고 때로는 마티스나 일본 춘화에도 있는 자명한 특징이 없기 때문인 듯 합니다.

『청기사』지에 가면에 대한 글을 기고하고 본에서《청기사》전에 참여했지만 마케의 의구심은 사그라들지 않았다.

사실 마케는 마르크와 칸딘스키에게 받은 인상을 직접 표현했던 상징적 추상화를 단 한 점만 그렸다. 의미심장하게도 두 편집자는 제1회 청기사 전의 카탈로그와 연감을 제작할 때 1911년 10월에 그린 이 그림 〈폭풍Storm〉을 수록하기로 선택했다. 마케는 어떤 일을 잠시 시작했다가 그만두는 경우가 잦았는데, 이번에도 1912년 봄 무렵 이미 이 단계를 넘어갔다.

1904년부터 1906년까지 그는 뒤셀도르프의 미술학교에 다니면서 연극 의상과 세트를 디자인했다. 율리우스 마이어그레페Julius Meier-Graefe의 책『마네와 그의 친구들Manet und sein Kreis』에서 인상주의를 알게 되었고 1907년 여름에 파리를 방문했다. 마네와 드가는 그에게 깊은 인상을 주었다. 드가의 파스텔화는 지금껏 보았던 그 무엇보다 더 독창적이라는 인상을 주었다. 파리 경험은 그에게 내재되어 있던 충동을 일깨어 주었다. 마케는 원색을 실험했고 지식과 기량을 높일 수 있는 기회를 하나도 놓치지 않았다. 1907년 가을에는 베를린에 가서 6개월 동안 코린트에게 그림을 배웠고 1908년 여름에는 파리에서 세잔과 쇠라, 고갱의 작품에 감동받았다. 1909년 다시 파리에 갔을 때에는 루이 무아예Louis Moilliet와 함께였다. 그 직후 작가인 친구 빌헬름 슈미트본Wilhelm Schmidtbonn의 초대로 바이에른 북부 호수 테게른제에 1년 간 머물면서 뮌헨에 있는 마르크

를 만났다. 친구 로타 에르트만Lothar Erdmann은 1908년의 일기에 당시의 마케를 이렇게 묘사했다.

그가 그리는 모든 것은 탐구, 자기 개발, 가장 심오한 것을 이해하고자 하는 갈망이다. 그는 지금도 작품을 제작하는 게 아니라 실험 중이다. 하루에 두세 점씩 그리곤 했으며 그의 스케치북은 이미 헤아릴 수 없을 정도로 많은 스케치로 채워져 있다. 그는 작품에 대해 신랄한 자기 비판을 멈추지 않기에 끊임없이 변화하고 발전하고 있다. 화가로서 그의 재능은 결코 그의 유일한 능력이 아니며 그의 문학 취미는 분명 최고 수준이고 어느 정도 철학과 과학에도 관심을 갖고 있다. 음악적 감수성이 풍부하고 그의 심리적 통찰은 종종 편파적이되 언제나 명민하다. 그는 천성적으로 선험적인 것에는 전혀 관심이 없었다. 그의 감수성은 원초적이고 심오하다.

109 아우구스트 마케 〈숲속의 소녀들〉, 1914

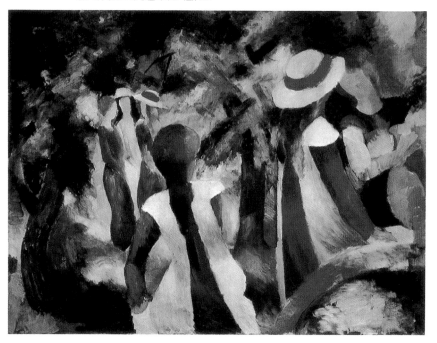

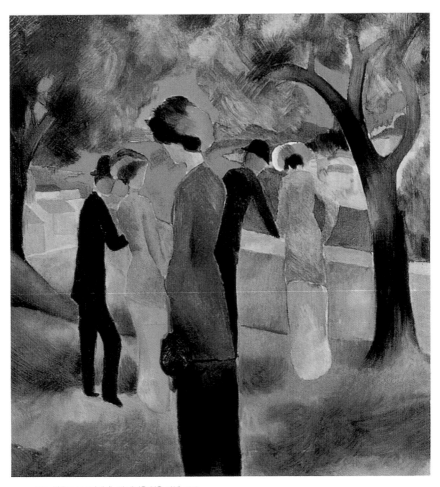

110 아우구스트 마케 〈녹색 재킷을 입은 여인〉, 1913

그는 크나큰 행복과 깊은 절망이 교차되는 황홀경의 무수한 순간을 경험했다. 이는 자신의 경험에서 모든 감정을 배워야 하는 위대한 화가의 운명이다. 그는 숭고한 것을 조롱하고 희화하면서도 그 중요성을 훼손시키지 않을 만큼 천재적이다······ 그는 삶에 대해 만족할 줄 모르는 호기심을 지녔고 그것을 충족시킬 재능도 겸비했다. 게다가 신들에게 사랑받는 이를 위해 마련된 행운을 갖고 있다.

테게른제에서 보내는 동안 2백 점의 그림이 탄생되었다. 마케가 그의 진정한 목표를 깨닫게 된 것도 이 시기였다. 그는 편지에서 이렇게 말했다. "지금 지독할 정도로 열심히 작업하고 있네. 내게 작업은 자연과 햇빛, 나무, 꽃, 사람, 동물, 주전자, 식탁, 의자, 산, 자라나는 것에 비친 물 등 이 모든 것을 찬양하는 것을 의미하지." 이런 기분에 빠져 있던 그에게 뮌헨에서 열린 마티스 전시회는 놀라운 경험이었고, 1910년 말 마르크에게 보낸 편지를 보면 그가 마티스에게 얼마나 열광했는지를 알 수 있다. 한편 그는 원색 실험에 몰두하던 1907년에 경험했던 것을 마침내 구조적인 용어로 평가할 수 있었다. 하지만 언제나 주제를 출발점으로 삼고 실제로 화폭에 작업할 때까지 예술적 문제에 영향받으려 하지 않았던 것은 마케의 특징으로 남아 있었다. 그러한 태도는 마르크가 수치스러워했던 '확신'을 그에게 가져다 주었다.

마케는 예술의 내용을 극화하려던 청기사의 주장을 거부한 덕에 자신에게 그림이 어떤 의미인지를 분명히 밝힐 수 있었다. 입체주의는 그에게 길을 보여 주었다. 그는 신미술가협회와 청기사의 전시회, 그리고 뒤셀도르프의 알프레드 플레히트하임의 미술관에서 피카소와 르포코니에, 그리고 특히 들로네의 작품을 보았다. 그가 《존더분트》전에 대해 쓴 편지에는 "피카소! 피카소! 피카소!"라는 의미 있는 외침이 적혀 있다. 마케는 이 전시회에 대부분 날카로운 모서리의 각진 형태로 이루어진 〈바닷가를 거니는 사람들*Walkers Beside the Sea*〉을 전시했다. 그가 풍경과 사람, 동물에 부여한 형식적 통일성은 이론적인 문제를 숙고해서 나온 결과가 아니라 그의 실제 경험을 반영했다. 따라서 그는 양식적 모방을 할 위험에 처해본 적이 없었다. 가령 그만의 독특한 색채가 주도하는 1912년 작 〈동물원 I*Zoologial Ctarden I*〉도111은 그때까지 쌓아온 자신의 경험에 대한 마케의 평가를 상징한다.

1912년의 미래주의 전시회는 그 밖의 새로운 인상을 주었다. 1912년에 그린 〈크고 밝은 쇼윈도*Large, Well-lit Shop Window*〉도112를 비롯해, 쇼윈도 앞에 서 있는 여인이라는 주제를 다양하게 그린 연작에서 마케는 시공간

속에 분리된 여러 인상을 서로 통합시키려는 가능성을 실험했다. 이번에도 이론은 그의 관심을 끌지 못했다. 1913년 3월 그는 철학자 에버하르트 그리제바흐Eberhard Grisebach에게 편지를 보냈다.

입체주의, 미래주의, 표현주의, 추상 미술은 예술적 사고가 이루고자 하고 이루는 중인 변화에 붙여진 명칭에 불과합니다. 누구도 공중에 멈춘 빗방울을 그린 적이 없고 언제나 빗줄기로 묘사되었지요. 석기 시대 사람들도 순록 무리를 같은 방식으로 그렸습니다. 요즘 사람들은 덜거덕거리는 마차와 깜빡거리는 빛, 춤추는 사람들을 모두 똑같은 방식으로 그리고 있습니다. 누구나 움직임을 그렇게 보고 있지요. 그것이 미래주의의 대단히 단순한 비밀입니다. 반대되는 이론도 있지만 그 예술적 실현가능성을 증명하기란 매우 쉽습니다. 공간과 표면, 시간은 서로 다르고 함께 섞여서는 안 되는 연속적 외침입니다. 이 셋을 나눌 수 있다면 좋았을 것을! 전 그럴 수 없습니다. 시간은 그림을 볼 때 큰 역할을 합니다. 처음에는 시시하고 텅 빈 표면인 그림은 제작되는 동안 리드미컬한 색과 선, 점의 네트워크로 뒤덮여 결국 살아 있는 움직임을 생생하게 재현합니다. 눈은 형태 변화밖에 없긴 하지만 파랑에서 빨강으로, 초록으로, 검은 선으로 갑자기 이동하고, 느닷없이 하얀색으로 튀어나오며 그 뒤를 이어 작은 빨간색 부분이 풀려난 곳에서 섬세한 노란색 부분으로 흘러갑니다. 작은 빨간색 부분은 초록으로 바뀌고 시선은 이번에는 다른 형태로 이끌려 일제히 다시 파랑과 빨강, 초록을 훑어보며 새로운 순환을 시작하지요. 어떤 부분은 따뜻한 주황색과 주홍색으로, 또 다른 부분은 차가운 검은색과 파란색, 하얀색, 회색으로 보입니다. 그걸 한꺼번에 모두 포착하기란 불가능합니다. 시간은 표면과 떼려야 뗄 수 없습니다.

1912년 마르크와 함께 간 파리 여행은 마케에게 더욱 중요했다. 들로네와는 금세 친해져 편지를 주고받았고, 들로네와 기욤 아폴리네르Guillaume Apollinaire는 1913년 2월 본에 있던 마케를 방문했다. 들로네가 주

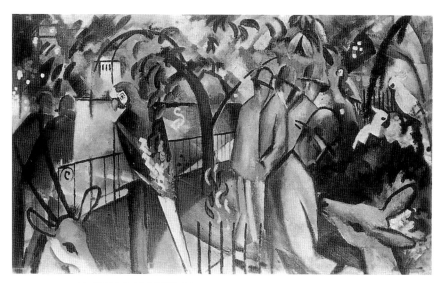

111 아우구스트 마케 〈동물원 I〉, 1912

장했던 색의 공간값, 그리고 그가 주장했던 색의 동시적 대조, 즉 분리된 동시에 통합된 색의 조화는 마케를 깊이 감동시켰다. "미래주의가 움직임을 묘사한다면 그는 움직임 그 자체를 전해 준다"라고 마케는 말했다. 이 같은 통찰력으로 무장한 마케는 1913년 가을 스위스의 툰 호수에 갔다. 그는 여덟 달 동안 거기 지내면서 세상의 모든 아름다움을 보았고 자신의 그림 속에서 그 아름다움을 마술적인 색의 향연, 즉 '시각적 시의 세계'로 나타냈다. 그가 〈산책*Promenade*〉도115, 〈녹색 재킷을 입은 여인*Lady in a Green Jacket*〉도110, 그리고 〈목욕하는 여인들*Girls Bathing*〉도1 같은 그림을 그린 것은 바로 이 시기였다.

어느 한 양식에 속하지 않았던 그는 부드럽고 유려한 화풍과 동시에 더 엄격하고 기하학적인 화풍의 작품을 남겼다. 그는 화가 한스 투아르Hans Thuar에게 보낸 편지에서 다음과 같이 말했다.

작업 중에 새로운 것을 발견했습니다. 가령 빨강과 초록을 바라볼 때 움직이고 어른거리는 색의 조화가 있습니다. 자, 풍경 속의 나무를 바라본

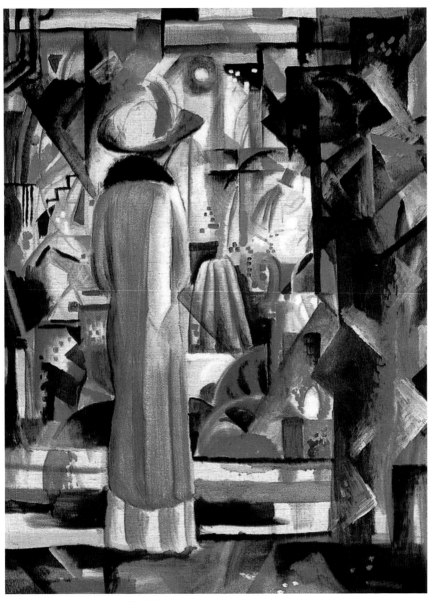

112 아우구스트 마케 〈크고 밝은 쇼윈도〉, 1912

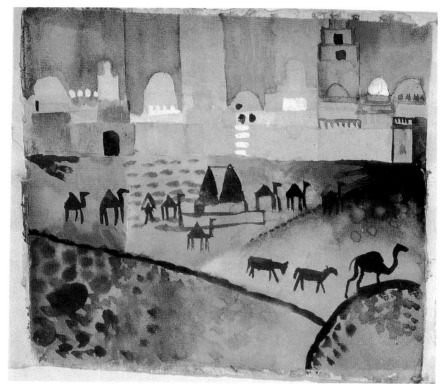

113 아우구스트 마케, 〈카이로우안 I〉, 1914

다면 나무를 볼 수도, 풍경을 볼 수도 있지만 양시점의 입체 효과 때문에 둘 다를 볼 수는 없습니다. 3차원적인 것을 그릴 때 일렁이는 조화로운 소리는 색의 3차원적 효과입니다. 풍경을 그릴 때, 그리고 잔잔하게 흔들리는 초록 나뭇잎 사이로 푸른 하늘이 모습을 드러내는 것은 초록이 자연에서 하늘과 다른 평면에 있기 때문에 그런 일이 일어나는 것입니다. 케케묵은 명암대비에 만족하는 대신 공간을 구성하는 색의 에너지를 찾는 것은 우리의 가장 큰 임무입니다.

툰 호숫가에 머무는 동안 마케는 클레, 무아예와 함께 튀니스에 가야겠다는 아이디어를 떠올렸다. 1914년 4월의 이 유명한 여행은 단 2주

1915 102

114 파울 클레, 〈마르크 정원의 푄 바람〉, 1915

115 아우구스트 마케, 〈산책〉, 1913

동안만 지속되었다. 마케는 서른일곱 점의 수채화와 수백 장의 드로잉을 갖고 돌아왔다. 〈카이로우안 I*Kairouan I*〉도113등 마케가 스물일곱 살 때 습득했던 절대적 능력을 나타내는 이 귀중한 작품들은 당시 그들의 개념을 보여 주는 보물이다. 〈터키 카페 II*Turkish Café II*〉도116 같은 작품에서 알 수 있듯, 마케에겐 새로 얻은 풍부한 소재를 활용할 시간이 부족했다. 6월에 본으로 돌아갔을 때 그에겐 6주의 시간이 있었고 그 동안 예전의 주제를 다시 다른 일련의 대작을 그렸다. 그의 마지막 그림은 〈숲속의 소녀들*Girls among Trees*〉도109이었다. 이 작품은 마케가 천성적으로 갖고 있던 유쾌함과 삶에 대한 애정에 더해 해방감을 한껏 풍긴다.

마케는 1914년 8월 8일 병역에 소집되었고 9월 26일 샹파뉴에서 전사했다.

116 아우구스트 마케 〈터키 카페 II〉, 1914

파울 클레

파울 클레는 1911년 가을 칸딘스키의 소개로 청기사 그룹에 합류했으나 신중하고 조심스런 태도를 유지했다. 1898년 클레는 그림을 배우기 위해 처음 뮌헨에 갔고, 1906년부터 정착했다. 그는 상당히 늦은 시기에 뮌헨의 급진 세력과 접촉했다. 뮌헨에서 열린 전시회, 그리고 훗날 신미술가협회와 함께 전시했던 헤르만 할러와의 1901년 이태리 여행, 마케의 친구였던 무아예와의 1905년 파리 여행 덕에 이후 친구가 된 이들처럼 많은 경험을 쌓을 수 있었다. 앙소르와 뭉크, 세잔, 반 고흐를 알게 된 것은 그에게 중요한 계기가 되었다. 예를 들어 1908년 그는 일기에 두 차례에 걸친 반 고흐 전시회에 대해 이렇게 기록했다.

> 특히 지금 내 상황에서는 그의 정서가 낯설게 느껴지지만 그가 천재인 것만은 확실하다. 병적으로 감상적인 그는 항상 위험에 처해 있고 자신의 미래를 내다보지 않는 이들을 위험에 빠뜨릴 수 있다. 마음은 환한 별빛에 고통받는다. 참사 직전 그의 작품에서 고통은 해방된다. 깊은 비극이 여기서 일어난다. 진정한 비극, 실질적인 비극, 전형적인 비극이. 내 두려움은 당연하다!

그가 보고 경험한 것들은 작품에 직접 반영되기보다는 자신의 위치를 찾고 그것을 밝히는 데 도움을 주었다. "그렇게 밖에는 할 수 없는 사람, 즉 다른 것은 할 수 없는 사람은 자신의 양식을 찾아 낸다. 너 자신을 알라. 자신을 아는 일이야말로 양식을 만들어 내는 방법이다." 클레는 얼마 후 문제의 본질, 즉 내면과 외면의 조화를 이루는 일을 이해하게 되었다. 그는 일기에 이러한 목적을 향한 과정을 기록했다.

> 진로 변경은 몹시 갑작스러웠다. 1908년 여름 나는 자연 현상에 전념했고 1907~1908년의 흑백 풍경은 이러한 습작을 바탕으로 했다. 자연이

다시 지루하게 느껴졌을 때 나는 이 단계에 이르지 못했다. 원근법에 하품이 난다. 내가 지금 원근법을 왜곡하고 있는 건가? 이미 기계적인 방법으로 왜곡을 시도했었다. 내면과 외면의 간극을 가능한 한 거침없이 메울 또 다른 방법이 있을까?

앙소르와 반 고흐는 그에게 특정 상태를 표현할 수 있는 독립적인 요소로 선의 가능성을 보여 주었다. 클레는 1908년 말 이렇게 기록했다.

> 자연주의적 습작으로 새로 용기를 얻은 나는 이제 감히 정신의 즉흥성이라는 내 독창적 대지를 다시 딛고자 한다. 간접적인 자연에 대한 인상과의 관계로 다시금 실제로 내 영혼을 짓누르는 것을 구체화해 볼 수 있었다. 기록된 경험은 완전히 검은 선으로 대체된다. 오랫동안 지녀 왔으나 두려움 때문에 중단되었던 이 독창적 창조성은 자유롭게 분출될 것이다.

클레는 1909년부터 그린 드로잉에서 이 목표를 달성했다. 1911년의 〈레스토랑 풍경Scene in Restaurant〉도117처럼 대단히 불안정하고 섬세한 최소한의 획으로 사물을 묘사하여 선으로만 재현하는 그림을 제작했다. 꿈속의 경험과 감정, 분위기 모두 순전히 상상에서 비롯된 하나의 이미지 속에 반영된다.

클레에게는 드로잉에 대한 자신의 '기본적인 능력'을 그림으로 고스란히 옮기기 위해 드로잉과 색을 결합시키는 것이 훨씬 어려운 일이었다. 그는 1909년 뮌헨 분리파 전시에서 세잔의 그림을 보았다. "그는 반 고흐보다 훨씬 뛰어난 스승이었다"고 기록했지만 오랫동안 적절한 결론을 내릴 수 없었다. 이 시기에 그가 받은 모든 격려는 그의 드로잉과 관련되었다. 1910년 공동전시회가 스위스를 순회했고 뒤이어 1911년 봄 뮌헨의 탄하우저 갤러리에서 또 다른 공동전이 있었다. 1910년 알프레드 쿠빈은 클레의 그림을 샀고 얼마 후 개인적인 친분을 쌓았다. 1911년에는 무아예를 통해 마케를 만났다.

최소한 겉으로는 완전히 고립될 수 없었던 클레는 큰 기대를 갖지 않고 뮌헨의 새로운 화가 집단인 제마Sema에 합류했다. 쿠빈과 실레 역시 이 집단에 속해 있었다. 가장 중요한 우정을 쌓게 된 칸딘스키를 소개해 준 사람은 이번에도 무아예였다.

클레는 제2회 청기사 전시회에 참여했다. 칸딘스키와 마르크를 만난 덕에 '원형에서 전형으로' 발전하고 '미술을 창조의 직유로' 이해한다는 자신의 목표를 확신하게 되었다. 클레는 고유색이라는 문제에 관심을 갖게 되었고 1910년 일기에 결론을 기록했다. "자연과 자연에 대한 연구보다는 물감 상자의 내용물에 대한 태도가 더 중요하다. 훗날 물감으로 이루어진 색의 건반으로 즉흥 연주를 할 수 있을 것이다."

청기사 전시회는 클레에게 파리를 한 번 더 답사하고 싶다는 욕망을 불러일으켰다. 1912년 4월 2주 동안 파리에 머물면서 우데 갤러리에서

117 파울 클레, 〈레스토랑 풍경〉, 1911

열린 루소와 피카소, 브라크의 전시회를, 칸바일러 갤러리에서는 드랭과 블라맹크, 피카소 전시회를, 베르넹 죈느 갤러리에서 마티스 전시회를 보았다. 그는 들로네와 르포코니에의 작업실을 방문했다. 특히 클레가 『슈투름』지를 위해 기고문을 번역해 준 들로네와의 만남은 색을 지배하는 양적 및 질적 규칙에 관심을 갖게 하였고, 그때부터 이 규칙은 그의 뇌리에서 떠나지 않았다. 하지만 클레는 모든 경험과 영향을 압축해서 묘사할 수 없다고 느꼈고 꾸준히 신중하게 더듬어 나가야 한다고 여겼다. '목표를 달성하는 것보다 더 중요한 것은 없기 때문에' 서둘러 목표에 이르고 싶다는 욕망은 없었다.

1914년 4월 그는 마케, 무아예와 함께 튀니스에 갔을 때 색이란 표현의 독립적인 형태, 그가 이용할 수 있고 이용해야 하는 수단이라는 깨달음을 얻었다. 튀니스에 도착한 바로 그날 "칙칙한 태양. 불투명한 약속의 땅. 마케 역시 그렇게 느끼고 있다. 우리 모두 여기서 제대로 작업할 것임을 알고 있었다…… 다 잘될 것이다"라고 기록했다.

색과 형태의 결합, 건축적 구성과 회화적 구성의 통합은 튀니스의 하늘 아래 현실이 되었다도118. 클레는 수채물감으로 '위대한 변형과 자연에의 완벽한 충성'을 그렸다. 열흘 후에는 이렇게 기록했다. "지금은 작업을 중단하고 있다. 격심하지만 적절한 스트레스를 느낀다. 때문에 작업할 필요가 없다는 확신이 든다. 색은 나를 사로잡았다. 색을 따라갈 필요는 없다. 색은 영원히 나를 사로잡을 것이다. 그것이 이 행복한 시간의 의미다. 색과 나는 하나다. 나는 화가다."

〈마르크 정원의 푄 바람The Föhn Wind in the Marcs' Garden〉도114에서처럼 1915년 클레는 당시 리드미컬하고 시적인 벌집 구조를 제작한 세잔과 들로네의 색상 변화를 기억하며 다양한 색으로 그림을 구성하려 했다.

클레는 청기사파에서 주도적인 역할을 하지는 않았지만 내적 경험 세계의 표현 수단을 찾아야 한다는 이 화파의 공통 목적을 이해하고 지지했다. 따라서 언제든 '표현주의' 기치 아래 공동 프로젝트에 참여할 각오를 하고 있었다. 1924년의 한 강연에서 클레는 이렇게 말했다.

당시 우리와 대립하던 인상주의자들이 묘목, 매일 보이는 덤불에 집중한 것은 전적으로 옳은 일이었습니다. 하지만 두근거리는 우리 심장은 아래로, 원시의 토양 깊숙한 곳으로 파고들어가도록 했지요. 이렇게 파고들면서 생긴 것, 즉 꿈이나 이상, 상상 등 원하는 대로 지칭할 수 있는 이것은 적절한 수단과 결합되어 예술적 창조 행위에 전적으로 헌신할 때에만 진지하게 받아들여집니다. 그런 일이 일어나면 그러한 호기심은 현실, 예술의 현실이 되고, 이는 삶을 일반적으로 보이는 것보다 조금 더 폭넓게 합니다. 일정한 해석을 곁들여 눈에 보이는 사물을 재현할 뿐 아니라 은밀히 이해한 그것을 가시화하기 때문입니다.

│하인리히 캄펜덩크│

하인리히 캄펜덩크는 1911년에 만난 마르크의 초대로 진델스도르프에서 합류했다. 1889년 크레펠트에서 태어난 그는 1905년부터 1909년까지 공예학교에서 요한 토른프리커Johan Thorn-Prikker(1868~1932)의 가르침을 받았다. 처음에는 섬유 디자이너가 될 생각이었던 듯하다. 1910년에는 아우구스트의 사촌인 헬무트 마케와 같은 작업실을 쓰다가 마르크를 찾아갔다. 특히 마르크는 그를 책임져야겠다고 여겨 모든 면에서 도움을 주려 했다. 아마 캄펜덩크가 화가로서 자신과 버금갈 만큼 빠르게 성장했기 때문일 것이다. 클레는 마르크에 대해 이렇게 말했다. "그는 재산을 모든 사람과 나눠 가지려 했다. 모두가 자신의 길을 따르지 않았다는 사실을 괴로워했다."

어쨌든 캄펜덩크가 마르크를 따랐다는 점은 1911년 작〈도약하는 말Leaping Horse〉도119에서도 뚜렷이 드러난다. 이 작품은 연감『청기사』에도 재수록되었다. 또한 1911년 미술상 알프레드 플레히트하임Alfred Flechtheim(1878~1937)은 다음과 같은 편지로 마르크의 분노를 자극했다.

118 파울 클레, 〈생제르맹의 집들(튀니스)〉, 1914

이번엔 캄펜덩크로군. 지난번 그가 제작한 세 템페라화를 내가 어떻게 생각하는지 편지를 보내지 않았네. 그 그림이 전혀 마음에 들지 않아서일세. 예전에 그린 그의 유화들은 강하고 독립적인 기질이 보였지만, 이세 점은 자네와 칸딘스키의 영향을 너무 많이 받아 독창성을 꽤 잃었더군…… 캄펜덩크가 다시 혼자 작업하면 더 나을 거라고 생각하지 않나?

캄펜덩크는 친구들과는 다른 개념으로 그림을 그렸고 이내 민속 예술과 흡사한 장식적인 동화 세계가 자신과 어울린다는 것을 알게 되었다. 1914년 작 〈살마이를 연주하는 여인Girl Playing a Shawn〉도120처럼 사람과 동물은 뻣뻣하고 움직임이 없으며 장식적인 식물과 나무 사이에서 서로

의 뒤에 있는게 아니라 서로의 위쪽으로 배치되어 있다. 그렇긴 하지만 캄펜딩크의 몇몇 그림에는 동화 같은 서정적 아름다움이 가득하다.

| 알프레드 쿠빈 |

신미술가협회가 발행한 최초의 전단에서 선언되었던 바 본질적인 것을 힘차게 표현하는 것은 알프레드 쿠빈의 작품에 확실하게 적용된 공식이 었다. 스물아홉 살이던 1906년 그는 현미경으로 본 것에서 영감을 얻은 대단히 추상적인 그림 연작을 그렸다.

나는 자연의 특정 구조를 연상시키는 것을 의도적으로 배제하고 무수한 포자와 포엽, 크리스털이나 조개껍데기와 비슷한 조각, 살점이나 피부, 나뭇잎, 그 밖의 것들을 이용해 그림을 제작했다. 나는 이 그림을 작업하는 도중에도 여러 번 놀랐고 몹시 만족했으며 그 어느 때보다 행복했다.

쿠빈은 신미술가협회의 제1회 전시회에 이런 템페라 일곱 점을 전시했다.

1909년 봄 쿠빈의 소설 『이면Die andere Seite』이 출판되었다. 이 소설에는 화가로서 자기 작품에 대한 이야기가 등장한다. 시인 막스 다우텐다이Max Dauthendey(1867~1918)는 쿠빈에게 보낸 편지에서 당시 이 책이 준 인상을 기록했다.

당신의 생각 속에서 혼돈으로 바뀐 현대를 보고 냄새맡고 맛보는 게 몹시 즐거웠습니다. 과학적 정밀성, 통계, 교육적 감옥, 부재하는 신의 시대는 당신의 훌륭한 영감을 통해 이로운 황무지로 바뀌었습니다. 그리고 밟혀 죽은 신비주의, 즉 거대한 거미는 벽을 타고 해부대로 기어 내려가 핀셋과 현미경 사이의 희미한 그림자처럼 누워 있습니다.

119 하인리히 캄펜덩크, 〈도약하는 말〉, 1911 120 하인리히 캄펜덩크, 〈샬마이를 연주하는 여인〉, 191/

 쿠빈이 미술의 진보 세력과 발맞추게 한 요인이 바로 이것이었다.
1909년부터 시작된 그와 신미술가협회의 관계는 칸딘스키를 통해 이루
어진 듯하다. 그는 공동 전시회에, 그리고 훗날 제2회 청기사파 전시회와
슈투름 갤러리가 기획한 가을 살롱에 참여했다. 그의 드로잉 두 점도121,
122이 『청기사』에 수록되었다.

 1913년 마르크는 새로운 프로젝트를 구상했지만 전쟁 때문에 결실
을 이루지 못했다. 그는 쿠빈에게 편지로 말했다. "성서의 몇 장면을 그
리고 싶지 않나? 대작으로, 아주 많이 말일세. 칸딘스키와 클레, 헤켈, 코
코슈카, 그리고 나도 참여한다네." 쿠빈은 다니엘서를 맡아 1918년 완성

했다.

　다른 청기사 화가들과의 공식적 차이는 그리 중요하지 않았고 대수롭게 여겨지지도 않았다. 그 차이는 그들을 결속시킨 기준, 즉 '예술에서의 정신'과 무관하기 때문이었다. 쿠빈은 꿈과 몽상 속에서 만들어진 생각으로 순수한 이야기를 전개하고 화폭에 담는 데 성공했다. 헤르바르트 발덴이 쓴 가을 살롱의 카탈로그 서문은 특히 그에게도 적용되었다.

　　예술은 이미 존재했던 것의 복제가 아니라 새로운 것의 선물이다. 잘 익은 과실을 맛있게 먹고 싶은 사람은 껍질을 벗겨야 한다. 아무리 아름다운 껍질도 부패된 과육을 감추지 못한다. 화가는 가장 은밀한 감각으로 본 것, 즉 존재의 표현을 그린다. 화가에게 '순간적인 모든 것은 하나의 이미지일 뿐'이다. 화가는 인생을 즐기고 외부의 모든 인상은 화가의 손에서 내면의 표현이 된다. 화가는 내면의 눈으로 탄생된다.

122 알프레드 쿠빈, 《『청기사』를 위한 드로잉》, 1911

121 알프레드 쿠빈, 《『청기사』를 위한 드로잉》, 1911

123 오스카 코코슈카, 《슈투름,지를 위한 포스터 디자인》, 약 1910

4

베를린, 빈, 라인란트

| 신분리파 |

마르크가 「독일의 야수주의The Fauves in Germany」라는 글을 쓰고 베를린의 신
분리파를 분리파 운동의 중심이라고 명명했던 1911년 가을, 이 그룹은
신미술가협회의 프라하와 뮌헨 출신 화가들을 객원으로 초대한 네 번째
전시회를 준비하고 있었다. 이 초청은 진보적인 미술의 대표자들이 독일
의 가장 중요한 곳으로 진입할 수 있게 해 주었다. 20세기로 전환된 이후
점점 더 많은 화가들이 이 거대도시로 몰려들었고 이들의 빠른 성장은
곧 독일의 그 어떤 다른 도시와도 비교할 수 없는 경제적 기회를 줄 수
있었다. 1898년 창립된 베를린 분리파는 빌헬름 황제 2세Kaiser Wilhelm II
(1859~1941)가 독려한 공식 미술에 대한 대항 세력을 강화하기 위해 독
일 전역의 화가들을 베를린으로 끌어모으면서 급격히 성장했다. 이 대항
세력의 대표자는 화가 막스 리베르만과 미술상 파울 카시러였다. 1901년
분리파는 반 고흐의 작품을 전시했고, 파울 카시러는 세잔의 전시회를
열어 황제의 분노를 샀다. 1902년 분리파는 뭉크 그림 72점을 전시했고
카시러는 쿠빈의 첫 번째 전시회를 열었다. 한편 32점의 카라라 대리석
조각상이 줄지어 세워진 빅토리아 거리가 베를린에서 개방되었다. 이 프
로젝트를 착수시킨 빌헬름 2세는 연설에서 이들에 대해 열변을 토했다.

> 내가 정했던 한계와 규칙을 넘을 것으로 여겨졌던 예술은 더 이상 예
> 술이 아니라 산업이고 공예다. 예술은 그래서는 안 된다. 크게 오용된 '자

유'라는 단어와 그 가치 아래 사람들은 자주 자존감을 지나치게 높이거나 낮춘다. 직접 표현하지는 못한다 할지라도 모든 사람이 가슴으로 느끼는 미의 법칙에서 벗어나, 순전히 기술적인 요구에 부응하는 특정 경향에 극도의 중요성을 부여하는 사람은 예술의 주요한 근원에 대해 죄를 짓는다. 하지만 그게 전부가 아니다. 예술은 국민을 가르치는 데 도움을 주어야 한다. 노동에 지친 하급 계층이 이상을 통해 자립할 기회를 주어야 한다. 다른 나라는 잃어버린 이 위대한 이상은 우리 독일 국민의 유산이 되었다. 독일만이 이 위대한 유산을 보호하고 간직하며 전파해야 한다는 사명을 지녔다. 그리고 이러한 이상 중 하나는 노동 계층에게 아름다운 것으로 발돋움하고 다른 생각에서 벗어날 기회를 주어야 한다는 것이다. 하지만 지금 숱하게 벌어지는 것처럼 예술이 더 끔찍한 형태로 고통을 표현하는 것에 지나지 않는다면 그건 독일 국민에게 죄를 짓는 것이다.

헤르만 오브리스트는 1903년 이렇게 답변했다.

베를린의 티어가르텐에 있는 기념비를 거닐면 바그너의 오페라 〈뉘른베르크의 명가수die meistersinger von nürnberg〉처럼 흥분되는가? 그렇지 않다……. 전 제국에는 소방관이나 그 비슷한 사람의 취향을 충족시키기 위해 특별히 제작된 것처럼 보이는 군인들을 위한 기념비, 똑같이 관습적인 유형의 빌헬름 황제를 위한 기념비가 널려 있다…… 시각미술은 인상이 아닌 이미지를 표현해야 한다. 순식간에 지나가는 인상 대신 깊은 인상과 존재의 강화를 표현해야 한다.

1910년까지 베를린 분리파를 단결시킨 힘은 자기 보호였다. 사회민주주의자 쉬데훔Südehum은 1904년 제국의회에서 "우리는 빌헬름 2세가 지휘하는 미술계를 거부한다"고 선언할 정도였다. 에른스트 바를라흐Ernst Barlach(1870~1938), 베크만, 라이오넬 파이닝어Lyonel Feininger(1871~1956), 칸딘스키, 케테 콜비츠Käthe Kollwitz(1867~1945), 뭉크, 놀데, 아미에트, 피

에르 보나르Pierre Bonnard(1867~1947), 드니, 마티스, 롤프스 등이 분리파의 회원이었고, 야수주의, 다리파, 뮌헨 신미술가협회 회원 그리고 1911년 이후로는 브라크와 뒤피, 피카소가 객원으로 작품을 출품했다.

하지만 젊은 회원들이 극소수였기에 자연히 나이가 많은 회원들이 주도했다. 1910년에 위기가 찾아왔다. 베크만의 위원회 당선이 원인이었다. 그러자 놀데는 회장 리베르만에게 사임을 촉구했고 결국 제명되었다. 마지막으로 스물일곱 명의 화가가 1910년 연례 전시회를 거부했고 그 결과 페히슈타인의 주도로 신분리파가 결성되었다. 다리파 회원 전원과 놀데, 롤프스를 포함해 열다섯 명의 화가가 신분리파에 합류했다. 1911년 봄에 열린 신분리파 제3회 전시회의 카탈로그 서문에는 그 선언서가 명시되어 있다.

인상주의의 색채 개념에서 비롯된 장식이 각국 젊은 화가들의 선언이다. 즉 그들은 더 이상 대상에서 규칙을 끌어내지 않는다. 그건 순수 회화로 인상을 얻기 위한 인상주의자들의 야망이었지만 그 대신 장식을 할 벽과 색에 대해 생각했다. 다양한 색이 부여한 헤아릴 수 없는 균형의 법칙이 자유로운 움직임과 공간의 확대로 엄격하고 과학적인 색의 규칙을 파기한 것과 같이 색면은 나란히 배치된다. 색면은 묘사된 대상의 기본 선을 파괴하지 않지만, 선은 다시 한 번 의식적으로 형태를 표현하거나 만들기 위해서가 아니라 형태를 묘사하기 위한, 감정 표현의 특징을 묘사하고 표면에 구상적인 대상을 단단히 두기 위한 하나의 요인으로 이용된다⋯⋯ 모든 대상은 색의 수단, 색채 구성, 그리고 자연에 대한 인상이 아니라 감정 표현의 총체적 목표로서의 작업일 뿐이다. 과학과 모방은 다시금 독창적 창조를 위해 사라진다.

1911년 11월에 열리고 놀데가 '앞으로 20년 안에 이보다 젊은 예술의 걸작들이 한데 집결되는 일은 없을 것'이라고 했던 제4회 전시회는 이미 더없이 중요했다. 다리파는 대다수의 회원이 '과거와 미래'를 분명하

게 구분할 만한 재능이 없다는 이유로 신분리파를 떠났다. 신분리파는 결과적으로 와해되었다. 페히슈타인은 즉시 옛 분리파에 재가입한 반면 다리파의 다른 회원들은 1913년에 다시 그곳에서 전시했다. 1912년 신분리파에 남아 있던 회원들은 베를린에서 진보 미술의 주요 지지자였던 헤르바르트 발덴에게 의지했다.

분리파는 1913년, 대다수의 회원이 떠나 '자유 분리파freie sezession'로 재결성했을 때 다시 분열되었다. 파울 카시러는 망설이던 화가들이 전시를 위해 준비한 그림을 매입하여 전시회에 참가하도록 설득했다. 그 덕에 1914년 자유 분리파의 최초 전시회는 경쟁 상대가 될 가능성이 있던 발덴의 가을 살롱을 무산시켰다.

발덴은 1910년 3월에 새로운 미술 운동을 옹호하는 주간지 『슈투름』지를 창간했다. 이 주간지는 순식간에 3만 부 이상 판매되었다. 발덴은 이 잡지에서 빈 화가 겸 대생화가였고 훗날 다리파가 된 오스카어 코코슈카 Oskar Kokoschka(1886~1980)를 적극적으로 알렸다도123. 하지만 1912년이 되어서야 발덴은 전시회를 열 수 있었다. 그는 청기사파와 코코슈카의 제1회 전시회로 갤러리를 개관했다. 그가 미래주의 화가들을 선보였던 제2회 전시회는 큰 성공을 거두어 하루에 입장객이 1천 명에 이를 때도 있었다. 전시는 매달 바뀌었고 1921년까지 백 차례에 이르렀다. 모두 유럽의 아방가르드에 전념했고 『슈투름』지에서 적극적으로 홍보되었다.

화가들은 발덴의 혈기왕성한 판매 방식에 짜증을 내곤 했다. 마케는 1912년 마르크에게 편지로 말했다. "그는 무서울 정도로 협회와 광고를 강압적으로 몰아붙인다. 『슈투름』과 끊임없는 선언서에 넌덜머리가 날 것 같다." 클레는 1912년 일기에 이렇게 기록했다.

다시 한 번, 바로 다음날 탄하우저 미술관에 미래주의 화가들의 그림이 전시되어 있을 때 보잘것없는 헤르바르트 발덴을 볼 기회가 있었다. 줄담배를 피우고 전략가처럼 명령하며 분주히 움직이고 있었다. 그는 대단한 사람이지만 무언가 빠진 부분이 있다. 그는 그림에는 조금도 신경 쓰지

않는다! 그저 그림에서 무슨 냄새를 맡는 후각이 뛰어날 뿐이다.

1913년의 제1회 독일 가을 살롱을 필두로 발덴의 많은 사업이 성공한 것은 아마 바로 그 때문이었을 것이다. 가령 독일 화가 중에서는 놀데와 다리파, 프랑스 화가 중에서는 브라크와 피카소가 빠지긴 했지만 그는 여전히 알렉산더 아르키펭코Alexander Archipenko(1887~1964)와 아르프, 빌리 바우마이스터Willi Baumeister(1889~1955), 마르크 샤갈Marc Chagall(1887~1985), 에른스트, 페르낭 레제Fernand Léger(1881~1955), 피터르 몬드리안Pieter Mondrian(1872~1944)뿐 아니라 예전에 전시했던 표현주의와 미래주의, 입체주의 화가들을 포함한 광범위한 최신 유럽 미술을 보여 주었다.

이 전시회는 금전적으로 완전히 실패했기 때문에 전시를 그대로 반복하는 건 불가능했다. 그 대신 발덴은 무수한 소규모 순회 전시를 기획했고, 때로는 독일뿐 아니라 스칸디나비아와 런던, 심지어 도쿄 등 최대 열두 곳에서 소규모 전시회가 동시에 열리기도 했다.

발덴의 선전기구인 『슈투름』지는 그가 '표현주의'라고 일컬은 새로운 미술의 성공에 결정적인 역할을 했다. 하지만 이와 동시에 그가 홍보했던 주요 화가들을 서서히 멀어지게 하는 방해물이기도 했다. 발덴은 프란츠 펨페르트Franz Pfemfert가 1910년 베를린에서 창간한 주간지 『디 악치온Die Aktion』을 창간호부터 반대하기도 했다. 이 주간지가 훨씬 정치 지향적이며 진보 예술의 편을 들었던 기관지였음에도, 아니 어쩌면 그 때문에 말이다. 그는 언젠가 여러 화가들에 대해 다른 태도를 취했다는 이유로 결코 용서할 수 없던 파울 베스트하임Paul Westheim(1886~1963)이 편집자로 있던 『미술잡지Das Kunstblatt』 같은 새로운 간행물에 대해서도 맹렬하게 적대감을 나타냈다. 발덴은 그 상황의 진실을 인정하지 않았다. 클레는 1916년 그에게 이렇게 설명했다.

『슈투름』지는 한때 미래에 대한 기관지로 훌륭했지만, 더 이상 새로운 것이 아니라 이미 확립된 것을 대표한다고 할 수 있다…… 지금은 시

대에 뒤떨어진 이 잡지에 대해 항의해야 한다는 것은 애석한 일이다. 세계 평화는 문화의 전면에 존재한다. 우리의 신념은 노신사들에게만 폭풍으로 보인다.

| 막스 베크만 |

내 생각에 예술에는 두 가지 방향이 있다. 당시 훨씬 우세했던 한 방향은 표면과 양식화된 장식 미술이었고, 또 다른 방향은 공간 및 깊이와 관련이 있다…… 나는 진심으로 공간과 깊이의 예술을 추구하고 그 안에서 나만의 스타일을 이룩하기 위해 노력한다. 내가 원하는 스타일은 외부 장식 예술과 대조적으로 가능한 깊이 자연의 핵심을, 대상의 영혼을 관통하는 것이다. 내가 경험한 많은 감정이 이미 전부터 존재했음을 잘 알고 있다. 하지만 내 감정에서 새로운 것, 내 시간과 정신에서 끌어낸 그 무엇도 잘 인식하고 있다. 그건 내가 규정하기를 원하거나 규정할 수 있는 것이 아니다. 그건 내 그림 속에 있다.

막스 베크만은 1914년 『예술과 예술가』에서 이렇게 말했다. 당시 서른 살이던 베크만은 이미 화가로 널리 알려져 있었다. 그의 작품 카탈로그가 수록된 그에 대한 논문이 한 해 전에 발표되었다. 그는 리베르만의 정신에 입각한 베를린 분리파가 극찬했던 그림의 가장 천재적이고 촉망받는 대표자였다.

1912년 『판』지에서 이루어진 베크만과 마르크의 논쟁은 그를 유명하게 만들었다. 마르크의 글 두 편에 대해 베크만은 이렇게 응수했다.

서 역시 질quality에 대해 할 말이 있습니다. 내가 이해한 대로의 질에 대해서요. 즉 매끄러운 복숭아색 피부와 반짝이는 손톱에 대한 감상, 예술적으로 관능적인 것, 부드러운 살과 공간의 깊이에 대한 감상은 표면뿐 아

니라 깊이에도 놓여 있습니다. 그렇지만 무엇보다 재료의 매력에 놓여 있지요. 렘브란트나 세잔, 혹은 프란스 할스Frans Hals(1580~1666)의 탁월한 붓놀림이 보여 주는 유화의 광택 말입니다.

마르크는 「반 베크만Anti-Beckmann」이라는 제목의 다른 글에서 다음과 같이 대답했다.

> 베크만 씨, 그렇지 않습니다. 질은 반짝이는 손톱이나 유화의 광택에서 볼 수 없습니다. 질은 작품의 내적 위대성, 즉 모방자와 겁쟁이들의 작품과는 구분되는 속성에 주어진 명칭입니다.

베크만은 분명 동시대 사람들과 달리 형태의 급진적 부활을 추구하지 않았다. 하지만 그 대신 그가 나고 자랐던 전통을 발전시키고 그 정신을 계승하는 데 관심을 갖고 있었다. 그는 1899년 겨우 열다섯 살에 바이마르의 아카데미에 입학해 초상화가이자 풍속화가였던 카를 프리트효프 스미스Carl Frithjof Smith(1859~1917)에게 훌륭한 교육을 받았다.

1903년 바이마르를 떠나 처음으로 파리에 가서 6개월간 머물며 인상주의, 특히 마네에게서 결정적인 영향을 받았다. 1904년에는 베를린에 갔다. 그가 대중에게 자신의 뛰어난 능력을 처음 선보인 것은 바이마르의 독일 화가 동맹의 전시회에 출품했던 대작 〈바닷가의 청년들Young Men Beside the Sea〉이었다. 이 그림은 바이마르의 박물관에 매각되었을 뿐 아니라 그에게 가장 오래된 독일 미술상인 빌라 로마나 상을 안겨 주어 6개월간 플로렌스에서 유학할 수 있었다. 베크만은 같은 전시회에 또 다른 그림 〈커다란 임종의 장면Large Deathbed Scene〉도124을 출품했지만 심사위원단은 이 그림을 거부했다. 뭉크와 유사한 이 그림에서 베크만은 어머니의 사망을 회고한 듯한 끔찍한 장면을 화폭에 바로 옮겼다. 그리고 〈커다란 임종의 장면〉을 보건대 그가 더욱 뛰어난 가능성을 보여 주고 있으니 관습적이고 고전적인 인물 구도를 버리도록 젊은 화가에게 충고했던 이가

124 막스 베크만, 〈커다란 임종의 장면〉, 1906

바로 뭉크였다.

　이는 단 한 번의 폭발로 남았지만, 베크만이 결국 동시대 사람들과 그리 멀리 떨어져 있지 않다는 점을 보여 주었다. 쿠르트 글라저Curt Glaser(1879~1943)는 1924년에 "베크만은 소통을 열망하는 화가 중 한 명이다. 그는 형식 때문이 아니라 내적 충동 때문에 '표현주의자'다"라고 기록했다.

　베크만은 역사화를 자신의 표현수단으로 택했다. 1906년에는 〈드라

마Drama〉라는 제목의 십자가 고난을 그렸다. 같은 해 베를린에서 열린 대규모 들라크루아 전시회는 그에게 자신이 택한 길이 옳았다는 확신을 주었다. 그는 때로는 2~3미터가 넘는 대형 캔버스에 전투 장면이나 십자가 고난, 성령 강하, 십자가를 진 그리스도, 아담과 이브, 비너스와 마르스, 삼손과 델릴라 같은 주제를 그렸다. 그리고 1910년 작 〈메시나 지진 Messina Earthquake〉이나 1912년 작 〈타이타닉 호의 침몰Sinking of the Titanic〉처럼 당대 사건의 묘사도 실험했다. 또한 대개 더 작은 크기의 풍경화와 초상화도 그렸다. 하지만 그가 '내상의 영혼'을 관통하는 데 성공한 경우는 거의 없었다. 그의 형식적 수단은 이 과제에 부적합했다. 1913년에 아주 많은 그림을 그린 후 1914년에는 극소수의 작품만 제작한 것을 보면 그 역시 이 점을 깨달았음이 틀림없다.

베크만은 제1차 세계대전이 일어나자 의무대에 자원했다. 처음에는 동프로이센에, 그 다음에는 플랑드르에 배치되어 거기서 헤켈을 만났다. 공포와 죽음을 직접 목격한 후 1년 넘게 괴로워했던 그는 자신이 갈 길을 찾아냈다. 표면의 광택은 더 이상 그의 관심을 끌지 못했다. 그는 1915년 아내에게 편지를 보냈다. "서서히 더 단순해지고 점점 더 내 표현에 집중하되 인생의 역동성과 충만함, 원만함을 버리지 않고 오히려 더욱 더 심화시키기를 바랍니다. 내가 말하는 심화된 원만함이 무슨 뜻인지 알겠지요. 아라베스크나 칼리그래프가 아니라 볼륨과 유연성이라는 걸 말입니다."

1915년 신경쇠약에 걸린 후 베크만은 복무 해제되었다. 그는 작품뿐 아니라 사생활까지 포함해 과거와 완전히 결별했다. 아내와 헤어지고 프랑크푸르트에 정착했다. 하지만 오랜 시간이 지나서야 그림 속에서 공포와 두려움을 없애고 죽음과 위험을 두려워하지 않을 수 있었다. 1917년에 그린 〈붉은 스카프를 두른 자화상Self-portrait with a Red Scarf〉도129는 고통스러워하고 쫓기는 베크만을 보여 준다. 그림 속 인물은 똑바로 서지 못하고 그림 가장자리에 기대어 힘겹게 몸을 지탱하고 있다.

베크만은 19세기 극작가 하인리히 폰 클라이스트Heinrich von Kleist (1777~1811)를 인용한 바 있다. "더 강인한 사람이었다면, 무엇을 해낼

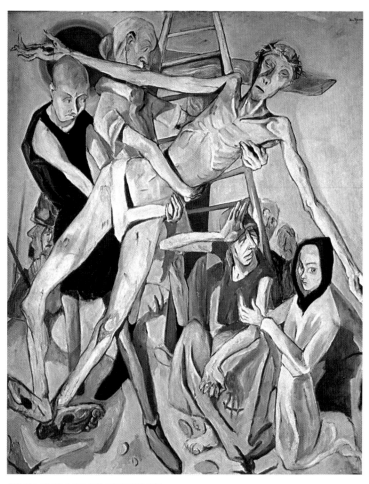

125 막스 베크만, 〈그리스도의 십자가 강하〉, 1917

수 있을지 생각해 보라." 베크만은 강인했다. 전쟁 전 몰두했던 주제의 그림을 다시 그렸다. 1916년에는 미완성인 기념비적 작품 〈그리스도의 부활*Resurrection*〉을 그리기 시작했고 1917년에는 〈그리스도와 간음한 여인 *Christ and the Woman Taken in Adultery*〉과 〈그리스도의 십자가 강하*Deposition*〉도125를 그렸다. 그의 뛰어난 기교가 모두 이 작품에 발휘되어 있다. 그 구도는 베크만이 이 시기 무수한 삽화와 연작, 단일 작품에서 연습했던 드로잉

을 기반으로 한다. 색은 차가운 부분적 색채로 바뀌었다. 전체 화면은 날카롭고 각진 형태로 가득하고 이 형태들은 서로 거칠게 겹쳐져 있다. 선 원근법이나 대기 원근법으로 부여된 질서는 존재하지 않는다. 하지만 베크만은 '공간과 깊이의 예술'에 변함없이 충실했다. 훗날 그는 "맨 처음에 공간이 있었다는 것은 신비하고 이성으로는 이해할 수 없다. 시간은 인간이 만든 것이나 공간은 신들의 궁전이다"라고 기록했다. 1916년에 이미 이렇게 말했다.

무시무시한 깊이를 감추기 위해 전경이 쓰레기 같은 것으로 가득 채워져 있는 이 무한한 공간. 미천한 인간이 캄캄한 구멍을 아주 조금 가리기 위한 생각—조국, 사랑, 예술, 종교—을 떠올릴 준비를 갖추지 못한다면

126 막스 베크만, 〈밤〉, 1918

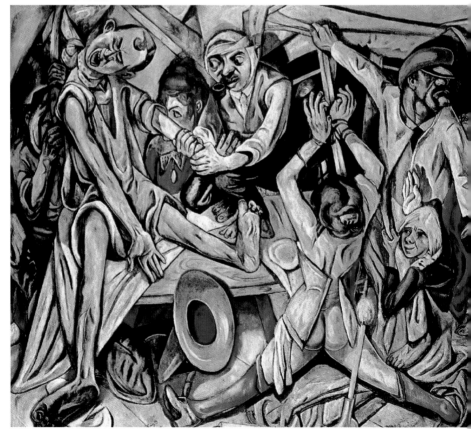

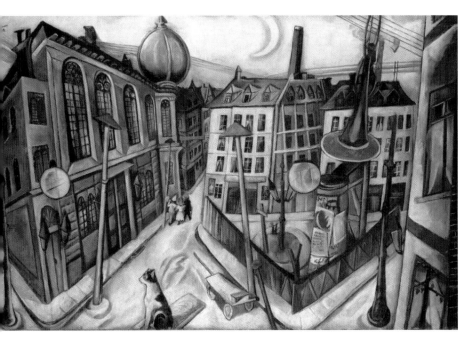

127 막스 베크만, 〈시너고그〉, 1919

무엇을 할 수 있을까. 이러한 존재감은 끊임없이 영원 속에 버려졌다. 이 외로움.

공간이 자신에게 보여 준 문제를 해결하기 위해 베크만은 '공간 공포'를 공유하던 중세 시대에 의지했다. 1903년 파리에서 그에게 가장 깊은 인상을 주었던 작품은 동시대인의 그림이 아니라 아비뇽의 거장이 그린 〈피에타Pietà〉였다.

"이 모든 것, 전쟁으로 인해 벌어진 일들이나 삶 전체를 영원의 드라마 속 한 장면으로 볼 수 있다면 많은 것들이 감당하기에 훨씬 수월해진다." 그러한 장면은 고문과 살해의 소름끼치는 악몽이었고, 그는 여기에 〈밤The Night〉도126이라는 제목을 붙였다. 그는 1914년의 에칭에서 이미 이 주제를 다룬 바 있었다. 공포, 고문, 고독은 1919년의 〈시너고그The Synagogue〉도127처럼 전쟁 이후의 몇 점 안 되는 풍경화의 지배적인 특징이

기도 했다.

1920년 작 〈카니발Carnival〉도130이나 1922년 작 〈가면무도회 전Before the Masked Ball〉도128처럼 1923년까지 베크만의 그림 속에서 세상은 너무나 밝은 스포트라이트 아래 기괴하고 침울한 어릿광대 연극처럼 보인다. 사람들은 서로 단절되어 있고 무수한 소품으로 무엇을 해야 할지 모르는 듯하다. 이 같은 그림의 단호하고 정적인 배치, 차가운 스타일의 묘사, 세부묘사 방식은 대상을 뚜렷하게 만들고 내면의 다급한 감정을 담고 표현력을 통제하고자 하는 베크만의 크나큰 욕망을 드러내기 위해 이용되었다.

감상적인 성향만큼 내가 혐오하는 것은 없다. 형언할 수 없는 인생사를 기록하고 싶다는 내 소망이 더욱 강렬해질수록, 내 안에서 인간의 실존을 넘어서는 고통이 심할수록 나는 차갑게 입을 굳게 다물고 활력이라는 이 끔찍한 괴물을 포착하고 투명하고 날카로운 선과 표면 속에 가두고 억누르며 목을 조르고 싶어진다. 나는 울지 않는다. 노예의 상징인 눈물을 혐오한다. 나는 언제나 본질적인 것에 집중한다.

팔다리에, 표현을 뚫고 나가는 놀라운 축소 감각에, 공간 분할에, 곡선과 직선의 결합에…… 표현의 깊이, 그림의 설계에.

신앙심! 하느님? 너무나 아름답고 그만큼 남용되는 말. 죽을 때까지 그림을 그릴 수 있다면 나는 둘 다를 그릴 것이다. 채색되거나 드로잉된 손, 웃거나 우는 얼굴. 그것이 내 신조다. 인생의 무언가를 느낀다면 그 안에 있다…….

| 라이오넬 파이닝어 |

1917년 헤르바르트 발덴은 슈투름 화랑에서 총 111점에 달하는 라이오넬 파이닝어 작품의 첫 번째 전시회를 열었다. 이 전시회는, 본인의 표현

에 따르면 마흔여섯 살이던 파이닝어 인생의 전환점이었다. 그는 하루아침에 화가로 인정받았다. 그 후 2년도 채 지나지 않은 1919년, 그는 바이마르의 바우하우스 교수로 임용되었다.

파이닝어는 그 전에 베를린의 가장 유명한 정치 만화가로 널리 알려져 있었다. 베를린의 미술학교를 졸업한 후 1894년부터는 『베를린 일보Berliner Tageblatt』의 부록인 풍자 주간지 『유머잡지Lustige Blätter』와 『농담Ulk』에, 이후엔 『바보배Das Narrenschiff』와 『스포츠 유머Sporthumor』에 만화를 기고했다. 그가 어찌나 큰 성공을 거두었는지 1901년 일찍이 게오르크 헤르만Georg Herrmann은 『19세기 독일 캐리커처Die deutsche Karikatur im. 19 Jahrhundert』에서 "라이오넬 파이닝어는 제일가는 베를린 그래픽 아티스트였다"고 말했다.

파이닝어는 1905년부터 만화를 그만 그려야 한다는 압박감에 시달렸다. "나는 나를 유명하게 만든 바보 같은 농담 탓에 예술가라 할 수 없다"고 했다. 바로 이 시기에 그는 바이마르와 튀링겐의 풍경을 보게 되었고 수십 년 동안 그 풍경을 소재로 삼았다. 1905년 아내에게 보내는 편지에 그곳의 아름다운 경치에 대해 이야기했다.

매일 아침 내 눈앞에 그림이 펼쳐집니다…… 바로 앞부터 저 멀리까지 사방에 집이 있습니다. 아래쪽 집들은 그림자 속에 서늘하지만 위쪽에 있는 집들은 이미 따뜻하지요. 창문 밑에는 그늘이 지지만, 위에는 은색 빛이 반사되고 맨 꼭대기 지붕에는 새파란 하늘이 비칩니다. 그리고 이 길고 가파른 정면 맨 위층은 태양의 황금빛으로 환하게 빛나면서 내 책상에, 이 편지지에 반사되어 오팔처럼 황금색과 자주색 빛을 발합니다. 위층의 금색 띠 너머 청록색 하늘은 눈물이 날 만큼 아름답지요. 매일, 지금도 말입니다…… 누구도 내게 말해 주지 않았지만 이 빛나는 창은 모두 내 것입니다. 당신에게 드리다…… 이 창문을 말입니다. 아주 어릴 적부터 시골에 살던 내가 얼마나 반짝이는 창문을 좋아했는지 모릅니다. 그 안에서 모든 것이 이루어질 것입니다. 서쪽을 향한 두세 줄의 창문들은 저 멀

리 반쯤 나무에 가려진 엷은 금자색을 화살처럼 금빛 하늘로 다시 돌려 보내어 그림 전체를 형언할 수 없을 만큼 아름다운 노을 빛으로 바꿉니다. 동쪽의 곤히 잠든 하늘에는 갑자기 태양 빛을 받은 서쪽 하늘의 보석 같은 것들이 아무렇게나 놓여 있습니다. 나는 소름이 돋을 만큼 아름다운 이 두 하늘의 격렬한 대치를 알게 됩니다…… 만물에 대한 사랑…… 가끔은 이처럼 내가 그저 군중 속의 한 사람이 아니라는 것을 알고 있습니다.

파이닝어는 원하는 기법을 배우기 위해 1906년 파리로 향했다. 1892~1893년 겨울에 가르침을 받았던 이탈리아 조각가 콜라로시의 아틀리에에서 공부했다. 그는 독일 화가 푸르만과 몰, 레비 같은 마티스의 친구들을 사귀었고 카페 뒤 돔에 자주 드나들었다. 1908년까지 계속 파리에 머물다가 갑자기 노르망디와 흑림 지역, 발트 해를 찾았다. 파이닝어는 입체감 없이 대상의 실루엣으로만 그림을 그리는 실험을 하면서 대상과 공간의 통일성을 혼자 힘으로 발견했다. 그로선 '익숙한 현실'에서 벗어나기가 힘들었지만 "눈에 보이는 것을 내면에서 재구성하고 구체화해야 한다"는 점을 알고 있었다.

베를린으로 돌아온 후에도 만화가였던 경험은 1911년까지 몇 년 동안 그의 작품에 현저한 영향을 주었다. 이 시기에 그린 파이닝어의 그림 대부분이 환상의 세계로 실려 간 인물들이었고, 그는 이 그림을 '무언극 그림'이라고 칭했다. 그의 색채는 야수파를 연상시켰다. 반 고흐에게 경의를 표하는 풍경화를 스케치하기도 했다.

1911년 다시 파리에 가서 2주 동안 머물던 그는 오랫동안 직감적으로 추구했던 것을 입체주의에서 발견했다. 〈자전거 경주Cycle Race〉도132처럼 1912년 작품들의 투명하고 각진 기둥 같은 구성은 리듬과 형태, 원근법과 색채의 완벽한 통합에 기여한다. 파이닝어는 1912년 이렇게 말했다. "나는 완전히 새롭고 오로지 나만의 것인 대상의 원근법을 만들기 위해 노력하고 있다. 나 자신을 그림 속에 넣고 그 관점에서 그린 대상과 풍경을 보고자 한다." 여기서 그의 전제는 입체주의와 비슷하지만 그의 목표

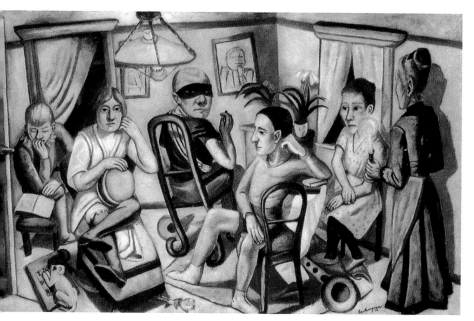

128 막스 베크만, 〈가면무도회 전〉, 1922

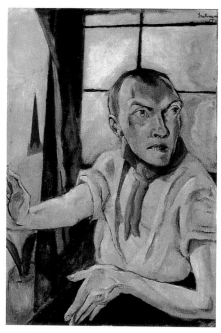

129 막스 베크만, 〈붉은 스카프를 두른 자화상〉, 1917

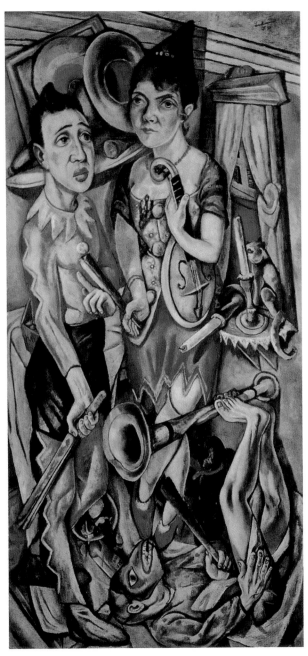

130 막스
베크만, 〈카니발〉,
1920

는 전혀 달랐다. 그의 목적은 해체가 아니라 집중이었다.

1912년 파이닝어는 다리파 화가들을 만나 슈미트로틀루프, 헤켈과 친하게 지냈다. 또한 같은 시기에 쿠빈을 알게 되었고, 그를 통해 1913년 발덴의 가을 살롱에 참가하라는 초대를 받았다. "저마다 가장 내밀한 표현 형태로 뚫고 가려는 다른 사람들과 작업한다고 생각하니 힘이 솟는다"고 쿠빈에게 말했다.

1913년 여름 파이닝어는 회화 작업을 위해 튀링겐을 방문했다. 그리고 1906년에 스케치를 하며 시간을 보냈던 겔메로다에서는 사실상 전작품의 기본 테마였던 것으로 작업하기 시작했다도131. "내가 그림 속 인물을 평범하게 묘사하리라고는 생각하지 않는다. 한편 나는 오직 인간성 하나에 감동받는다. 따뜻한 인정 없이는 아무것도 할 수 없다." 교회, 공장, 다리, 집 같은 건물들은 그에게 법칙, 정당한 정신력의 은유였다. 1916년의 〈지르호 V*Zirchow V*〉도133에서처럼 불안과 진동이 이 시기에 표현

131 라이오넬 파이닝어,
〈겔메로다 I〉, 1913

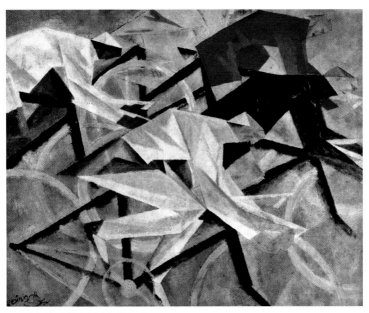

132 라이오넬 파이닝어, 〈자전거 경주〉, 1912

수단으로 이용되었다면, 기념비성의 추구는 이내 완벽한 평화로 이어졌다. "언젠가 나 자신을 고통과 분열에서 구해 내는 데 성공할지 모른다. 궁극적인 형태는 그림의 완전한 평화로만 이루어질 수 있다." 이러한 평화는 1917년 작 〈목욕하는 사람들 II*Bathers II*〉도134에서처럼 파이닝어가 미동도 없는 배와 사람들을 묘사할 때 전쟁이 그의 정신에 드리운 어두운 그림자를 반영하는 강박으로 흔들리기 시작했다.

파이닝어는 어떤 선언에 참여하지도, 특정 화파에 속하지도 않았지만 명백히 표현주의자라고 자처한 소수 표현주의 화가 중 한 명이었다. 그는 1917년 파울 베스트하임에게 보내는 편지에서 이렇게 말했다.

개별적 작품은 적절한 창조 행위를 통해 불가피하고 꼭 필요한 해방 욕구와 특정 순간의 가장 내밀한 심리 상태를 표현하는 역할을 합니다. 그림의 리듬과 형태, 색깔, 분위기로 말이지요.

에른스트 바를라흐

에른스트 바를라흐는 오랫동안 이곳저곳을 다닌 후 1905년 베를린에 정착했다. 함부르크와 드레스덴에서 공부하고 파리에서 두 번 장기 체류한 후 홀슈타인에 있는 생가로 돌아갔고 튀링겐에서 살다가 베스트발트의 도예학교에서 교편을 잡았다. 이 긴 여정을 보내는 동안 그에겐 특별한 목표나 계획이 없었고, 예술 활동 역시 방향이 없었지만 이미 조각가이자 그래픽 예술가, 작가로서 재능을 발휘하고 있었다. 1906년 그의 일기에는 이렇게 기록되어 있다. "신화적 견해가 내게는 모든 예술의 토대다…… 시각적 창조는 신성한 예술, 고귀한 예술이다. 따라서 단순한 기술적 능력에서 비롯된 현실의 예술보다 더 훌륭하다. 환영은 관능적인 광경을 표현할 수 있는 능력이다."

1906년 바를라흐가 서른여섯 살 때 바르샤바와 키예프를 경유해 러시아의 하리코프와 도네츠 분지에서 발견한 자연은 그에게 경이로운 경험이었다. 그가 발견한 것은 단순히 형태를 통합된 덩어리로 발전시키는 법이 아니었다. "뜻밖의 계시가 내게 전해졌다. '너는 막힘없이 네 모든 것, 가장 내밀한 신앙심의 몸짓과 분노의 몸짓을 주저 없이 드러낼 것이다. 거기엔 지옥 같은 천국이든 천국 같은 지옥이든, 러시아에서 깨달은 모든 것을 표현할 수 있는 방법이 있기 때문이다'라는 말로."

'천당과 지상 사이의 무력 상태에 놓인 인간의 상징이라 느꼈던' 러시아 농민과 거지들은 베를린으로 돌아온 그의 주제에 영감을 주었다. 종종 그의 조각과 드로잉의 모티프는 거의 동일했다. 가령 1910년에 제작한 조각 〈수심에 잠긴 여인*Careworn Woman*〉은 〈죽음의 날*The Dead Day*〉 연작 중 한 점인 1912년의 석판 〈이야기하는 부부*Couple in Conversation*〉도135 속 여인과 대단히 비슷하다.

바를라흐는 1906년 베를린 분리파 회원이 되었고 그곳에서 1907년부터 정기적으로 전시했다. 파울 카시러와 친해진 덕에 금전적인 걱정을 덜 수 있었고, 1909년에는 빌라 로마나 장학금을 받아 플로렌스에 체류

133 라이오넬 파이닝어, 〈지르호 V〉, 1916

했다. 1912년 석판 연작이 수록된 바를라흐의 첫 번째 희곡『죽음의 낮』
이 브루노 카시러Bruno Cassirer(1872~1941)에 의해 출판되었다. 바를라흐는
1910년 베를린을 떠나 메클렌부르크에 있는 귀스트로에 정착해 1938년
죽을 때까지 살았다. 바를라흐는 정신적, 지적으로 당대 진보파와 많은
공통점을 갖고 있었고 바로 그랬기에 그들을 향해 목소리를 낼 수 있었
다. "부르조아의 사고방식에서 벗어나야 한다! 정신의 왕국에서 살기 위
해 용기를 내야 한다!" 또한 그가 직관적으로 거부한 것도 많았다. 1911
년 그는 칸딘스키의『예술에서 정신적인 것에 대하여』를 단호히 거부했
다. '반점과 얼룩, 선'이 '극심한 정신적 장애'를 일으키게 한다고 생각한
것이다. 그는 피카소가 일종의 사기꾼 같다고 여겼다. "내게 자연은 내적

134 라이오넬 파이닝어, 〈목욕하는 사람들 Ⅱ〉, 1917

존재의 표현이고, 인간은 우리의 내면과 그 배후를 곱씹고 괴로워하며 들추어내는 한 신의 표현이다." 바를라흐 자신은 말년에 1908년과 1912년 사이에 제작했던 작품을 복제하기 시작했을 때 분리파에서 탈퇴했다.

│루트비히 마이트너│

그가 행하는 모든 것이 표현이자 폭발이다. 이것은 끊임없이 분출되는 내면의 불 속에서 억누를 수 없는 힘으로 그 환상의 용암을 뿜어내는 화산 시대의 가장 뜨거운 분화구다. 마이트너만큼 확고하게 자신의 잠재

적 폭발성, 영적 촉구의 도약, 맹렬한 에너지를 표현하는, 캔버스와 종이에 가장 내밀한 존재를 터뜨리는 화가는 없을 것이다. 자기 자신을 폭로하려는 격한 감정, 갑작스러운 공격과도 같은 거친 깨달음, 환희에 넘치는 방탕, 황홀경과 수그러들 줄 모르는 충동에 익숙한 심장. 그리고 이 모두가 무시무시한 힘으로 감상자의 얼굴에 그 빛을 발하고 그의 까다롭고 모난 성격과 함께 바위처럼 온전한 천재성이 매혹적으로 폭로된다.

빌리 볼프라트Willi Wolfradt(1892~1988)는 1920년 루트비히 마이트너Ludwig Meidner(1884~1966)도137에 대해 이렇게 썼을 때, 자신도 모르게 표현주의자인 마이트너의 묘비명을 적고 있었다. 화산 같은 황홀경의 화가이자 작가였던 마이트너는 그림과 집필을 포기하진 않았지만 1912년 세상에 알려지자마자 갑자기 입을 다물었다.

헤르바르트 발덴이 1912년 11월 슈투름에서 개최한 제8회 전시회는 루트비히 마이트너와 야코프 슈타인하르트Jakob Steinhardt(1887~1968), 리하

135 에른스트 바를라흐, 〈이야기하는 부부〉, 1912

136 에른스트 바를라흐, 〈성당들〉, 1922

르트 얀투르Richard Janthur(1883~1956)가 참여했다. 이들이 이해 봄에 결성했던 단체는 '열성파Die Pathetiker'라고 일컬어졌다. 다른 사람들처럼 마이트너에게도 슈투름에서의 작품 전시는 전환점이었다. 그는 1903년부터 1905년까지 브로츠와프의 아카데미에 다녔고, 이후 베를린에 가서 패션 아티스트로 근근이 생계를 이어갔다. 1906년 개인 장학금 덕에 파리에 가서 줄리앙 아카데미에서 공부할 수 있었다. 그는 예술 논쟁에 영향 받지 않았다. 친하게 지냈던 유일한 사람은 모딜리아니였다. 모딜리아니는 그의 초상화를 여러 점 그렸고, 그중 한 점을 1907년 《살롱 도톤》에 전시했다. 마이트너는 1907년 베를린으로 돌아가 1911년까지 가난하게 살았다. 그러다 막크 베크만의 추천으로 작은 상금을 받았다. 미래주의와 입체주의, 그리고 무엇보다 들로네의 슈투름 전시회는 마이트너에게 격정적 기질을 마음껏 발산하도록 힘을 주었다. 1912년 스물여덟 살이 된 그는 느닷없이 그 어떤 형식적 개념에 구속되지 않고 상상력과 황홀경으로

137 루트비히 마이트너, 〈자화상〉,
1915

138 루트비히 마이트너,
〈묵시론적 풍경〉, 약 1913

자신을 표현하기 시작했다. 독특하게도 마이트너의 많은 문학 작품에는 예술적 문제가 전혀 언급되어 있지 않으며 모두 그의 '내면 상태'에 집중하고 있다. 아마도 그가 화가들보다는 작가와 시인들과 함께 있을 때 더 편안했기 때문일 것이다.

마이트너는 가까스로 10년 동안 행보를 유지할 수 있었다. 많은 작가 친구들처럼, 전쟁 직후 몇 년 동안 뚜렷한 성공을 거두었지만 더 이상 발전하지 못했다. 1923년 마침내 그는 이렇게 말했다.

내 초기 글에 난무했던 분노와 과잉, 몰염치는 이제 저만치 멀어졌다. 신앙심으로 정화되고 냉정해진 오늘날 어릴 적에 쓴 내 글을 읽으니 부끄럽기 그지없다.

|오스카어 코코슈카|

코코슈카는 훗날 「독일 화가로서 나의 망명 30년My Thirty Years of Exile as a German Artist」이라는 글에서 베를린 생활을 이렇게 서술했다.

1910년 나는 호엔촐레른 왕가가 지배하던 베를린으로 이민을 갔다. 당시 승리의 거리가 막 완공되었고 나는 헤르바르트 발덴과 함께 당대 미술에 대한 최초의 독일 잡지를 창간했다. 나는 그 잡지의 그래픽 화가이자 시인, 연극 비평가, 광고 담당, 배급자로 모든 일을 맡아 했다. 사람은 빵만으로는 살 수 없다. 심지어 독일 제국에서도 사람의 배를 빵만으로 채울 수 있는 사람은 없다. '질풍노도Sturm und Drang' 시기에 내겐 이 점을 배울 기회가 많이 있었다. 훗날 미술애호가들은 당시 내가 그린 연작을 박물관에 기증했다. 내 작품을 파는 게 어색했기에 나는 내 그림에 사인을 하지도 못했고 그림과 물감 상자를 버리곤 했다. 나중에는 새 물감 상자를 구하느라 애를 먹었다. 굶주리는 일 없이 자유롭게 화가로 살아가는 법을 배

울 수 있었다면 얼마나 좋았을까. 무수한 겨울날에 로마네스크 카페의 꽁꽁 얼어붙은 창문에 코를 바짝 대고 안에서 학자들이 벌이던 예술 논쟁을 엿들었다. 나는 그들보다 그림에 대해 더 많이 알고 있었지만 수중에 돈이 한 푼도 없었다.

코코슈카는 많은 용기를 주었던 빈의 건축가 아돌프 로스Adolf Loos(1870~1933)를 통해 1910년 헤르바르트 발덴을 만났다. 1905년 열아홉 살이던 코코슈카는 장학금을 받은 덕에 교사가 될 뜻을 품고 빈의 미술공예학교에서 공부했다. 코코슈카의 꿈은 원래 화학자였지만 장학금을 받은 것을 계기로 진로를 바꾸었다.

미술공예학교는 오로지 장식 미술만을 지향했다. "용처럼 휘휘 감긴 잎과 꽃, 줄기만 남았다. 인체를 그리는 것은 금기시되었다." 코코슈카는 제도와 석판, 서체, 제본, 그 밖의 공예를 배웠지만 그림은 아니었다. 때문에 그는 자신만의 길을 찾아 독학을 해야 했다. 1906년의 반 고흐 전이 그에게 남긴 깊은 인상은 그의 초기작 〈파인애플이 있는 정물화Still-life with Pineapple〉도139에 잘 드러나 있다. 하지만 그는 극동 지역 미술에 더 흥미를 느꼈고 자연스레 빈 미술계의 거장 구스타프 클림트와 의기투합했다. 코코슈카는 클림트를 몹시 존경했고 명암 없는 그의 엄격한 선 스타일로 그림을 그렸다. 하지만 그가 찾고자 한 것은 일본 목판에서 보았던 더 강한 운동감이었다.

일본 목판에서 나는 움직임의 정확하고 빠른 관찰을 배웠다. 일본은 미술의 전 역사상 가장 빠른 눈을 갖고 있다. 그림 속의 말은 정확하게 날뛰고 나비는 하나같이 꽃잎에 정확히 앉아 있으며 사람과 동물의 모든 움직임이 아주 정확히 재현되어 있다. 움직임! 하지만 움직임은 공간, 3차원적 공간에만 존재한다.

코코슈카는 가능한 한 가장 마른 모델, 깡마른 서커스 아이들로 작

139 오스카어 코코슈카, 〈파인애플이 있는 정물화〉, 약 1907

140 오스카어 코코슈카, 〈희곡 『살인자, 여인들의 희망』을 위한 드로잉〉, 약 1908

업하기를 좋아했다. "그들의 관절과 힘줄, 근육을 뚜렷하게 볼 수 있고 각 움직임을 훨씬 정밀하게 묘사할 수 있기 때문이다."

　　1907년 코코슈카는 1903년에 요제프 호프만Josef Hoffmann(1870~1956)이 창립한 빈 공방Wiener Werkstätte에 가입해 부채에 그림을 그리고 제본을 하면서 시간을 보냈다. 빈 공방의 회원이 된 덕에 제1차 세계대전 이전 빈의 가장 중요한 전시회였던 1908년의 《쿤스트샤우Kunstschau》전에 참여하는 행운을 누릴 수 있었다. 그는 커다란 태피스트리 디자인뿐 아니라 빈 공방이 출판하고 클림트에게 헌정한 그림책 『꿈꾸는 청춘Die träumenden Knaben』을 전시했다. 이 그림책은 여전히 유겐트슈틸의 영향에 많은 빚을 지고 있었다. 코코슈카는 자신의 희곡 『살인자, 여인들의 희망Mörder Hoffnung der Frauen』을 위한 인상적인 포스터도140를 디자인하기도 했다. 이 연극은 1909년 《쿤스트샤우》 전시장 근처에 있는 야외극장에서 처음 공연

되어 큰 인기를 끌었다.

《쿤스트샤우》전에서 처음으로 코코슈카에게 관심을 갖게 된 아돌프 로스는 그에게 작품을 주문하겠다고 약속했고 빈 공방을 떠날 경우 당시 수준의 수입을 보장해 주겠다고 했다. 또한 그에게 시인이자 『횃불*Die Fackel*』지의 편집자 카를 크라우스*Karl Kraus*(1874~1936)와 페터 알텐베르크*Peter Altenberg*(1859~1919)가 주축을 이루고 있던 문인 단체를 소개해 주었다. 코코슈카는 이 둘의 초상을 그렸다. 1909년에는 공예학교와 빈 공방을 떠났고, 그에게 일거리를 찾아 주려는 친구들의 갖은 노력에도 그는 생계를 유지할 수 없었다. 스위스에 가서 로스 부인과 생물학 교수 포렐도141의 초상을 그렸지만 그 그림을 가지려 한 사람은 없었다. 포렐 가족은 그 초상화가 아버지와 닮지 않았다는 이유로 교수의 그림을 사지 않았다. 하지만 2년 후 뇌졸중을 앓은 후 포렐의 모습은 이 초상화와 점점 비슷해지기 시작했다. 코코슈카가 이 같은 초상화에서 발가벗긴 영혼

142 오스카어 코코슈카, 〈헤르바르트 발덴〉, 1910

의 모습은 아름다움과 거리가 멀었다. 『살인자, 여인들의 희망』의 삽화에서 등장인물들의 신경이 피부에 있는 것처럼 표현한 이유는 그가 항상 신경통으로 괴로워했기 때문이다. 마찬가지로 초상화를 그릴 때에는 자신의 고통을 모델에게 투사시킴으로써 고통에 긍정적이고 환각적인 속성을 부여했다. 코코슈카는 다른 세 차원은 한낱 시력에서 비롯된 반면, 이러한 자기 투사는 창조적인 통찰력에 근거한 4차원에 속한다고 말했다. 카를 크라우스는 『햇불』에서 이 사실을 인정했다.

> 내 육체에는 관심을 갖지 않는 내 허영심은 괴물 안에서 그 자체를, 즉 예술가의 정신을 발견한다면 기뻐할 것이다. 나는 코코슈카의 증언이 자랑스럽다. 왜곡하는 천재의 진리가 해부의 진리보다 더 위대하기 때문에, 그리고 예술 앞에서 리얼리티란 한갓 시각적 환영이기 때문이다.

코코슈카는 1910년에 베를린으로 이주한 후 무엇보다 더 많은 초상화도142를 계속해서 그렸다. 이 가운데 몇 점과 『살인자, 여인들의 희망』

143 오스카어 코코슈카, 〈그리스도의 유혹〉, 1911-1912

144 오스카어 코코슈카, 〈돌로미테 풍경: 트레 크로치〉, 1913

의 삽화들이 『슈투름』에 재수록되었다. 베를린에서 보낸 시절이 그를 가난에서 벗어나게 해 주지는 않았지만, 『슈투름』을 통해 코코슈카라는 이름은 널리 알려졌다. 파울 카시러가 처음으로 코코슈카의 개인전을 열었고 이 작품들은 훗날 하겐에 있는 폴크방 박물관으로 옮겨졌다. 그리고 1910년에는 일 년에 그림 한 점을 매입한다고 약속하는 첫 번째 계약서를 코코슈카에게 주었다.

코코슈카는 1911년 봄, 빈으로 돌아갔지만 독일에서 더 유명했고 베를린의 분리파와 슈투름 갤러리, 쾰른의 존더분트, 뮌헨의 신분리파 전시 등 독일의 중요한 전시회에 빠짐없이 참여했다. 청기사 연감에 기고했고 그의 희곡과 그림이 함께 수록된 책이 1913년 라이프치히에서 처음 출판되었다. 한편 빈에서는 1911년 《하겐분트Hagenbund》전에서 스물다섯 점의 그림을 전시했을 때 비난과 거부만 받았을 뿐이었다. 그의 작품이

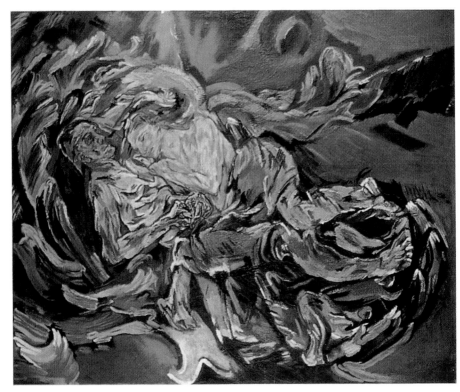

145 오스카어 코코슈카, 〈바람의 신부(폭풍)〉, 1914

빈에서 다시 전시된 것은 오랜 세월이 흐른 뒤였다.

한동안 코코슈카는 초상화가 아니라 인물 구도, 특히 풍경을 배경으로 한 종교적 주제로 관심을 돌렸다. 공간 차원을 확실히 파악하기 위해 화면 전반에 걸쳐 다채로운 색과 면을 그렸다. 이 과정에서 그는 단순히 형태에 공간을 주는 수단이나 단순한 표현 수단으로의 색이 아니라 관능적 요소로서의 색을 경험했다. 1913년 연인 알마 말러Alma Mahler(1879~1964)와 함께 이탈리아에 갔을 때 베네치아의 거장들이었던 베로네세, 티치아노, 틴토레토는 그 경험이 타당하다는 것을 확인해 주었다. 이 영향을 드러내는 첫 번째 작품이 풍경화 〈돌로미테 풍경: 트레 크로치*Landscape in Dolomites: Tre Croci*〉도144였다. 이 그림은 그의 작품이 지닌 근본적 특징이었던 색의 농도

와 공간의 통일성을 보여 준다.

이 시기의 가장 중요한 작품은 1914년의 〈바람의 신부(폭풍)*The Bride of the Wind(The Tempest)*〉도145로, 오로지 색만을 이용해서 대단한 표현력을 성취한 그림이다.

전쟁이 일어나자 자원입대한 코코슈카는 1915년에 중상을 입었다. 1917년부터 요양 차 머물게 된 드레스덴에서 살았다. 이 시기에 그가 그린 그림은 모두 불안하고 초조한 붓놀림이 특징으로, 이는 부상에 따른 육체적, 정신적 여파를 나타낸다. 그는 1916~1917년에 그린 〈망명자들*The Emigrés*〉도146처럼 친구들을 그린 집단 초상화에서 자신의 내적 갈등을 보여 주었다. 빈의 미술사학자 한스 티체Hans Tietze(1880~1954)에게 보낸 편지에는 이렇게 적혀 있다.

제가 사람의 본질, 이를테면 '다이몬'을 아주 단순히 환기시키는 법을 알고 있던 때가 있었습니다. 누락된 우연의 요소를 잊게 할 만큼 기본적인

146 오스카어 코코슈카, 〈망명자들〉, 1916-1917

선으로만 말입니다 …… 가끔은 그렇게 해 냈고, 그 결과물은 사람이었습니다. 기억 속의 친구를 그린 그림이 실제 그를 볼 때보다 더 생생합니다. 렌즈를 통해 본 것처럼 집중되고 확대되기 때문이지요…… 지금 제가 하는 행동은 사람의 얼굴(오랫동안 여기서 우연히 만나게 된 사람들, 저를 아는 이들, 제가 너무나 잘 아는 사람들, 그렇기에 악몽처럼 사실상 계속 떠오르는 이들 같은 모델)로 구도를 구축하고, 이러한 구도에서 사랑과 미움처럼 서로 완강히 대립되는 갈등을 묘사하며 각각의 그림에서 개개인의 정신을 고차원적으로 결합시킬 극적인 '사건'을 찾는 것입니다. 당신이 마음에 들어 하셨던 작년의 제 그림 〈망명자들〉이 그러한 작품이며, 5개월 전 그리기 시작해 드디어 완성 단계인 〈노름꾼〉도 그러합니다. 이 그림 속에 있는 사람들은 카드 게임을 하는 제 친구들입니다. 각자 벌거벗은 채 게임에 집중하면서 고차원적인 색을 발산합니다. 이 색은 대상과 그 거울 이미지를 현실

147 오스카어 코코슈카, 〈푸른 옷을 입은 여인〉, 약 1919

148 오스카어 코코슈카, 〈드레스덴 노이에슈타트〉, 약 1922

의 무엇, 반사된 무엇, 따라서 둘 이상의 그 무엇을 지닌 범주로 들어올리는 것처럼 그들을 결속시킵니다.

코코슈카는 1919년 드레스덴에 있는 미술 아카데미의 교수로 임용되었다. 하지만 외부 상황이 안정되었음에도 외로움에서 벗어나지 못했다. 절망감을 달래기 위해 친구이자 모델 역할을 할 실물 크기의 인형을 주문 제작했다. 그는 1919년의 〈푸른 옷을 입은 여인 *Woman in Blue*〉도147을 비롯해 이 인형을 여러 번 그렸다. 물감은 두꺼운 붓과 팔레트 나이프로 얇은 부분 없이 칠해졌다. 코코슈카는 그래픽 요소를 억누르고 색을 이용한 구성으로 돌아가기 위해 노력했다.

그는 1924년까지 드레스덴에 머물다가 통보도 없이 아카데미를 그만두고 이 도시를 떠났다. 이후 파리를 근거지 삼아 두루 여행을 다녔다.

149 에곤 실레, 〈포옹〉, 1917

| 에곤 실레 |

1913년이었다. 당시 빈에서 베를린이 우리에게 의미하는 그 모든 것을 아는 것이 정말로 중요하다. 베를린은 우리에게 악명 높고 타락한 대도시이고 미래를 품고 있는 문학적이고 정치적이며 예술적(예술가를 위한 도시로서)인 곳이다. 간단히 말해 지옥이자 천국이다. 글로리테 언덕으로 친구와 밤 산책을 갔다. 북쪽 하늘에 불빛이 있었다. "베를린이 저기 있군. 베를린으로 가야겠네"라고 나는 말했다.

작가 한스 플레시 폰 브루닝엔Hans Flesch von Brunningen(1895~1981)의 말이다. 그는 에곤 실레Egon Schiele(1890~1918)처럼 베를린 주간지 『디 악치온』에 글을 기고했고 이 잡지는 실레의 그림을 수록했다. 실레는 1914년

150 크리스티안 롤프스, 〈돌아온 탕자〉, 1914–1915

151 에곤 실레, 〈자화상〉, 1910

에 "과거로 회귀하기를 원해선 안 됩니다. 그건 후퇴니까요. 그렇기 때문에 여기 당신과 머물고 싶지 않습니다. 하지만 전쟁 후 베를린에 가서 다시 살아갈 용기를 내고 싶습니다"라고 말했다. 그는 늦어도 1915년 가을까지 이주할 수 있으리라 확신했지만 징병 때문에 그럴 수 없었다.

실레는 독일에서 빠르게 인정받았다. 그는 1911년 클레와 쿠빈이 소속되어 있던 뮌헨의 예술가협회 제마sema의 회원이 되었다. 겨우 스물두 살이었던 1912년 제2차 청기사 전시회가 열렸던 뮌헨의 한스 골츠 신미술 갤러리는 그에게 계약서를 내밀었다. 실레는 쾰른의 《존더분트》전에 초청받았고 뮌헨 분리파에 정기적으로 참여했으며 뮌헨과 드레스덴, 슈투트가르트, 베를린, 브로츠와프, 함부르크, 하겐의 폴크방 박물관에서

152 에곤 실레, 〈단말마의 고통〉, 1912

공동 전시회를 치른 후 빈에서 전시할 기회를 가졌다. 1916년 베를린의
『디 악치온』은 그에 대한 부록을 출판했다.

　　1910년 실레가 "빨리 빈을 떠날 수 있으면 좋겠다. 몹시 불쾌하다.
모두가 나를 시기하고 헐뜯으려 한다"고 불평하긴 했지만, 완전히 인정
받지 못한 것은 아니었다. 아직 학생이던 1909년부터 전시할 기회가 있
었고 충실한 친구들과 구매자들에게 의지할 수 있었다. 그는 암스테르담
과 코펜하겐, 스톡홀름에서 공식적인 오스트리아 전시회에 참여했고
1917년에는 구스타프 클림트와 함께 '쿤스트할레Kunsthalle(미술관)'를 만들
었다. "유능한 화가들의 이탈을 막고 오스트리아가 배출한 그 모두가 오

스트리아의 명예를 위해 작업해야 한다"는 것이 이 미술관의 설립 취지였다. 스승과 제자에서 우정으로 발전한 클림트와의 관계는 그에게 대단히 중요했고, 1912년 〈은둔자들The Hermits〉이라는 그림으로 둘의 관계를 기념했다. 1906년부터 1909년까지 빈 미술 아카데미에 다녔던 실레는 클림트에게서 많은 영향을 받았다. 하지만 얼마 지나지 않아 클림트의 우아한 인물과 화면에 스며드는 조화롭고 장식적인 방식과 달리, 그 특유의 금욕적인 태도를 초상화에 담을 수 있었다. 실레는 텅 빈 배경에 인물을 배치했고 훨씬 절제되고 소박하게 표현했다. 이는 1908년 『꿈꾸는 청춘Die träumenden Knaben』을 위한 코코슈카의 삽화와 더 밀접한 관계가 있는 듯하다.

　미술학교를 떠난 후 실레는 알베르트 파리스 폰 귀터슬로Albert Paris von Gütersloh(1887~1973), 안톤 페슈카Anton Peschka(1885~1940), 안톤 파이스타우

153　에곤 실레, 〈크루마우 풍경〉, 1916

154 에곤 실레, 〈가족〉, 1917

어Anton Faistauer(1887~1930)와 함께 신예술가그룹Neukunstgruppe을 결성했다. 1910년 빈에서 열린 신예술가그룹의 전시회 때 그는 이렇게 말했다.

예술은 언제나 예술이었다. 따라서 '새로운 예술'은 없다. 하지만 새로운 예술가들은 있다. 새로운 예술가들의 연구조차 항상 예술 작품이다. 살아 있는 그의 일부인 것이다…… 새로운 예술가는 무조건 그 자신이어야 하고, 창조자여야 한다. 전통과 과거의 유물은 전혀 필요 없이 자신 안에 직접, 그리고 온전히 그가 쌓은 토대를 갖고 있어야 한다.

실레가 쓴 직접성과 그의 위기, 공포, 고통은 1910년의 〈자화상Self-portrait〉도151에서 긴장되고 괴로워하는 인물을 통해 확인할 수 있다. 고독한 풍경의 나무처럼 그 육체는 탈골되어 있고 팔다리가 고통스럽게 뒤틀

려 있으며 손가락은 억지로 한껏 뻗어 있다.

실레는 자신의 위험한 상태를 잘 알고 있었다. "나는 사람이고, 죽음과 삶을 사랑한다." 성장과 쇠퇴, 삶과 죽음은 1912년의 〈단말마의 고통Death Agony〉도152처럼 이후의 수많은 그림에서 그를 사로잡았고 종교를 주제로 한 연작을 그리도록 했다.

인체와 초상은 실레 그림의 기본 주제인 반면, 풍경은 캔버스에 그가 내놓은 결과물의 큰 부분을 차지한다도153. 이런 풍경에는 동물이나 사람이 없다. 나무는 대개 잎이 다 떨어져 있어서 죽었거나 죽어가고 있는 게 틀림없다. 가파른 각도로 위에서 바라본 조용하고 인적 없는 마을과 도시가 있다. 이런 그림은 거의 실제로 존재하는 곳을 묘사하지 않는다. 대부분이 많은 스케치를 바탕으로 한 '상상 속 풍경'의 범주에 속한다.

실레의 수채화와 드로잉에서 두드러지는 주제인 에로티시즘은 유화에서는 찾기 어렵다. 실레는 1912년 외설적인 그림을 그렸다는 이유로 체포되었지만, 1917년 작 〈포옹The Embrace〉도149 같은 그림에는 그런 직접적이고 의도적인 외설스러움이 거의 보이지 않는다. 신체 비례는 이전 작품들보다 더 현실에 가깝고 시트가 작고 무수한 부분들로 이루어져 있는 것과 반대로 윤곽선은 훨씬 부드럽다. 실레의 흥분과 긴장은 사라진 게 분명하고, 이는 사람과 그를 둘러싼 세상의 관계 변화로도 증명된다. 풍경에는 이제 사람들이 있고 배경인 방은 초상화에서 주제를 묘사하는 역할을 하게 된다.

실레가 짧은 몇 년 동안 이룬 진전은 1917년에 시작했으나 완성되지 못한 그의 마지막 그림 〈가족The Family〉도154에 분명하게 드러난다. 실레의 친구 파이스타우어는 1923년에 이렇게 말했다.

실레의 그림 중 처음으로 이 작품에서 사람의 얼굴이 바깥을 바라보고 있다. 여인의 외모는 대단히 매력적이다. 몸은 탄탄하고 살아 숨 쉬고 있으며 가슴은 맥박 치는 심장 위에 봉긋하다. 그의 예전 그림 중에서 폐와 심장을 연상시키는 게 있었던가? 이 그림에서 갑자기 생명이 힘을 얻

고 풍만한 육체가 생명을 지탱하며 신체 기관을 통해 영혼이 신비하게 바깥을 바라본다.

이 그림은 1918년 빈 분리파의 공동 전시회에 포함되었고, 이 전시회는 큰 성공을 거두어 처음으로 실레에게 경제적인 안정을 주었다. 그는 1918년 10월 31일 사망했다.

| 라인란트 |

드레스덴과 뮌헨, 베를린의 역할이 1905년 후 독일에서 진보 미술의 발전에 대단히 중요했다면, 라인란트 지역의 미술애호가와 작가들은 그 미술이 인정받는 데 마찬가지로 결정적인 영향을 주었다. 베스트팔렌의 하겐은 카를 에른스트 오스타우스의 고향이었다. 스물네 살에 막대한 재산을 상속받은 그가 짓기 시작한 박물관은 1902년에 폴크방(민속관)으로 개관했다. 폴크방에는 현대미술관, 미술공예관, 과학관이 있었다. 오스타우스는 박물관 공사를 마무리하던 1900년에 헨리 반 데 벨데Henry van de Velde(1863~1957)에게 도움을 청하면서 "이 루르 지방의 산업 지구를 현대미술의 거점으로 만들 박물관을 짓느라 바쁩니다"라고 했다. 1903년에 노동자복지센터에서 주최한 회의에서 그는 이렇게 선언했다.

하지만 문화는 오늘날 계급 문제가 아니라, 국가 전체와 관련된 이 시대의 더 큰 문제입니다…… 1만 명의 노동자들이 미술관에 있는 예술적 걸작을 공부하고 감상할 수 있다면 분명 큰 성공일 것입니다. 하지만 변화를 줄 수 있는 입장이 아니라면 일상생활의 고통을 인식하도록 하는 것이 무슨 소용이겠습니까?…… 우리가 어떤 문화를 가질 것이냐의 문제는 다수가 아니라 기준을 세우는 사람들에게 달려 있습니다. 제가 건립한 박물관에는 모두에게 깊은 인상을 줄 만큼 재원이 충분치 않기 때문에 대중적

영향력을 지닌 이들에게 좋은 인상을 주기 위해 노력해야겠다고 결심했습니다.

1903년 오스타우스는 이미 고갱의 작품 세 점을 갖고 있었다. 1904년에는 일곱 점으로 늘어났다. 1905년에는 반 고흐의 그림 여섯 점을 더 소유했고 1906년에는 세잔의 작품을, 1907년에는 마티스와 뭉크의 작품들을 매입했다. 1912년이 되자 이 그림들이 독일에 있는 현대 미술의 선도자들에 대한 관심과 이해를 일으키는 데 결정적으로 기여하는 모습을 뿌듯하게 볼 수 있었다.

오스타우스의 노력은 뒤셀도르프에서 지지받았고, 이곳의 젊은 화가들이 인상주의에 자극받아 '존더분트'라고 약칭되는 서부 독일 미술 애호가와 예술가들의 특별연맹을 결성했다. 존더분트의 첫 번째 전시회는 1909년 뒤셀도르프에서 열렸다. 의도를 뚜렷이 밝히기 위해 독일과 프랑스 화가들의 그림이 번갈아 전시되었다. 존더분트라는 명칭에서 보듯, 회원들 중에는 예술가들보다 예술 애호가, 다시 말해 미술관 직원과 문필가, 중개인, 수집가들이 훨씬 많았다. 이러한 결합 때문에 존더분트는 그토록 큰 영향력을 발휘했다. 오스타우스는 초대 회장이 되었다.

1910년에 또 다시 뒤셀도르프에서 열린 두 번째 존더분트 전시회는 젊은 독일과 프랑스 화가들의 작품을 전시했다. 라인란트 화가들 외에도 다리파와 칸딘스키, 야블렌스키의 그림이 전시되었고, 프랑스는 시냐크와 뷔야르, 보나르, 야수파, 피카소가 대표했다. 1911년에 비슷한 전시회가 다시 열렸다. 베를린이나 드레스덴, 뮌헨만큼이나 뒤셀도르프에서도 촉발된 논란과 이해 부족은 1911년 『독일 예술가들의 항의서_Protest deutscher Künstler_』에서 가장 격렬하게 표현되었다. 카를 비넨_Karl Vinnen_이 발행한 이 항의서는 무수한 독일 아카데미의 지원을 받았다. 그들은 독일 미술관장과 수집가들이 프랑스 미술을 지나치게 높이 평가한다고 강력히 비난했고, 1910년 존더분트 전시회에 대한 격렬한 비판은 특히 주목을 끌었다.

이 『항의서』에 대해 미술관장과 화가, 작가, 중개인, 수집자들이 조목조목 답변했다. 1910년경 미술계의 상황을 분명히 밝히는 데 큰 도움

155 하인리히 나우엔, 〈정원에서〉, 1913

이 되었기 때문에 이 책은 1913년에 3판이 인쇄되었다.

하지만 『독일 예술가들의 항의서』는 당시 예술 활동뿐 아니라 반 고흐와 세잔, 고갱 이후의 발전을 살펴보기 위해선 전시회가 필요하다는 인식을 더욱 뚜렷하게 만들어 주었다. 그 결과 1912년 쾰른에서 존더분트의 국제 전시회가 열렸다. 이 전시로 존더분트는 그 목적을 달성했고 1913년에 뿔뿔이 흩어졌다. 존더분트의 일부 창립 회원들이 '평화애호가Die Freidfertigen'라는 단체로 재결성한 반면, 청기사파는 헤르바르트 발덴의 도움으로 베를린에서 새로운 터전을 찾았다. 다리파만이 존더분트의 명맥을 잇기 위해 노력해서 베를린에서 열린 발덴의 1913년 가을 살롱에 참여하지 않았다. 존더분트의 1912년 전시회가 미친 영향은, 본래 미국

156 하인리히 나우엔, 〈선한 사마리아인〉, 1914

157 크리스티안 롤프스, 〈나무 밑 붉은 지붕〉, 1913

미술전으로 기획되었던 1913년 뉴욕의 《아머리 쇼Armory Show》가 쾰른 전을 모방해 재기획되었고 마찬가지로 극찬을 받은 사실로 알 수 있다.

《존더분트》전이 진보적 미술에 대해 일으킨 크나큰 관심은 화가들 자신의 노력으로 계속되었다. 그중 몇 명은 1913년 본에서 《라인 표현주의Rheinische Expressionisten》라는 명칭으로 전시를 열었다. 마케와 캄펜딩크는 청기사와 라인란트의 관계를 지속시킨 반면, 1880년에 태어나 라인 강 이남의 딜본에서 살았고 1906년부터 1911년까지 베를린에서 활동했던 하인리히 나우엔도155, 156은 다리파와 신분리파와의 관계를 유지했다. 나우엔은 마티스에게서 많은 영향을 받았으며 조용하고 조화로운 리듬 속

158 빌헬름 모르그너, 〈천체 구성 V〉, 1912

에 수많은 인물을 포함시킨 대작들을 위해 노력했다. 그는 프랑스와 독일 모두의 영향이 작품에 뚜렷이 나타나는 라인란트 화가 중 대표적인 인물이었다.

1909년과 1910년에 존더분트와 함께 전시했던 인물은 동시에 신분리파의 회원이었던 크리스티안 롤프스였다. 1901년 52세였던 롤프스는 오스타우스의 초대로 하겐에 갔다. 30년 동안 바이마르에 살면서 친숙하고 사실적인 풍경을 그렸다. 폴크방 박물관의 활기찬 분위기 속에서 후기인상주의와 반 고흐, 모네를 통해 빠르게 발전했다. 1906년 베스트팔렌의 조스트로 그림을 그리러 갔을 당시 놀데도 그곳에 있었다. 조스트는 이후 수십 년 동안 가장 아름다운 롤프스의 풍경화에 영감을 주었다.

그는 60살이 넘어서야 자신에게 맞는 화풍을 발견했다. 그 화풍이란 화면에 순색을 그림자처럼 얇게 펴 바르고 거칠고도 불연속적인 붓놀림으로 운동감을 주는 것이었다.

조스트는 롤프스 외에도 젊은 화가들 중 가장 뛰어난 재능을 지녔던 빌헬름 모르그너Wilhelm Morgner도 끌어들였다. 1891년에 태어난 모르그너는 1917년 플랑드르에서 전사했다. 신분리파의 회원이자 스승이던 게오르그 타페르트Georg Tappert(1880~1957) 덕에 1911년 신분리파에 가입할 수 있었다. 이후 두 번째 청기사 전시회와 1912년의 존더분트 전시회에 참여했다. 그의 목판화는 『슈투름』지에 재수록되었다. 야블렌스키와 칸딘스키의 영향을 받은 모르그너는 세상과 자신의 관계에 대한 열정을 표현하기 위해서는 추상으로 향해야 한다고 느꼈다. 1912년에 그는 이렇게 말했다.

내 표현 수단은 색이다. 색을 적절하게 구성함으로써 내 안에 살아 있는 신과 직접 소통하고자 했다. 하지만 색을 보정하고 음영을 넣는 게 아니라 남성적인 색과 여성적인 색의 의도적인 병렬을 통해야만 한다. 빛은 더 이상 나를 위해 존재하지 않는다.

모르그너는 1913년에 징집되었고 다시는 자신의 계획을 실현할 기회를 갖지 못했다.

159 로비스 코린트, 〈붉은 그리스도〉, 1922

전쟁 이후

발덴과 칸딘스키가 일컬은 것처럼 '승리를 거둔 표현주의'는 단순히 차
세대 화가를 사로잡은 데 그치지 않고 선배 화가들에게도 똑같이 강한
영향을 주었다. 그중 한 명이 1858년에 태어난 로비스 코린트도162였다.
한때 자신의 목표가 '게르만 민족 특유의 분노로 그림을 그린 빌헬름 라
이블이 되는 것'이라고 선언했던 그는 놀라울 만큼 정력적이고 왕성하게
활동하다가 1911년 뇌졸중으로 죽기 직전까지 이르렀다. 뇌졸중은 그에
게 끊임없는 메멘토 모리memento mori, 즉 죽음의 상징이 되었고, 결국 그는
"진정한 예술은 비현실성의 의식이다"라고 공언하기에 이르렀다. 시각
적 인상이 여전히 그의 작품에 기본적인 영감을 주었지만, 점점 더 강렬
하게 표현되던 그의 형태는 1922년 〈붉은 그리스도The Red Christ〉도159에서
절정에 이르렀다. 이 작품에서 놀데의 종교적 환상과 코린트가 직접 경
험한 고통의 표현 사이에 공통점이 드러난다. 아우구스트 마케를 비롯해
젊은 세대 화가들을 가르쳤던 코린트는 거꾸로 이 세대, 그중에서도 특
히 코코슈카와 베크만에게서 영감을 받아 인상주의를 저버렸다.

오토 딕스Otto Dix(1891~1969)도160,161 같은 더 젊은 화가들에게 표현
주의는 다른 것들의 서곡이었다. 딕스는 1909년 드레스덴에 있는 공예학
교에 입학해 전쟁이 일어날 때까지 다리파와 청기사파, 입체주의, 미래
주의의 영향을 받아들였다. 1913년 드레스덴에서 열린 반 고흐 전시회에
서 깊은 인상을 받았다. 전쟁이 선포되자 그 경험을 감수해야 한다는 믿
음으로 자원입대했다. 그는 수백 점의 그림에서 자신이 목격한 전쟁을
묘사했다. 대부분 드로잉인 이 그림들은 무아경의 환상이 특징으로, 딕

160 오토 딕스, 〈겨울 일몰 풍경〉, 1913

스 자신이 전쟁의 신 마르스로 등장한다. 형태는 자연히 입체주의의 요
소로 분해되며, 미래주의자들이 찬미했던 공격성은 뚜렷한 노력 없이 드
러난다. 다소 부적절하고 억지스러워 보이긴 하지만 딕스의 전쟁 그림이
이탈리아 미래주의자들에게 진정한 주제를 주었다는 설은 합당하다. 전
쟁 경험은 이후 수십 년 동안 딕스에게 가장 중요한 주제였다. 하지만 휴
전 이후 열정은 객관적으로 현실을 바라보아야 한다는 압박에 굴복했다.
"색과 형태만으로는 사라진 경험과 흥분을 대신할 수 없다. 그림은 다른
무엇보다 의미, 즉 주제를 표현해야 한다고 믿기에 내 그림에서 우리 시
대를 해석해내는 데 관심이 있다"고 훗날 딕스는 선언했고, 그렇게 사실
주의 쪽으로 전환한 자신의 행동을 정당화시켰다. 1919년에 딕스는 드레

161 오토 딕스, 〈자화상, 군신 마르스〉, 1915

스덴에서 다시 학업을 시작했고 1922년 뒤셀도르프 미술 아카데미에 입학했다. 드레스덴에서는 '1919년 그룹'의 창립자 중 한 명이었다. 이 그룹의 선언서는 '옛 방식과 옛 수단에서 완전히 벗어나 함께 작업하고 개성의 자유를 보호하면서 우리가 살고 있는 새로운 세상과 그 자유를 위해 새로운 표현 형태를 찾는 것'이었다. 뒤셀도르프에서 딕스는 1919년에 형성된 '젊은 라인란트Das junge Rheinland'에 합류했다.

새로운 화가 집단은 전쟁 이후 표현주의자들과 혁명에 대한 열정으로 자극받아 독일의 거의 모든 대도시에서 형성되었다. 페히슈타인의 활약으로 1918년 베를린에서 결성된 '11월 그룹Novembergruppe'은 모든 독일 화가들의 결합을 염원했다. 1918년의 제1차 선언서에는 "예술의 미래와 현재의 심각성은 표현주의와 입체주의, 미래주의 정신의 혁명가인 우리를 통합하고 합의하게 만든다"고 명시되어 있다. 하지만 그들의 모토인 '자유, 평등, 박애'는 정치적인 행동으로 해석할 수 있는 선언서는 아니었다. 일부 회원이 '베를린 예술노동평의회Berliner Arbeisrat Für Kunst'와 바우하우스 모두에 소속되어 있긴 했지만, 그렇다 해도 이 두 단체 사이에 조직 차원의 협력이 일어날 가능성은 없었다. 바우하우스는 모든 선언서를 실현하기 위해 노력하는 유일한 단체였다. 베를린 예술노동평의회는 1921년에 해체되었다. 11월 그룹은 압력 집단으로 변질되었고 정치적인 화가들은 코뮌과 혁명 예술가 연맹, 그리고 1924년에는 조지 그로스George Grosz(1893~1959)가 이끄는 공산주의 예술가협회인 '적색 그룹Rote Gruppe' 처럼 새로운 단체를 결성했다.

하지만 다리파와 청기사파가 고수했고 놀데가 신분리파에게 원했던 표현주의자들의 통합에 대한 이상, 다시 말해 일치단결에 찬성하여 고립 상태에서 벗어나도록 화가들을 격려해야 한다는 생각은 더 이상 효력을 발휘하지 못했다. 이는 여러 차례에 걸친 선언서에서 철저히 다루어졌지만, 다른 선언서들은 표현주의를 멸시함과 동시에 소멸할 날이 멀지 않았다고 선언했다. 1918년의 다다이즘 선언서는 "표현주의는······ 더 이상 활동가들의 노력과 아무 관계가 없다"고 직설적으로 선언했다. 그리

162 로비스 코린트, 〈자화상〉.
1924

고 자신을 표현주의자라고 공표했던 소수 시인 중 한 명이던 이반 골Yvan
Goll(1891~1950)은 1921년 몹시 경멸스럽다는 듯 말했다.

　　비판을 하고 싶다면 표현주의가 신탁의 여사제 피티아인 양했던 혁명
　의 썩은 고기 덕분에 최후를 맞고 있음을 증명할 수 있을 것이다…… 이
　는 1910~1920년의 모든 표현주의가 예술 형식이 아닌 마음가짐이었다는
　사실로 설명된다…… 도전. 선언. 호소. 비난. 선서. 황홀. 전쟁. 인류는 비
　명을 지른다. 그렇다. 사랑하는 내 형제 표현주의자들이여. 삶을 너무 진
　지하게 생각하는 것이 오늘날 가장 커다란 위험이다.

　새로운 세상의 기반을 다지는 대신 선생과 혁명이 무관심과 과거 질
서의 부활 속에 끝났다는 사실에 비추어 보면 감정에 완전한 자유를 주
는 것은 감상벽인 것처럼 보인다. 무력감에 대한 인식이 높아지면서 열

정은 조롱처럼 들리고 공허하며 무능한 몸짓이 되었다. 예술 형태는 재미있는 캘리그래피로 전락했다.

'인간은 선하다'라는 표현주의자들의 구호는 반대되는 것으로 대체되었다. 조지 그로스는 '인간은 야수다'라고 선언했다. 자아의 흥분과 열광은 더 이상 사태의 중심에 설 수 없다. 이는 정확하고 감성적이지 않게 세세히 대상을 표현하기 위해 따분하고 시시한 것을 명확히 보아야 한다는 필요성으로 대체되었다. 일찍이 1922년 '새로운 자연주의?'라는 질문을 담은 글이 『미술잡지』에 발표되었고, 1923년에는 만하임에서 '확실하고 만질 수 있는 현실에 계속 충성하거나 다시 충성하게 된' 화가들의 작품을 보여 주기 위한 전시회 준비가 시작되었다. 이 전시회는《새로운 객관성Neue Sachlichkeit》이라는 명칭으로 1925년에 열렸고, 이는 새로운 세대의 구호가 되었다.

참고문헌 |

Lothar-Gunther Buchheim, *Die KG Brucke*, Feldafing 1956; *Der blaue Reiter*, Feldafing 1959.

Werner Haftmann, *Painting in the Twentieth Century*, 2 vols, new edn, London and New York 1965.

Klaus Lankheit (ed.), *The Blaue Reiter Almanac*, London and New York 1972.

Bernard S. Myers, *The German Expressionists*, New York 1957; British edn, *Expressionism*, London 1957.

F. & J. Roh, *German Art in the 20th Century*, London and Greenwich 1968.

Peter Selz, *German Expressionist Painting*, Berkely and Los Angeles 1957.

Paul Vogt, *Geschichte der deutschen Malerei im 20. Jrh.*, Cologne 1972.

John Willett, *Expressionism*, London and New York 1970.

표현주의 화파 작가 약력

에른스트 바를라흐Ernst Barlach

1871년 1월 2일 홀슈타인에서 태어나다. 1888~1891년 함부르크의 실업학교와 1891~1895년에 드레스덴에 있는 아카데미에서 로베르트 디에스Robert Diez의 장학생으로 공부하다. 1895~1896년에 처음으로 파리에 방문하여 줄리앙 아카데미에서 공부하다. 1897년에 두 번째로 파리에, 1897~1899년에는 함부르크에 방문하여 함부르크 시청의 야외 광장 설계 공모전에서 대상을 받다. 1899~1901년에는 베를린에서, 1901~1904년에는 베델에서 거주하다. 1904~1905년 베스트발트의 회어에 있는 도예 학교에서 교편을 잡다. 1905~1910년 베를린에서 거주하다. 1906년 러시아를 여행하다. 1909년 플로렌스의 빌라 로마나에 머물면서 테오도어 도이블러와 우정을 맺다. 1910년 메클렌부르크의 귀스트로로 이주하다. 1919년 프로이센 화가 아카데미의 회원이 되다. 1924년에 희곡으로 클라이스트 상을 받다. 1933년 무공훈장을 받다. 동시에 교회에서 그의 작품이 철수되는 첫 번째 사건이 일어나고 '퇴폐적'이라는 이유로 그의 작품 381점이 몰수되다. 로스토크에서 1938년 10월 24일에 사망하다.

F. Schult, *Ernst Barlach. Das plastishe Werk*, Hamburg 1960; F. Schult, *Ernst Barlach. Das graphische Werk*, Hamburg 1958; W. Stubbe, *Ernst Barlach. Zeichnungen*, Munich 1961.

막스 베크만Max Beckmann

1884년 2월 12일 라이프치히에서 태어나다. 이후 브라운슈바이크에

서 공부하다가 1899년 바이마르에 있는 아카데미에서 카를 프리트효프 스미스 밑에서 수학하다. 1903년 처음으로 파리에 방문하다. 1904년에 제네바와 플로렌스에 방문하고 베를린으로 이주하다. 1906년 베를린 분리파 회원이 되고 빌라 로마나 상을 받고 장학금으로 플로렌스에서 6개월간 체류하다. 1910년에 베를린 분리파의 위원이 되다. 1914년 의무병으로 자원입대했지만 1915년에 신경쇠약으로 징집 해제되다. 프랑크푸르트암마인으로 이주하다. 1925년 프랑크푸르트 슈테델 미술관의 강사를 역임하다. 파리와 이탈리아에 다시 방문하다. 1933년 교수직에서 해임된 후 베를린으로 이주하다. 1937년 암스테르담으로 이주하여 1947년까지 머물다. 1947년 세인트루이스에 있는 위싱턴 대학 교수에 임명되다. 1949년 뉴욕 주 브루클린 미술관의 미술 학교 교수에 임명되다. 1950년 12월 27일 뉴욕에서 사망하다.

G. Busch, *Max Beckmann*, Munich 1960; B. Reifenberg and W. Hausenstein, *Max Beckmann*, Munich 1949; L. G Buchheim, *Max Beckmann*, Feldafing 1959; P. Selz, *Max Beckmann*, New York 1964.

하인리히 캄펜덩크Heinrich Campendonk

1889년 11월 3일 크레펠트에서 태어나다. 1905년 크레펠트의 공예 학교에서 요한 토른프리커의 가르침을 받다. 1911년에 마르크의 제안으로 오버바이에른의 진델스도르프로 이주하다. 그때부터 죽 청기사파의 회원으로 같이 전시하다. 1914~1916년 군에 복무하다. 1922년에 에센의 미술학교에 교사로 임명되고 1923년에는 크레펠트로, 1926년에는 뒤셀도르프의 아카데미에 가다. 1933년에 교수직에서 직위 해제되다. 벨기에에서 머물다가 암스테르담에 가서 라익스 아카데미 교수에 임명되다. 1957년 암스테르담에서 사망하다.

P. Wember, *Heinrich Campendonk*, Krefeld 1960.

로비스 코린트Lovis Corinth

1858년 7월 21일 동프로이센의 타피오에서 태어나다. 1876년에는 쾨니히스베르크의 미술대학에서, 1880년에는 뮌헨 아카데미, 1884년 안트베르펜, 이후 파리의 줄리앙 아카데미에서 공부하다. 파리와 베를린, 쾨니히스베르크를 오가다. 1891년 뮌헨에 정착하다. 1900년에 덴마크에 방문하다. 1901년 베를린에 가서 자신의 학교를 열다. 1911년 베를린 분리파의 회장으로 선출되다. 1914년에 전쟁이 일어날 때까지 프랑스와 이탈리아를 여러 번 방문하다. 1915년에 베를린 분리파의 회상으로 임명되다. 1919년 오버바이에른에 있는 발첸제에 집을 짓고 여생 동안 무수한 풍경화를 그리다. 1925년 7월 17일 네덜란드의 잔드보르트에 방문하던 중 세상을 떠나다.

C. Berend-Corinth, *Die Gemalde von Lovis Corinth*, Munich 1958; G. Von der Osten, *Lovis Corinth*, Munich 1950; *Lovis Corinth*, cat.,Tate Gallery, London 1959.

오토 딕스Otto Dix

1891년 12월 2일 게라 근처에 있는 운텀하우스에서 태어나다. 1905~1909년에 회화를 공부하다. 1909~1914년에 드레스덴에 있는 공예학교에서 공부하다. 1914~1918년 군에 복무하다. 1919~1921년 드레스덴의 아카데미에서 공부하다. 1919년에 1919 그룹의 공동 설립자가 되다. 1922~1925년에 뒤셀도르프 아카데미의 장학생이 되고 젊은 라인란트의 회원이 되다. 1925~1927년 베를린에 거주하다. 1927년 드레스덴 아카데미의 교수로 임용되다. 1933년 교수직에서 퇴출되다. 1934년 보덴호에 있는 헤멘호펜으로 이주하다. 1939년 뮌헨 암살 시도에 연루되었다는 혐의로 게슈타포에 체포되다. 1945~1946년 프랑스에 억류되다. 1969년 7월 25일 싱엔에서 사망하다.

F. Loffler, *Otto Dix*, Dresden 1960.

라이오넬 파이닝어Lyonel Feininger

1871년 7월 17일 뉴욕에서 태어나다. 1889년 유럽으로 이주하여 함부르크의 공예학교에서 공부를 시작하다. 1888년 베를린으로 이주하다. 『유머잡지*Humoristische Blätter*』를 위한 캐리커처를 그리기 시작하다. 1891년 베를린 아카데미에서 공부를 다시 시작하다. 1892~1893년 파리에 머물며 콜라로시의 작업실에서 공부하다. 1906~1908년 두 번째로 파리에 체류하며 다시 콜라로시의 작업실에서 작업하다. 1908년 다시 베를린으로 이주하다. 1909년 본격적으로 그림을 그리다. 1911년 파리에서 열린 《앵데팡당》전에서 여섯 점의 그림을 전시하다. 1912년 쿠빈과 헤켈, 슈미트로틀루프와 친구가 되다. 1919년 바이마르에 있는 바우하우스의 교수로 임용되다. 1926년 바우하우스와 함께 데사우로 이주하다. 1933년에 베를린으로 이주하다. 1936년 미국에 잠시 머물다. 1937년 다시 미국에 돌아가 영구 체류하다. 1938년부터 뉴욕에 거주하다. 1956년 1월 13일에 뉴욕에서 사망하다.

Hans Hess, *Lyonel Feininger*, London and New York 1961.

에리히 헤켈Erich Heckel

1883년 7월 31일 작센의 되벨른에서 태어나다. 1904년까지 켐니츠에 있는 김나지움에 다니면서 1901년부터 동급생인 카를 슈미트로틀루프와 친구가 되다. 1904~1905년에 드레스덴에 있는 공과대학에서 건축을 공부하다. 에른스트 루트비히 키르히너와 프리츠 블라일과 우정을 맺다. 1905년에 다리파의 공동 설립자가 되다. 1906년 막스 페히슈타인과 에밀 놀데를 만나다. 1910년 오토 뮐러와 사귀고 베를린에서 신분리파의 공동 설립자가 되다. 1911년에 베를린으로 이주하다. 1913년 다리파가 해체되다. 1915~1918년 플랑드르의 적십자사에서 자원 봉사를 하면서

막스 베크만와 앙소르를 만나다. 1924년부터 유럽 등지를 자주 여행하다. 1937년에 729점의 작품을 압수당하다. 1944년에 그의 베를린 작업실이 파괴된 후 보덴호의 헤멘호펜으로 이주하다. 1949년 카를스루에 아카데미에 임명되어 1955년까지 근무하다. 1970년 1월 27일 헤멘호펜에서 사망하다.

P. Vogt, *Erich Heckel*, Recklinghausen 1965; A. and W.–D. Dube, *Erich Heckel, Das graphische Werk*, 2 vols, New York 1964-65.

알렉세이 폰 야블렌스키 Alexej von Jawlensky

1864년 3월 13일 트베리 주의 토르조크에서 태어나다. 1882년부터 모스크바에 있는 육군 사관학교에 다니다. 1889년 상트페테르부르크로 전근을 자청하여 그곳의 미술 아카데미에 다니면서 군 복무를 이행하다. 1891년에 마리안네 베레프킨을 만나다. 1896년에 장교직에서 물러나 마리안느 베레프킨과 함께 뮌헨으로 가다. 1896년~1899년에 안톤 아츠베의 미술학교에 다니다가 1897년에 칸딘스키를 만나다. 1905년에 프랑스에 방문하여 《살롱 도톤》에서 전시하다. 1908년 칸딘스키와 뮌터, 베레프킨과 함께 무르나우에서 여름을 보내다. 1909년 뮌헨의 신미술가협회의 공동 설립자가 되다. 1911년에 파리를 방문해 마티스를 만나다. 1912년에 클레와 놀데를 만나고 신미술가협회가 해체되다. 1914년 전쟁이 일어나자 스위스로 이주하다. 1921년 비스바덴으로 이주하다. 1941년 3월 15일에 비스바덴에서 사망하다.

C. Weiler, *Alexej Jawlensky*, Cologne 1959.

바실리 칸딘스키 Wassily Kandinsky

1866년 12월 4일 모스크바에서 태어나다. 1886년부터 법학과 경제학을 공부하다. 1892년에 법률가 자격을 얻다. 1895년 타르투 대학의 임

명을 거부하고 대신 화가가 되기 위해 뮌헨으로 이주하다. 1897~1899년에 안톤 아츠베의 미술학교에서 공부하다가 야블렌스키를 만나다. 1900년에 뮌헨 아카데미에서 슈투크 밑에서 공부하다. 1901년 팔랑크스 화가협회의 공동 창립자가 되다. 1902년 가브리엘레 뮌터를 만나다. 1903~1908년 유럽 등지를 여행하다. 이 시기 파리에서《살롱 도톤》전과《앵데팡당》전에서 전시하다. 1908년부터 다시 뮌헨에 거주하며 야블렌스키, 뮌터, 베레프킨과 함께 무르나우에서 여름을 지내다. 1909년 신미술가협회의 공동 창립자이자 회장이 되다. 1910년 프란츠 마르크와 친분을 맺다. 『예술에서 정신적인 것에 대하여』를 쓰다. 1911년 신미술가협회를 떠나 마르크와 청기사 연감을 공동 작업하고 같은 이름의 첫 번째 전시회를 기획하다. 1918년 대중 계몽을 위한 인민위원회의 회원이 되고, 모스크바 아카데미의 지도 교수가 되다. 1920년 모스크바 대학의 지도 교수가 되다. 1921년 베를린으로 이주하다. 1922년부터 바이마르의 바우하우스에서 교편을 잡다. 1933년에 파리로 이주하다. 1937년에 '퇴폐예술가'로 낙인찍히다. 1944년 12월 13일 뇌이쉬르센에서 사망하다.

W. Grohmann, *Kandinsky*, New York 1964.

에른스트 루트비히 키르히너Ernst Ludwig Kirchner

1880년 5월 6일 아샤펜부르크에서 태어나다. 1890년부터 켐니츠에 거주하다. 1901년 드레스덴의 공과대학에서 건축을 공부하기 시작하다. 1902년 프리프 블라일과 친분을 맺다. 1903년 뮌헨에 있는 데브시츠와 오브리스트의 학교에서 두 학기를 공부하다. 1904년 드레스덴으로 돌아가 에리히 헤켈과 친구가 되다. 1905년 공과대학에서 엔지니어 자격을 갖게 되고 그림을 그리는 데 모든 시간을 바치다. 카를 슈미트로틀루프와 우정을 쌓다. 다리파의 공동 창립자가 되다. 1906년 놀데와 페히슈타인을 만나다. 1908년에 처음으로 페마른 섬에서 여름을 보내다. 1910년 베를린에서 신분리파의 공동 창립자가 되다. 오토 뮐러를 만나 친구가

되다. 1911년 뮐러와 함께 보헤미아에 방문하다. 베를린으로 이주하다. 1913년에 다리파가 해체되다. 1914~1915년 군에 복무하다가 육체적, 정신적 장애로 제대하다. 1917년에 다보스로 이주하다. 회복된 후 다보스 근처의 프라우엔키르헤에 남다. 1937년 639점의 작품이 '퇴폐예술'로 압수되다. 1938년 6월 15일 프라우엔키르헤에서 자살하다.

D. E. Gordon, *Ernst Ludwig Kirchner*, Munich 1968 (includes a complete catalogue of the works); A. and W.-D. Dube, *E. L. Kirchner, Das graphische Werk*, Munich 1967. W. Grohmann, *E. L. Kirchner*, London and New York 1961.

파울 클레 Paul Klee

1879년 베른 근처의 뮌헨부흐제에서 태어나다. 1898년에 뮌헨에서 하인리히 크니르 Heinrich Knirr 밑에서 그림을 공부하기 시작하다. 1900년 뮌헨 아카데미에서 슈투크의 수업을 받다. 1901~1902년 이탈리아에 방문하다. 1910년 스위스에서 첫 번째 주요 전시회가 열리다. 쿠빈과 교류하다. 1911년 청기사 회원들을 만나다. 1912년에 파리에 방문하여 들로네를 만나다. 1914년 뮌헨 신분리파의 공동 창립자가 되다. 1916~1918년에 군에 복무하다. 1920년 바이마르에 있는 바우하우스의 교수로 임용되다. 1931년 뒤셀도르프 아카데미에 임용되다. 1933년 베른으로 이주하다. 1937년 독일에서 '퇴폐예술가'로 낙인찍히다. 1940년 6월 29일 로카르노무랄토에서 사망하다.

W. Grohmann, *Paul Klee*, London and New York 1967; W. Haftmann, *The Mind and Works of Paul Klee*, London and New York 1954.

오스카어 코코슈카 Oskar Kokoschka

1886년 3월 1일에 푀클라른에서 태어나다. 1905~1909년 교사가

되려는 의도로 빈의 공예학교에 다니다. 1907~1909년 빈 공방과 함께 작업하다. 1910년 베를린으로 이주해 『슈투름』지에서 일하다. 베를린에서 첫 번째 공동 전시회가 열리다. 1911년 빈으로 돌아가 공예학교의 조교가 되다. 1912년 베를린에서 청기사파와 함께 전시하다. 1914~1915년 군에 복무하다가 중상으로 퇴역하다. 1917년 드레스덴과 스톡홀름에서 잠시 체류하다가 1924년까지 드레스덴에 정착하다. 1919년에 드레스덴 아카데미의 교수로 임용되다. 1924년에 교수직을 버리다. 스위스와 이탈리아, 프랑스를 여행하다. 1925~1933년에 파리에 본거지를 두고 유럽과 북아프리카를 여행하다. 1934~1938년 프랑스에 거주하다. 1937년 417점의 작품이 독일에서 압수되다. 1938년 런던으로 피신하다. 1940년부터 런던에 영구 체류하다. 1947년 영국 시민권을 얻다. 1953년 제네바 호수의 빌뢰브로 이주하다. 잘츠부르크에 시각 미술을 위한 국제 여름학교를 설립하다. 1980년 2월 22일 몽트뢰에서 사망하다.

H. M. Wingler, *Oskar Kokoschka-The works of the Painter*, Salzburg 1956; E. Hoffmann, *Kokoschka-Life and Works*, London 1947.

알프레드 쿠빈Alfred Kubin

1877년 4월 10일에 라이트메리츠(현재는 체코슬로바키아의 리토메르지체)에서 태어나다. 1891~1892년 잘츠부르크의 공예학교에 다니다. 1892~1896년 클라겐푸르트에서 사진작가에게 도제 생활을 하다. 1897년 슈미트-로이테의 미술학교와 뮌헨에 있는 아카데미에서 니콜라오스 기지스Nikolaos Gyizis 밑에서 공부하다. 1902년 베를린에서 첫 번째 전시회가 열리다. 1905~1906년 프랑스와 이탈리아를 여행하다. 1909년 발칸 지역을 여행하다. 뮌헨에서 신미술가협회의 회원들과 친분을 쌓다. 1912년 청기사와 함께 전시하다. 1914년 파리에 방문하다. 1924년 스위스에 체류하다. 1930년 프로이센 예술 아카데미의 회원이 되다. 1959년 8월 20일 츠뷔클레트에서 사망하다.

P. Raabe, *Alfred Kubin. Leben, Werk, Wirkung*, Hamburg 1957.

아우구스트 마케 August Macke

1887년 1월 3일 메쉐데(자우어란트)에서 태어나다. 1904~1906년 뒤셀도르프의 공예학교와 아카데미에 다니다. 1905년 뒤셀도르프 극장의 무대 장치와 의상을 디자인하다. 1906년 네덜란드와 런던을 여행하다. 1907년 파리를 여행하다. 베를린에서 코린트 밑에서 공부하다. 1908년 이탈리아와 파리를 여행하다. 1909년 파리를 여행하고 테게른제로 이주하다. 1910년 프란츠 마르크와 친구가 되다. 뮌헨의 신미술가협회와 교류하다. 본으로 이주하다. 1911년 청기사 연감을 공동 작업하다. 1912년 마르크와 함께 파리에 방문하다. 1913년 툰 호수에 체류하다. 1914년 무아예, 클레와 함께 튀니스를 방문하다. 1914년 9월 26일 샹파뉴의 페르트레뤼에서 전사하다.

G. Vries, *August Macke*, 2nd edn, Stuttgart 1957 ; M. S. Fox(ed), *August Macke. Tunisian Watercolors and Drawings*, New York 1959.)

프란츠 마르크 Franz Marc

1880년 2월 8일 뮌헨에서 태어나다. 신학을 공부한 후 1900~1903년 뮌헨 아카데미에서 하켈과 디에스 밑에서 공부했다. 1902년 이탈리아, 1903년 프랑스를 방문하다. 1906년 그리스, 1907년 파리를 방문하다. 1909년 오버바이에른의 진델스도르프로 이주하다. 1910년 아우구스트 마케와 친구가 되다. 뮌헨의 신미술가협회와 교류하다. 칸딘스키와 사귀다. 1911년 뮌헨의 신미술가협회 회원이자 훗날 3대 회장이 되다. 칸딘스키와 함께 제1회 청기사 전시회를 기획하다. 1912년 마케와 파리에 방문하다. 마르크와 칸딘스키가 편집한 『청기사』 연감이 뮌헨에서 출판되다. 1914년 오버바이에른의 리트로 이주하다. 군에 소집되다. 1916년 3월 4일 베르에서 전사하다.

K. Lankheit, *Franz Marc. Katalog der Werke*, Cologne 1970; A. J. Schardt, *Franz Marc*, Berlin 1936; K. Lankheit, *Franz Marc. Watercolors, Drawings, Writings*, London and New York 1960.)

루트비히 마이트너 Ludwig Meidner

1884년 4월 18일 베른슈타트(슐레지엔)에서 태어나다. 1901~1902년 건축가 밑에서 견습생활을 하다. 1903~1905년 브로츠와프의 아카데미에 다니다. 1905~1906년 베를린의 패션 예술가로 활동하다. 1906~1907년 파리에 체류하다. 모딜리아니와 친구가 되다. 1908년 베를린으로 돌아오다. 1912년 열성파의 공동 창립자가 되다. 1916~1918년 군에 복무하다. 1924~1925년 베를린의 연구 작업장에서 그림과 조각을 가르치다. 1935년 쾰른으로 이주하다. 유대인 고등학교에서 미술 교사를 하다. 1939년 영국으로 피신하다. 1952년 독일로 돌아가다. 1966년 5월 14일 다름슈타트에서 사망하다.

T. Grochowiak, *Ludwig Meidner*, Recklinghausen 1966.

빌헬름 모르그너 Wilhelm Morgner

1891년 1월 27일 조스트(베스트팔렌)에서 태어나다. 1908년 보르프슈베데에서 게오르그 타페르트의 제자가 되다. 1910년 베를린에 체류하다. 1912년 『슈투름』지 발행에 참여하다. 1913년 군에 소집되다. 1917년 8월 랑게마르크에서 전사하다.

오토 뮐러 Otto Mueller

1874년 10월 16일 리바우(작센의 리젠 산맥에 있는)에서 태어나다. 1890~1894년 괴를리츠에서 석판 인쇄를 공부하다. 1894~1896년 드레스덴 아카데미에서 공부하다. 1896~1897년에 게르하르트 하웁트만과 함께 스위스와 이탈리아를 여행하다. 1898~1899년 뮌헨에서 체류하다.

1899년 드레스덴으로 돌아가다. 1908년 베를린으로 이주하다. 빌헬름 렘브루크Wilhelm Lehmbruck와 교류하다. 1910년 다리파 회원들을 만나다. 베를린에서 신분리파와 다리파에 가입하다. 1911년 키르히너와 함께 보헤미아에 방문하다. 1916~1918년 군에 복무하다. 1919년 브로츠와프에 있는 아카데미의 교수로 임용되다. 1924~1930년 발칸 지역을 여행하다. 1930년 9월 24일 브로츠와프에서 사망하다.

L. G. Buchheim, *Otto Mueller. Leben und Werk*, Feldafing 1963.

가브리엘레 뮌Gabriele Münter

1877년 2월 19일 베를린에서 태어나다. 1897년 뒤셀도르프에서 미술을 공부하다. 1901년 뮌헨에 있는 여성화가협회의 학교에서 공부하다. 1902년 팔랑크스 학교에서 칸딘스키 밑에서 공부하다. 1904~1908년 칸딘스키와 여행하다. 1908년 칸딘스키, 야블렌스키, 베레프킨과 함께 무르나우에서 공동 작업을 하다. 1909년 신미술가협회의 공동 창립자가 되다. 1911년 청기사의 공동 창립자가 되다. 1914년 칸딘스키와 결별하다. 1916~1920년 스칸디나비아를 여행하다. 1925~1929년 베를린에 체류하다. 1931년 무르나우로 이주하다. 1962년 5월 19일 무르나우에서 사망하다.

J. Eichner, *Kandinsky und Gabriele Munter*, Munich 1957.

하인리히 나우엔Heinrich Nauen

1880년 6월 1일 크레펠트에서 태어나다. 1898년 뒤셀도르프 아카데미에서 공부하다. 1988년~1902년 슈투트가르트 아카데미에서 공부하다. 1902~1905년 벨기에에서 거주하다. 1906~1911년 베를린에 체류하다. 1911년 딜본으로 이주하다. 1915~1918년 군에 복무하다. 1921년 뒤셀도르프 아카데미의 교수로 임용되다. 1931년 노이스로 이주하다.

1937년 교수직에서 해임되다. 1938년 칼카르로 이주하다. 1940년 11월 26일 칼카르에서 사망하다.

E. Marx, *Heinrich Nauen*, Recklinghausen 1966.

에밀 놀데Emil Nolde(에밀 한센Emil Hansen)

1867년 8월 7일 놀데에서 태어나다. 1884~1888년 플렌스부르크에 있는 자우어만 조각 학교에 다니다. 1892~1898년 스위스 생갈에 있는 공예학교에서 가르치다. 1900년 파리에 방문하다. 1901년 베를린으로 이주하다. 1903년부터 알젠의 섬에서 여름을 보내다. 1905년 이탈리아를 방문하다. 1906~1907년 다리파 회원이 되다. 1910년 베를린 분리파에서 축출되고 신분리파의 공동 창립자가 되다. 1913~1914년 뉴기니로 가는 황실 식민성 원정대에 참여하다. 1921년 영국과 스페인, 프랑스에 방문하다. 1927년 제뷜로 이주하다. 1931년 프로이센 예술 아카데미의 회원이 되다. 1937년 1,052점의 작품이 몰수되다. 1941년 전시가 금지되다. 1956년 4월 13일 제뷜에서 사망하다.

G. Schiefler, *Emil Nolde, Das graphische Werk*, ed. C. Mosel. 2Vols, Cologne 1966-67; M. Sauerlandt, *Emil Nolde*, Munich 1921; W. Haftmann, *Emil Nolde*, London and New York 1959.

막스 페히슈타인Max Pechstein

1881년 12월 31일 츠비카우에서 태어나다. 1896~1900년 도배업자의 도제가 되다. 1900~1902년 드레스덴의 공예학교에서 공부하다. 1902~1906년 드레스덴 아카데미에서 공부하다. 1906년 다리파의 회원이 되다. 1907~1908년 이탈리아에서 체류하다. 1908년 파리에서 체류하다. 베를린으로 이주하다. 1909년부터 여름에 크로니안 모래톱에서 여름을 보내다. 1910년 베를린 신분리파의 공동 창립자이자 회장이 되다.

1911년과 1913년에 이탈리아에 방문하다. 1914~1915년 남태평양의 팔라우 제도를 여행하다. 1916~1918년 군에 복무하다. 1918년 11월 그룹의 공동 창립자이자 회장이 되다. 1922년 프로이센 아카데미의 회원이 되다. 1934년 아카데미와 베를린 분리파에서 퇴출되다. 1940년 포메라니아로 이주하다. 1945년 베를린으로 돌아가다. 베를린에 있는 조형예술대학의 교수로 임용되다. 1955년 6월 29일 베를린에서 사망하다.

P. Fechter, *Das graphische Werk Max Pechsteins*, Berlin 1921 ; M. Osborn, *Max Pechstein*, Berlin 1922.

크리스티안 롤프스Christian Rohlfs

1849년 12월 22일 니엔도르프(홀슈타인)에서 태어나다. 1870년 바이마르의 아카데미에서 공부를 시작하다. 1884년 학업을 마치고 아카데미에서 무료로 작업실을 이용하다. 1895년 베를린에 체류하다. 1901년 하겐으로 이주하다. 1910~1911년 뮌헨과 그 근처에서 거주하다. 베를린의 신분리파 회원이 되다. 1924년 프로이센 예술 아카데미의 회원이 되다. 1927년 처음으로 아스코나를 방문하다. 1937년 '퇴폐예술가'로 낙인찍히다. 프로이센 아카데미에서 퇴출되다. 전시를 금지당하다. 1938년 1월 8일 하겐에서 사망하다.

P. Vogt, *Christian Rohlfs. Das graphische Werk*, Recklinghausen n.d. ; W. Scheidig, *Christian Rohlfs*, Dresden 1965.

에곤 실레Egon Schiele

1890년 6월 12일 툴른에서 태어나다. 1906년 빈의 아카데미에서 공부를 시작하다. 1909년 학업을 마치다. 신예술가그룹의 공동 창립자가 되다. 1911년 보헤미아의 크루마우로 이주하다. 1912년 빈으로 돌아가다. 외설적인 그림을 그렸다는 이유로 투옥되다. 1915년 징집되다. 1918

년 10월 31일에 사망하다.

O. Kallir, *Egon Schiele*, Vienna 1966.

카를 슈미트로틀루프Karl Schmidt-Rottluff

1884년 12월 1일 로틀루프(작센)에서 태어나다. 켐니츠의 학교에 다니다. 1905년 드레스덴에서 건축을 공부하기 시작하다. 다리파의 공동 창립자가 되다. 1907~1912년 당가스트에서 여름을 보내다. 1911년 노르웨이를 방문하다. 베를린으로 이주하다. 1915~1918년 입대하다. 1931년까지 포메라니아에서 여름을 보내다. 1923년 이탈리아를 방문하다. 1924년 파리에 방문하다. 1931년 프로이센 예술 아카데미의 회원이 되다. 1938년 600점 이상의 작품이 몰수당하다. 1941년 그림을 그리는 것이 금지되다. 1947년 베를린 조형미술 대학의 교수로 임용되다. 1976년에 사망하다.

W. Grohmann, *Karl Schmidt-Rottluff*, Stuttgart 1956.

도판 목록 |

석판화, 32.5×38cm

21. 에른스트 루트비히 키르히너, 〈안장 없는
 말 탄 사람Bareback Rider〉, 1912, 캔버스에
 유채, 120×100cm, 캄피오네 로만
 노베르트 케터러 컬렉션
22. 에른스트 루트비히 키르히너, 〈쇤네베르크
 시립공원 옆길Street by Schöneberg Municipal
 Park〉, 1913, 캔버스에 유채, 120×150cm,
 밀워키 H. L 브래들리 컬렉션
23. 에른스트 루트비히 키르히너, 〈포츠담
 광장의 여인들Women at Potsdamer Platz〉,
 1914, 목판화, 51×37cm
24. 에른스트 루트비히 키르히너, 〈바다로
 걸어가는 사람들Figures Walking into the Sea〉,
 1912, 캔버스에 유채, 146×200cm,
 슈투트가르트 국립미술관
25. 에른스트 루트비히 키르히너, 〈페터
 슐레밀Peter Schlemihl〉, 1915, 채색 목판화,
 33.5×21cm
26. 에른스트 루트비히 키르히너, 〈루트비히
 샤메스Ludwig Schames〉, 1918, 목판화,
 56×25cm
27. 에른스트 루트비히 키르히너, 〈술꾼The
 Drinker〉, 1915, 캔버스에 유채, 118×88cm,
 뉘른베르크 독일 국립미술관
28. 에른스트 루트비히 키르히너, 〈모자를 쓴
 반라의 여인Semi-nude Woman with Hat〉, 1911,
 캔버스에 유채, 76×70cm, 쾰른 발라프
 리하르츠 미술관
29. 에른스트 루트비히 , 〈거리의 다섯 여인Five
 Women in the Street〉, 1913, 캔버스에 유채,
 120×90cm, 쾰른 발라프 리하르츠 미술관
30. 에른스트 루트비히 키르히너, 〈달빛이
 비치는 겨울밤Moonlit Winter Night〉, 1919,
 캔버스에 유채, 120×121cm, 디트로이트
 미술대학교

31. 에리히 헤켈, 〈꽃나무Flowering Trees〉, 1906,
 목판화, 10×18cm
32. 에리히 헤켈, 〈벽돌 공장Brick Works〉, 1907,
 캔버스에 유채, 68×86cm, 캄피오네 로만
 노베르트 케터러 컬렉션
33. 에리히 헤켈, 〈빌리지 댄스Village Dance〉,
 1908, 캔버스에 유채, 67×74cm, 베를린
 국립미술관
34. 에리히 헤켈, 〈숲속 연못Woodland Pond〉,
 1910, 캔버스에 유채, 96×120cm, 뮌헨
 국립현대미술관
35. 에리히 헤켈, 〈책상에서At the Writing-desk〉,
 1911, 석판화, 33×27cm
36. 에리히 헤켈, 〈소파의 누드Nude on a Sofa〉,
 1909, 캔버스에 유채, 96×120cm, 뮌헨
 국립현대미술관
37. 에리히 헤켈, 〈유리 같은 날Glassy day〉, 1913,
 캔버스에 유채, 120×96cm, 뮌헨
 국립현대미술관(M. 크루스 컬렉션 대여)
38. 에리히 헤켈, 〈웅크린 여인Crouching Woman〉,
 1913, 목판화, 42×31cm
39. 에리히 헤켈, 〈탁자의 두 사람Two Men at a
 Table〉, 1912, 캔버스에 유채, 96×120cm,
 함부르크 쿤스트할레
40. 에리히 헤켈, 〈평원의 남자Man on a Plain〉,
 1917, 목판화, 38×27cm
41. 에리히 헤켈, 〈오스텐트의 마돈나Madonna of
 Ostend〉, 1915, 캔버스에 템페라,
 300×150cm
42. 에리히 헤켈, 〈남자의 초상Portrait of a Man〉,
 1919, 채색 목판화, 46×33cm
43. 카를 슈미트로틀루프, 〈당가스트 근처의
 농가 마당Farmyard near Dangast〉, 1910,
 캔버스에 유채, 86.5×94.5cm, 베를린
 20세기 미술관
44. 카를 슈미트로틀루프, 〈등대Lighthouse〉,

1909, 수채화, 66.4×49.5cm, L. G.
부크하임 컬렉션

45. 카를 슈미트로틀루프, 〈노르웨이
풍경Norwegian Landscape(Skrygedal)〉, 1911,
87×97.5cm, 뮌헨 국립현대미술관(L. G.
부크하임 컬렉션 대여)

46. 카를 슈미트로틀루프, 〈여름Summer〉, 1913,
캔버스에 유채, 88×104cm, 하노버
란데스 갤러리

47. 카를 슈미트로틀루프, 〈밤의 집House at
Night〉, 1912, 캔버스에 유채, 5.5×86.5cm,
함부르크 M. 라우에르트 컬렉션

48. 카를 슈미트로틀루프, 〈바리새인Pharisees〉,
1912, 캔버스에 유채, 76×112cm, 뉴욕
현대미술관

49. 카를 슈미트로틀루프, 〈쉬고 있는
여인Woman Resting〉, 1912, 캔버스에 유채,
76×84cm, 뮌헨 국립현대미술관

50. 에밀 놀데, 〈열대의 태양Tropical Sun〉, 1914,
캔버스에 유채, 70×106cm, 아다 & 에밀
놀데재단

51. 에밀 놀데, 〈황금 소를 둘러싼 춤The Dance
round the Golden Calf〉, 1910, 캔버스에 유채,
88×105cm, 뮌헨 국립현대미술관

52. 오토 뮐러, 〈잔디밭의 두 여인Two Girls in the
Grass〉, 템페라, 141×110cm, 뮌헨
국립현대미술관(L. G. 부크하임 컬렉션
대여)

53. 카를 슈미트로틀루프, 〈가을 풍경Autumn
Landscape〉, 1913, 캔버스에 유채, 87×95cm,
뮌헨 국립현대미술관

54. 카를 슈미트로틀루프, 〈해변의
문상객Mourners on the Beach〉, 1914, 목판화,
39.4×49.8cm

55. 카를 슈미트로틀루프, 〈소녀의 초상Portrait of
a Girl〉, 1915, 캔버스에 유채, 98.5×61cm,

뮌헨 국립현대미술관(L. G. 부크하임
컬렉션 대여)

56. 카를 슈미트로틀루프, 〈그리스도를 못
보았나?Has Not Christ Appeared to You?〉, 1918,
목판화, 50×39cm,

57. 카를 슈미트로틀루프, 〈죽음에 대한
대화Conversation about Death〉, 1920, 캔버스에
유채, 112×97.5cm, 뮌헨
국립현대미술관(M. 크루스 컬렉션 대여)

58. 카를 슈미트로틀루프, 〈숲속의 여인Woman
in the Forest〉, 1920, 수채화, 40.3×51.1cm,
L. G. 부크하임 컬렉션

59. 에밀 놀데, 〈옥수수밭에서In the Corn〉, 1906,
캔버스에 유채, 65×82cm, 아다 & 에밀
놀데재단

60. 에밀 놀데, 〈시장 사람들Market People〉, 1908,
캔버스에 유채, 73×88cm, 아다 & 에밀
놀데재단

61. 에밀 놀데, 〈최후의 만찬The Last Supper〉,
1909, 캔버스에 유채, 83×106cm, 아다 &
에밀 놀데재단

62. 에밀 놀데, 〈함부르크 자유항Hamburg, the
Freihafen〉, 1910, 에칭, 30.8×41cm

63. 에밀 놀데, 〈슬로베니아 사람들Slovenes〉,
1911, 캔버스에 유채, 79×69cm

64. 에밀 놀데, 〈그리스도의 삶: 탄생Life of
Christ: The Nativity〉, 1911-1912, 캔버스에
유채, 100×86cm, 아다 & 에밀 놀데재단

65. 에밀 놀데, 〈가족Family〉, 1917, 목판화,
24×32cm

66. 막스 페히슈타인, 〈폭풍 전Before the Storm〉,
1910, 캔버스에 유채, 70.8×74.9cm, 뮌헨
국립현대미술관

67. 막스 페히슈타인, 〈사막의 여름Summer in the
Dune〉, 1911, 캔버스에 유채, 80×105cm,
베를린 프라우 페히슈타인 컬렉션

68. 막스 페히슈타인, 〈마시장Horse Fair〉, 1910, 캔버스에 유채, 69×80cm, 티센 보르네미서 컬렉션

69. 오토 뮐러, 〈파리스의 심판The Judgment of Paris〉, 1910–1911, 템페라, 179×124cm, 베를린 20세기 미술관

70. 오토 뮐러, 〈거울 앞의 세 누드Three Nudes Before a Mirror〉, 약 1912, 템페라, 150×120cm, 뮌헨 국립현대미술관(L. G. 부크하임 컬렉션 대여)

71. 오토 뮐러, 〈술집의 연인Couple in Bar〉, 약 1922, 템페라, 109×86cm

72. 바실리 칸딘스키, 〈뮌헨 신미술가협회 창립전 포스터Poster for the 1st Exhibition of the Neue Künstlervereinigung München〉, 1909, 27×21.5cm

73. 바실리 칸딘스키, 〈뮌헨 신미술가협회 회원 카드Membership card of the Neue Künstlervereinigung München, from the woodcut 'Cliffs'〉, 1908–1909, 14.1×14.4cm

74. 마리안네 베레프킨, 〈자화상Self-portrait〉, 약 1908, 카드보드에 유채, 51×34cm, 뮌헨 시립미술관

75. 블라디미르 베흐데예프, 〈말 조련사Horse-Trainer〉, 약 1912, 캔버스에 유채, 110×94cm, 뮌헨 시립미술관

76. 아돌프 에르프슬뢰, 〈브란넨부르크(일몰)Brannenburg(Sunset)〉, 1911, 카드보드에 유채, 38.5×48cm, 뮌헨 O. 슈탕글 컬렉션

77. 알렉산더 카놀트, 〈아이자크 강에서At the Eisack〉, 1911, 캔버스에 유채, 65.5×81.5cm, 뮌헨 O. 슈탕글 컬렉션

78. 아돌프 에르프슬뢰, 〈가터를 한 누드Nude with Garter〉, 1909, 캔버스에 유채, 103×75cm, 뮌헨 국립현대미술관

79. 바실리 칸딘스키, 〈청기사 제1회 전시회 카탈로그를 위한 타이틀 장식The Vignette for the Catalogue of the 1st Exhibition of the Blaue Reiter〉, 1911, 6×4.5cm

80. 바실리 칸딘스키, 〈『청기사』 연감 표지Cover of the Almanach der Blaue Reiter〉, 1911, 채색 목판화, 28×21cm

81. 바실리 칸딘스키, 〈가수Singer〉, 1903, 채색 목판화, 20×15cm

82. 바실리 칸딘스키, 〈네덜란드 바닷가의 텐트Beach Tents In Holland〉, 1904, 카드보드에 유채, 24×32.6cm, 뮌헨 시립미술관

83. 바실리 칸딘스키, 〈시골 교회Village Church〉, 1908, 카드보드에 유채, 33×45cm, 부퍼탈 시립미술관

84. 바실리 칸딘스키, 〈교회가 있는 산 풍경Mountain Landscape with Church〉, 1910, 카드보드에 유채, 33×45cm, 뮌헨 시립미술관

85. 바실리 칸딘스키, 〈산Mountain〉, 1909, 캔버스에 유채, 109×109cm, 뮌헨 시립미술관

86. 바실리 칸딘스키, 〈즉흥 19번Improvisation No. 19〉, 1911, 캔버스에 유채, 120×141.5cm, 뮌헨 시립미술관

87. 알렉세이 폰 야블렌스키, 〈노란 집Yellow House〉, 1909, 카드보드에 유채, 54×50cm, 비스바덴 O. 헹켈 컬렉션

88. 알렉세이 폰 야블렌스키, 〈과일이 있는 정물화Still-life with Fruit〉, 약 1910, 카드보드에 유채, 48×68cm, 뮌헨 시립미술관

89. 알렉세이 폰 야블렌스키, 〈고독Solitude〉, 1912, 카드보드에 유채, 33×45cm, 도르트문트 오스트발 미술관

90. 알렉세이 폰 야블렌스키, 〈검은 숄을 두른

스페인 여인Spanish Girl with Black Shawl〉,
1913, 카드보드에 유채, 67×48cm, 뮌헨
시립미술관

91. 알렉세이 폰 야블렌스키, 〈거대한 여자
두상Large Female Head〉, 1917, 카드보드에
유채, 50×40cm, 뒤스부르크 빌헬름
렘브루크 미술관

92. 알렉세이 폰 야블렌스키, 〈신성한 빛Divine
Radiance〉, 1918, 카드보드에 유채,
43×33cm, 뮌헨 O. 슈탕글 컬렉션

93. 가브리엘레 뮌터, 〈무르나우 모스의
풍경View of Murnau Moss〉, 1908, 카드보드에
유채, 32.7×40.5cm, 뮌헨 시립미술관

94. 가브리엘레 뮌터, 〈칸딘스키Kandinsky〉,
1906, 채색 목판화, 24.8×17.8cm

95. 바실리 칸딘스키, 〈탑이 있는 풍경Landscape
with Tower〉, 1909, 카드보드에 유채,
75.5×99.5cm, 파리 니나 칸딘스키 컬렉션

96. 가브리엘레 뮌터, 〈성 조지가 있는 정물Still-
life with St George〉, 1911, 카드보드에 유채,
51×68cm, 뮌헨 시립미술관

97. 알렉세이 폰 야블렌스키, 〈모란을 든
여인Girl with Peonies〉, 1909, 카드보드에
유채, 101×75cm, 부퍼탈 시립미술관

98. 바실리 칸딘스키, 〈검은 아치가 있는
풍경With a Black Arc〉, 1912, 캔버스에 유채,
188×196cm, 파리 니나 칸딘스키 컬렉션

99. 바실리 칸딘스키, 〈꿈같은 즉흥Dreamy
Improvisation〉, 1913, 캔버스에 유채,
130×130cm, 뮌헨 국립현대미술관

100. 프란츠 마르크, 〈고양이와 누드Nude with
Cat〉, 1910, 캔버스에 유채, 86.5×80cm,
뮌헨 시립미술관

101. 프란츠 마르크, 〈빨간 말Red Horses〉, 1911,
캔버스에 유채, 121×183cm, 로마 파울 E.
가이어 컬렉션

102. 프란츠 마르크, 〈파란 말 IBlue Horse I〉,
1911, 캔버스에 유채, 112×84.5cm, 뮌헨
시립미술관

103. 프란츠 마르크, 〈빨간 노루 IIRed Roe Deer
II〉, 1912, 캔버스에 유채, 70×100cm,
뮌헨 국립현대미술관

104. 프란츠 마르크, 〈호랑이Tiger〉, 1912,
캔버스에 유채, 110×101cm, 뮌헨
시립미술관

105. 프란츠 마르크, 〈개코원숭이The Mandrill〉,
1913, 캔버스에 유채, 91×131cm, 뮌헨
국립현대미술관

106. 프란츠 마르크, 〈동물의 운명Animal fates〉,
1913, 캔버스에 유채, 196×266cm,
바젤미술관

107. 프란츠 마르크, 〈티롤Tyrol〉, 1913-1914,
캔버스에 유채, 135.7×144.5cm, 뮌헨
국립현대미술관

108. 프란츠 마르크, 〈몸부림치는
형태들Struggling Forms〉, 1914, 캔버스에
유채, 91×131.5cm, 뮌헨 국립현대미술관

109. 아우구스트 마케, 〈숲속의 소녀들Girls
among Trees〉, 1914, 캔버스에 유채,
119.5×159cm, 뮌헨 국립현대미술관

110. 아우구스트 마케, 〈녹색 재킷을 입은
여인Lady in a Green Jacket〉, 1913, 캔버스에
유채, 44.5×43.5cm, 쾰른 발라프
리하르츠 미술관

111. 아우구스트 마케, 〈동물원 IZoological Garden I〉,
1912, 캔버스에 유채, 58.5×98cm, 뮌헨
시립미술관

112. 아우구스트 마케, 〈크고 밝은 쇼윈도Large,
Well-lit Shop Window〉, 1912, 캔버스에 유채,
105×85cm, 하노버 란데스 미술관

113. 아우구스트 마케, 〈카이로우안 IKairouan I〉,
1914, 수채화, 21.4×27cm, 뮌헨

국립현대미술관

114. 파울 클레, 〈마르크 정원의 푄 바람The Föhn Wind in the Marcs' Garden〉, 1915, 수채화, 20×15cm, 뮌헨 시립미술관

115. 아우구스트 마케, 〈산책Promenade〉, 1913, 카드보드에 유채, 51×57cm, 뮌헨 시립미술관

116. 아우구스트 마케, 〈터키 카페 IITurkish Café II〉, 1914, 패널에 유채, 60×35.5cm, 뮌헨 시립미술관

117. 파울 클레, 〈레스토랑 풍경Scene in Restaurant〉, 1911, 펜, 잉크 드로잉, 13×23cm, 베른 펠릭스 클레 컬렉션

118. 파울 클레, 〈생제르맹의 집들(튀니스)In the Houses of Saint-Germain(Tunis)〉, 1914, 수채화, 15.5×16cm, 베른 펠릭스 클레 컬렉션

119. 하인리히 캄펜덩크, 〈도약하는 말Leaping Horse〉, 1911, 캔버스에 유채, 85×65cm, 자르브뤼켄 자를란트 뮤지엄

120. 하인리히 캄펜덩크, 〈샬마이를 연주하는 여인Girl Playing a Shawn〉1914, 캔버스에 유채, 54×32cm, 뮌헨 시립미술관

121. 알프레드 쿠빈, 〈『청기사』를 위한 드로잉Drawing from the Almanach der Blaue Reiter〉, 1911, 펜과 잉크

122. 알프레드 쿠빈, 〈『청기사』를 위한 드로잉Drawing from the Almanach der Blaue Reiter〉, 1911, 펜과 잉크

123. 오스카어 코코슈카, 〈『슈투름』지를 위한 포스터 디자인Poster design for Der Strum〉, 약 1910, 부다페스트 미술관

124. 막스 베크만, 〈커다란 임종의 장면Large Deathbed Scene〉, 1906, 캔버스에 유채, 130×142cm, 뮌헨 프랑케 컬렉션

125. 막스 베크만, 〈그리스도의 십자가 강하Deposition〉, 1917, 캔버스에 유채,

151×129cm, 뉴욕 현대미술관

126. 막스 베크만, 〈밤The Night〉, 1918, 캔버스에 유채, 134×156cm, 뒤셀도르프 노르트라인 베스트팔렌 미술관

127. 막스 베크만, 〈시너고그The Synagogue〉, 1919, 캔버스에 유채, 89×140.5cm, 개인 소장

128. 막스 베크만, 〈가면무도회 전Before the Masked Ball〉, 1922, 캔버스에 유채, 80×130cm, 뮌헨 국립현대미술관

129. 막스 베크만, 〈붉은 스카프를 두른 자화상Self-portrait with a Red Scarf〉, 1917, 캔버스에 유채, 80×60cm, 슈투트가르트 국립미술관

130. 막스 베크만, 〈카니발Carnival〉, 1920, 캔버스에 유채, 180×92cm, 개인 소장, 함부르크

131. 라이오넬 파이닝어, 〈겔메로다 IGelmeroda I〉, 1913, 캔버스에 유채, 100×80cm, 글래스고 슈테판 포슨 컬렉션

132. 라이오넬 파이닝어, 〈자전거 경주Cycle Race〉, 1912, 캔버스에 유채, 80×100cm, 뉴욕 브루클린 미술관

133. 라이오넬 파이닝어, 〈지르호 VZirchow V〉, 1916, 캔버스에 유채, 80×100cm, 뉴욕 브루클린 미술관

134. 라이오넬 파이닝어, 〈목욕하는 사람들 II Bathers II〉, 1917, 캔버스에 유채, 85×101cm, 런던 해리 풀드 컬렉션

135. 에른스트 바를라흐, 〈이야기하는 부부Couple in Conversation〉, 1912, 석판화, 26.3×34cm

136. 에른스트 바를라흐, 〈성당들The Cathedrals〉, 1922, 목판화, 25.5×36cm

137. 루트비히 마이트너, 〈자화상Self-portrait〉, 1915, 연필 드로잉, 58.3×45.7cm, 뮌헨 국립현대미술관

138. 루트비히 마이트너, 〈묵시론적 풍경Apocalyptic Landscape〉, 약 1913, 80×196cm, 베를린 국립미술관

139. 오스카어 코코슈카, 〈파인애플이 있는 정물화Still-life with Pineapple〉, 약 1907, 캔버스에 유채, 110×80cm, 베를린 국립미술관

140. 오스카어 코코슈카, 〈희곡『살인자, 여인들의 희망』을 위한 드로잉Drawing for Mörder Hoffnung der Frauen〉, 약 1908, 21.6×17.5cm, 슈투트가르트 국립미술관

141. 오스카어 코코슈카, 〈아우구스테 포렐Auguste Forel〉, 약 1909, 캔버스에 유채, 71×58cm, 만하임 쿤스트할레

142. 오스카어 코코슈카, 〈헤르바르트 발덴Herwarth Walden〉, 1910, 캔버스에 유채, 100×68cm, 슈투트가르트 국립미술관

143. 오스카어 코코슈카, 〈그리스도의 유혹The Temptation of Christ〉, 1911-1912, 캔버스에 유채, 80×127cm, 빈 벨베데레 오스트리아 갤러리

144. 오스카어 코코슈카, 〈돌로미테 풍경: 트레 크로치Landscape in the Dolomites: Tre Croci〉, 1913, 캔버스에 유채, 82×119cm, 개인 소장, 함부르크

145. 오스카어 코코슈카, 〈바람의 신부(폭풍)The Bride of the Wind(The Tempest)〉, 1914, 캔버스에 유채, 181×220cm, 바젤미술관

146. 오스카어 코코슈카, 〈망명자들The Emigrés〉, 1916-1917, 캔버스에 유채, 94×145cm, 뮌헨 국립현대미술관

147. 오스카어 코코슈카, 〈푸른 옷을 입은 여인Woman in Blue〉, 약 1919, 캔버스에 유채, 75×100cm, 슈투트가르트 국립미술관

148. 오스카어 코코슈카, 〈드레스덴 노이에슈타트Neustadt, Dresden〉, 약 1922, 캔버스에 유채, 80×120cm, 함부르크 쿤스트할레

149. 에곤 실레, 〈포옹The Embrace〉, 1917, 캔버스에 유채, 100×170cm, 빈 벨베데레 오스트리아 갤러리

150. 크리스티안 롤프스, 〈돌아온 탕자Return of the Prodigal Son〉, 1914-1915, 캔버스에 템페라, 100×80cm, 에센 포크방 박물관

151. 에곤 실레, 〈자화상Self-portrait〉, 1910, 연필, 템페라, 55.8×36.9cm, 빈 알베르티나 미술관

152. 에곤 실레, 〈단말마의 고통Death Agony〉, 1912, 캔버스에 유채, 70×80cm, 뮌헨 국립현대미술관

153. 에곤 실레, 〈크루마우 풍경Landscap: Krumau〉, 1916, 캔버스에 유채, 109×138cm, 린츠 볼프강 굴리트 박물관 신미술관

154. 에곤 실레, 〈가족The Family〉, 1917, 캔버스에 유채(미완), 149×160cm, 빈 벨베데레 오스트리아 갤러리

155. 하인리히 나우엔, 〈정원에서In the Garden〉, 1913, 캔버스에 템페라, 210×270cm, 크레펠트 카이저 빌헬름미술관

156. 하인리히 나우엔, 〈선한 사마리아인The Good Samarian〉, 1914, 종이에 템페라, 170×120cm, 쾰른 발라프 리하르츠 미술관

157. 크리스티안 롤프스, 〈나무 밑 붉은 지붕Red Roofs beneath Trees〉, 1913, 캔버스에 템페라, 80×100cm, 카를스루에 쿤스트할레

158. 빌헬름 모르그너, 〈천체 구성 VAstral Composition V〉, 1912, 카드보드에 유채, 75×100cm, 뒤셀도르프 미술관

159. 로비스 코린트, 〈붉은 그리스도*The Red Christ*〉, 1922, 패널에 유채, 135×107cm, 뮌헨 국립현대미술관

160. 오토 딕스, 〈겨울 일몰 풍경*Setting Sun in Winter Landscape*〉, 1913, 카드보드에 유채, 51×66cm, 개인 소장, 슈투트가르트

161. 오토 딕스, 〈자화상, 군신 마르스*Self-portrait as Mars*〉, 1915, 캔버스에 유채, 81×66cm, 프라이탈 향토관

162. 로비스 코린트, 〈자화상*Self-portrait*〉, 1924, 캔버스에 유채, 137×107cm, 뮌헨 국립현대미술관

찾아보기